873 年至 1880 年，一位年輕的天才令世人矚目的
實主義心理自畫像

arie Bashkirtseff
麗婭·巴什基爾采娃 著

ary Jane Serrano
麗·簡·塞拉諾｜王少凱 譯

寧 注

蘭天才女藝術家瑪麗婭·巴什基爾采娃的日記

渴望榮耀

Lust for Glory

「這是一本無與倫比的書！」
——英國首相威廉·格萊斯頓

也擁有征服世界的抱負，也一心渴望愛情，她想要擁有世界，並願為之付出一切

目錄

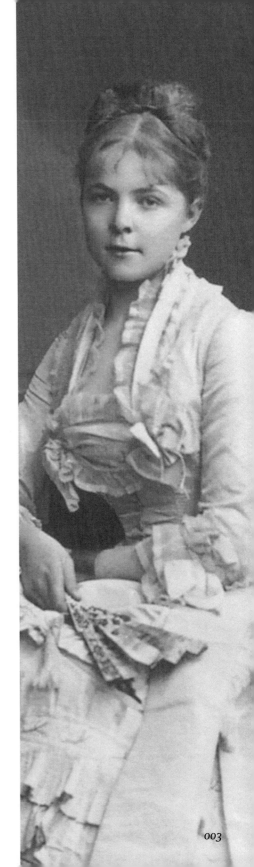

中文版前言
瑪麗婭・巴什基爾采娃與其《日記》創作背景概述

　　瑪麗婭・巴什基爾采娃（Marie Bashkirtseff，全名：Maria Konstantinovna Bashkirtseva，1858-1884），烏克蘭日記作家、畫家、雕塑家，生於 1858 年 11 月 24 日，卒於 1884 年 10 月 31 日。出身烏克蘭波爾塔瓦（當時屬於俄羅斯帝國）的一個貴族家庭，她從小走遍歐洲名城：維也納、佛羅倫斯、羅馬、托萊多、科爾多瓦、布林戈斯、塞爾維爾、塞維利亞、聖馬利諾、巴勒莫……1877 年定居巴黎。對這些名城的遊歷不僅讓她領略了曾經的物質奢華，也教會了她追求精神之滿足。藉由自己的天賦異稟和良好願望，她堅信有一天自己能成為大畫家。所以進入美術學校後她勤奮習畫，平日她在夢想和現實之間遊蕩，但落筆時卻總能將目光投向真實的生活，她畫的不是星星、月亮，而是農夫、漁夫、孩子。大家對她的美麗、聰敏和藝術天賦印象深刻，何況她還能歌會唱，善彈曼陀林。只是那美麗的臉龐寒氣迫人，總是拒人千里之外，於男性來說她更是一座攻不克的城堡。跟生活在法國的俄羅斯人一樣，瑪麗婭帶著濃重的鄉愁，以自己特有方式來打發漂流的日子，來對抗失根的迷惘。瑪麗婭深信自己，熱愛自己，崇拜自己，欣賞自己的魅力。單是她那副身材，就夠她顧影自憐一番，一如水仙臨流自鑑。1877 年她在日記中寫道：「看著鏡中的自己，我想發現自己的美麗；

而我原本就是美麗的，那麼，你還想要什麼呢？用美麗，難道不可以獲得一切嗎？我的上帝，您賦予了我少許的美麗（我說少許，只是謙虛而已），你已經給予我太多了。噢，我的上帝！我自認為是美麗的，在我看來，似乎我所做的一切，都可以成功。一切都在對我微笑，我是幸福的，幸福的，幸福的！」她沒有錯，她明眸顧盼，美若桃李，豐胸肥臀，腰細如蜂。然而，上天卻妒英才，讓她患上了肺結核。那個年代，肺結核是絕症，醫生或上帝皆無能為力。她在日記中寫道：「以六年的時間，每天工作十個小時，最後得到的是什麼？是藝術才能的展露，是致命的惡疾。」

　　她深知時不我待，沒有太多的時間去捕捉靈感再投入到畫布上了，她深感迫切。她太熱愛生活，太留戀這個世界了。多少次她高呼：「就這樣一事無成地死去？像一條狗那樣死去？」不，一個人來到世上，不能像打水漂般走過。她想對抗一下命運。越是病入膏肓，越是渴望不朽。她因年少起便養成了閱讀經典的習慣，不到 20 歲已經讀畢從古代的荷馬、李維、奧古斯都、維吉爾、拉羅什富科到現代的米什萊、繆塞、雨果、丹納、都德、巴爾札克、莫泊桑、托爾斯泰、大仲馬、喬治・桑、薇達等大家的鴻篇巨著，以文學修度自己。

　　從十二歲開始她用法文寫日記，記載四海為家的生活，她的驕傲，她的苦惱，她的天真，她的矛盾，她的理想，她的恐懼，她對美的追求和她內心的祕密。1884 年 5 月 1 日，離去世時間只有五個月，她在日記前言中寫道：「是的，我的確有這種祈求，或者是希望，就是以任何方式留在世上。如果我不是年紀輕輕就要死去，我希望成為一個大藝術家。如果我必將早早夭折，我希望我的日記得以出版，它一定會給人以愉悅和啟發。」

　　瑪麗婭去世後的第三年，即 1887 年，她的《日記》（*THE JOURNAL OF A YOUNG ARTIST*）法語首版在母親的整理下，由法國詩人、編輯安德

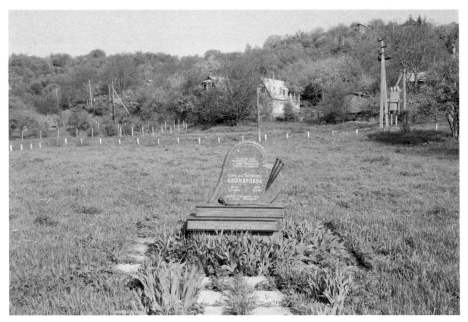

⊙ 瑪麗婭‧巴什基爾采娃紀念碑，位於其家鄉烏克蘭波爾塔瓦市加夫羅內涅茨村

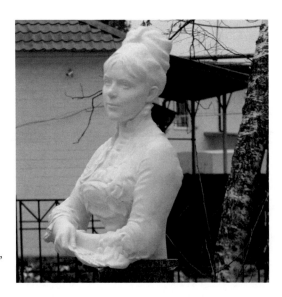

⊙ 瑪麗婭‧巴什基爾采娃紀念雕塑，
　位於烏克蘭波爾塔瓦市狄康卡鎮

列・杜耶[1]編輯出版；三年後，即1890年《日記》英文版面世。《日記》的出版引起轟動，它不僅是了解這位年輕藝術家思想變化、藝術視野、精神學養的作品，更是研究藝術的現實主義巔峰期和印象派初期交融與過度，一部無法跨越的美術史。《日記》也為這位年輕藝術家贏得了巨大榮譽。各種語言版本一版再版，現語言版本已達23種，成為傳世經典。英國時任首相格萊斯頓是瑪麗婭的擁躉，讀過《日記》後，稱其為「曠世奇才」；同時《日記》也深刻影響了很多作家，譬如，最早的一位瑪麗婭的擁躉便是愛爾蘭裔英籍作家、劇作家蕭伯納，之後的美國作家瑪麗・麥克萊恩[2]，瑪麗因受其影響也有兩部作品用日記形式創作的，美國文化名人H.L.門肯[3]稱其為「美國的巴什基爾采娃」；法國詩人、作家皮埃爾・路易士[4]；紐西蘭文學奠基人、作家凱薩琳・曼斯費爾德[5]；美國作家阿內絲・尼恩[6]以及俄羅斯白銀時代的諸多作家和藝術家，譬如：詩人、散文家瓦列里・勃留索夫[7]，詩人、小說家季娜依達・吉皮烏斯[8]，小說家瑪

[1] 安德列・杜耶（André Theuriet，1833-1907），法國著名詩人、小說家、編輯。

[2] 瑪麗・麥克萊恩（Mary MacLane，1881-1929），美國作家。代表作：《我，瑪麗・麥克萊恩：為人日記》、《溫柔的暗黑》、《我等著魔鬼的到來》等。

[3] H.L.門肯（Henry Louis "H. L." Mencken；1880-1956），美國記者、諷刺作家、文化評論家、美式英語學者。代表作：《蕭伯納及其戲劇》、《尼采哲學》、《偏見集》、《人民 vs 個人》、《民主的注腳》等。

[4] 皮埃爾・路易士（Pierre Louÿs，1870-1925），法國象徵主義唯美派作家、詩人、編輯和藏書家。代表作：《比利提斯之歌》、《阿芙洛狄特》、《女人與玩偶》等。

[5] 凱薩琳・曼斯費爾德（Katherine Mansfield，1888-1923），紐西蘭短篇小說家。代表作：《花園酒會》、《幸福》、《在海灣》等。

[6] 阿內絲・尼恩（Anaïs Nin，1903-1977），古巴裔美國作家。作品帶有法國式的超現實主義風格。代表作：《阿內絲・尼恩日記》、《維納斯三角洲》、《亂倫之屋》等。

[7] 瓦列里・勃留索夫（Valery Yakovlevich Bryusov，1873-1924），俄羅斯詩人、散文家、戲劇家、譯者、批評家和歷史學家。俄羅斯象徵主義運動發起人之一。

[8] 季娜依達・吉皮烏斯（Zinaida Gippius，1869-1945），俄羅斯象徵主義詩人及作家。她是象徵主義哲學家德米特里・梅列日科夫斯基的妻子。她也是共濟會會員。其詩清澈明快、意象舒張，具有宗教意味。著有詩集《1889-1903年詩集》、《1903-1909年詩選》、《1914-1918年，最後的詩篇》、《閃爍集》等。

麗婭·克里斯托夫斯卡婭[①]，小說家、劇作家安娜斯塔西婭·富比斯卡婭[②]，畫家愛琳娜·古魯[③]，詩人、作家瑪麗娜·茨維塔耶娃[④] 等，尤其對詩人茨維塔耶娃的創作影響頗深，可以說，巴什基爾采娃曾是少年茨維塔耶娃的偶像，而日記體傾向恰恰是詩人創作中的一大特色。茨維塔耶娃曾說過：「我的詩——是日記……」，1910 年 9 月 26 日，為紀念 18 歲的生日，她決定讓自己的詩歌作品「拋頭露面」，讓世人知道她的存在：集結出版了她從 1906 年起寫下的詩篇，取名為《黃昏紀念冊》。這部詩集記載了瑪麗娜·茨維塔耶娃、妹妹阿娜斯達西婭與尼連傑爾的談話，採用深藍色皮面紀念冊的裝幀形式，極為精美。但在詩集的第一頁詩人茨維塔耶娃卻留下了這樣一句話：「謹以此書紀念瑪麗婭·巴什基爾采娃」。可見巴什基爾采娃對當時的詩人創作影響至深。

瑪麗婭·巴什基爾采娃被譽為年輕的天才藝術家 (a highly talented visual artist) 和勇敢的女權主義者 (a high-spirited feminist，參見《不列顛百科全書》)。她從事專業繪畫起步較晚，但天賦異稟，於 18 歲進入法國巴黎的朱利安學院（彼時唯一招收女學員的藝術學院）學習，止於去世前的 25 歲。7 年時間裡她一共創作 230 件藝術品，主要是油畫和素描，少許的青銅像和石膏像等。母親在女兒離世後捐給法國、俄羅斯、烏克蘭諸大博物館和畫廊共計 66 幀油畫。但因兩次世界大戰，現在留存下來的作品屈指可數。她的畫作嚴格說是處於創作初期的作品，若非香消玉殞，必有更多經典傳世。因為如此年輕時的作品已經得

① 瑪麗婭·克里斯托夫斯卡婭 (Maria Krestovskaya，1862-1910)，俄羅斯小說家、演員。代表作：《嘈雜聲》、《演員》；日記《奔向陽光》等。

② 安娜斯塔西婭·富比斯卡婭 (Anastasiya Verbitskaya，1861-1928)，俄羅斯小說家、劇作家、出版家和女權主義者。代表作：《幸福之匙》等。

③ 愛琳娜·古魯 (Elena Guro，1877-1913)，俄羅斯未來主義畫家、劇作家、詩人和小說家。文學代表作：《秋之夢》、《沒落的騎士》、《天上的駱駝》等。

④ 瑪麗娜·茨維塔耶娃 (Marina Tsvetaeva，1892-1941)，俄羅斯詩人、作家。代表作：《黃昏紀念冊》、《里程碑》等。布羅茨基稱其為 20 世紀俄羅斯最偉大詩人。

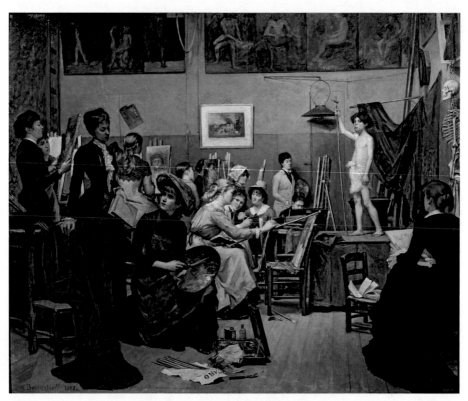

⊙〈畫室中〉，1881 年，瑪麗婭·巴什基爾采娃油畫代表作之一，描繪當時朱利安學院的授課情景，當年巴黎沙龍協會展的作品，畫家巧妙地將自己置於畫中右側前景，背對觀者。現藏於烏克蘭第聶伯羅波得羅夫斯克美術館

⊙ 瑪麗婭·巴什基爾采娃在朱利安學院創
　作時的情景

到業界極大認可，她的畫作後來皆被視為名家作品，被多家博物館及私人收藏。其中〈讓與雅克〉收藏在美國芝加哥美術館；〈巴黎女子〉收藏在法國小皇宮；兩幅〈自畫像〉收在法國尼斯美術館；〈見面〉、〈X夫人肖像畫〉收藏在法國奧賽博物館；〈工作室〉收藏在烏克蘭第聶伯羅彼得羅夫斯克國家藝術博物館；〈春天〉、〈秋天〉、〈雨傘〉、〈一位少女的肖像畫〉收藏在聖彼德堡俄羅斯國家斯博物館，2018 年 8 月我在參觀俄羅斯國家博物館時，有幸看到了巴什基爾采娃這四幅油畫作品，驚喜之餘，發現她的作品與俄羅斯大畫家尼古拉・蓋伊[1]、克拉姆斯柯依[2]作品陳列室比鄰，所陳列的區域皆為俄羅斯大畫家一側展室，其中包括列賓[3]、列維坦[4]、薩夫拉索夫[5]、康斯坦丁・馬科夫斯基[6]等大家，足見其在俄羅斯繪畫史上的地位，在巴什基爾采娃這四幅作品前我佇立良久，想像著這位天才藝術家生前作畫的神態和模樣，恍惚間走進了她的世界。

在瑪麗婭短暫的人生中，有一段對她來說刻骨銘心的情事不得不說，即 1884 年，她與莫泊桑的一段戀情，這一年對兩位來說都是人生中輝煌的一年。莫泊桑的第二部長篇小說《漂亮朋友》完稿，開始在報刊上連載便引起轟動，同年創作的短篇小說《項鍊》和《伊韋特》也獲

① 尼古拉・蓋伊（Nikolai Ge，1831-1894），俄羅斯現實主義、早期象徵主義畫家，作品多為歷史和宗教題材。

② 克拉姆斯柯依（Ivan Kramskoi，1837-1887），俄羅斯著名畫家和藝術評論家，俄國藝術史上的重要人物，獨立藝術組織（包括巡迴展覽畫派和聖彼德堡藝術家組織）的創始人和精神領袖。列賓是他的學生。他主要以肖像畫出名，代表作：〈無名女郎〉、〈托爾斯泰肖像〉、〈岡察洛夫肖像〉、〈沙漠中的耶穌〉等。

③ 列賓（Ilya Repin，1844-1930），俄羅斯現實主義畫家，巡迴展覽畫派的主要代表人物。作品多為肖像和歷史題材。

④ 列維坦（Isaac Levitan，1860-1900），俄羅斯著名風景畫家。與著名作家契訶夫為終生朋友。代表作：〈春潮〉、〈弗拉基米爾之路〉、〈永恆的寧靜〉等。

⑤ 薩夫拉索夫（Alexei Savrasov，1830-1897），俄羅斯著名風景畫家。列維坦的老師。代表作：《白嘴鴉歸來》等。

⑥ 康斯坦丁・馬科夫斯基（Konstantin Makovsky，1839-1915），俄羅斯著名畫家，作品多為肖像和歷史題材。代表作：〈奧菲利婭〉、〈藝術家的孩子們〉等。

得巨大成功，因此莫泊桑被貼上了當代偉大作家的標籤，隨即便是應接不暇的各種社交活動，但其內心卻一度陷入彷徨和苦悶，這些情緒曾經他在跟瑪麗婭・巴什基爾采娃同年的通信中表露無遺；而這一年也是瑪麗婭事業的巔峰之年，其油畫作品〈見面〉獲得業內極大的關注和讚譽，她正信心滿滿地準備進入事業的黃金期，此時她的內心一片光明，對生活充滿無限渴望，在與莫泊桑通信中這點也表露無遺，她不僅戀慕上了這位文豪，重要是她對日後的憧憬也深深的影響了莫泊桑，使其逐漸走出了心裡的陰霾。同年 10 月底瑪麗婭・巴什基爾采娃去世，其瘞身之所就在巴黎市區的帕西公墓（Passy Cemetery），她的墓地是其生前1:1 的畫室形狀，碑文刻著法國著名詩人安德列・杜耶的《致美麗的瑪麗婭》[1]：

> 哦，瑪麗婭
>
> 哦，白色的百合
>
> 你光芒四射
>
> 黑暗中不滅的光
>
> 你的思想照徹回憶
>
> 芳香靈動，於世永恆！

　　莫泊桑曾親往致祭。後來，出版者將這兩位藝術家的通信集結成冊，以《親吻您的手》（*I Kiss Your Hands*）書名於 1891 年出版。1935

[1] 安德列・杜耶的《致美麗的瑪麗婭》，法語原文是：
　Ô Marie，ô lys blanc，radieuse beauté
　Ton être entier n'a pas sombré dans la nuit noire.
　Ton esprit est vivant，vibrante est ta mémoire
　Et l'immortel parfum de la fleur est resté.

⊙ 瑪麗婭·巴什基爾采娃墓地，位於
　法國巴黎帕西公墓

⊙ 瑪麗婭·巴什基爾采娃墓地內 1：1 的畫室，牆上掛著生前未完成的一幅油畫（左）
⊙ 墓碑上刻有「瑪麗婭·巴什基爾采娃」字樣（中）
⊙ 墓碑上刻有安德列·杜耶的詩歌（右）

⊙《莫泊桑情事》（The Affairs
of Maupassant）奧地利版電
影海報

年德國著名導演亨利‧科斯特[1]根據兩人
的情感故事，拍攝了《莫泊桑情事》（*The
Affairs of Maupassant*），而劇本正是基於
瑪麗婭的《日記》和兩人的通信集創作而
成。義大利版中義大利影星艾薩‧米蘭達[2]
飾演瑪麗婭‧巴什基爾采娃，而奧地利版
中由匈牙利影星莉莉‧達沃斯[3]飾演瑪麗
婭‧巴什基爾采娃；兩部片子中奧地利影
星漢斯‧加里[4]飾演莫泊桑。

　　跟隨著這位年輕天才藝術家日記的娓
娓道來，讀者不僅可以領略其內心細膩的
獨白、心理的發展和蛻變過程，還能被帶
入美妙的藝術天地。領略作者豐富遊歷的
同時，亦可以傾聽作者對城市建築、博物館、作家、畫家、雕塑家及其
作品的解讀和感受，讓讀者在閱讀中既增廣見聞又精神共鳴；更能透過
作者與病魔抗爭過程中體會到她那種天賦的樂觀、對生命的渴望與敬
畏、對事業成功孜孜以求的精神，令人對這位年輕的天才藝術家充滿欣
賞與敬仰，並獲益匪淺。

孔　寧

[1] 亨利‧科斯特（Henry Koster，1905-1988），德國電影導演，二戰期間移民美國。電影作品代表
　　作：《三個聰明女孩》、《初戀》、《主教的妻子》、《莫泊桑情事》等。
[2] 艾薩‧米蘭達（Isa Miranda，1909-1982），義大利著名國際影星。電影作品代表作：《紅色護
　　照》、《活在兩個世界的女人》、《夏日》等。
[3] 莉莉‧達沃斯（Lili Darvas，1902-1974），匈牙利著名影星，以舞臺劇著稱歐美，後轉入影視界
　　發展。
[4] 漢斯‧加里（Hans Jaray，1906-1990），奧地利著名演員、劇作家。電影作品代表作：《乞求
　　生》、《春之聲》、《皮特》等。

英譯本譯者言

　　如格萊斯頓[1]所言，「這是一本無與倫比的書」，它記錄了一個與眾不同的人生。在這些扉頁之中，科學、藝術、文學、社會、愛情，都帶上了馬基維利[2]式的玩世不恭，又呈現了一位真摯而熱情的少女所獨有的天真無邪。少女的故鄉，位於西伯利亞大草原。雖生於這種莊重冷峻的環境之中，可她在這部書裡所捕捉到的一幅幅畫面，反映的卻是法國、西班牙和義大利的絢麗色彩，輝煌燈火及其中的人生變遷，世事滄桑。

　　瑪麗婭・巴什基爾采娃，本性虔誠，天生好質疑，擁有征服世界的抱負，也一心渴望愛情。她想要擁有世界，並願為之付出一切。「對一切都信心滿滿」，又同時充滿恐懼。她熱切地想抓住生活，其熾熱之情令人感嘆；她又熱切地渴望死亡，其強烈程度也同樣令人唏噓不已。她時而把自己當成最高貴的女王，時而又將自己看成最卑微的奴僕。瑪麗婭・巴什基爾采娃留給我們的這些內心告白，是她留給人類文學事業的財富，但凡具有惻隱之心的人，讀到這部日記時，莫不為之動容。

　　這部日記有些部分，對美國讀者而言，有些凌亂，破壞了日記的完整性，因此在翻譯時略去。

<div align="right">瑪麗・簡・塞拉諾</div>

[1] 格萊斯頓（William Ewart Gladstone，1809-1898），英國政治家，曾四度出任英國首相。代表作：《國家與教會的關係》、《荷馬與荷馬時代的研究》、《自傳》、《論書與藏書》、《聖經經意》等。

[2] 馬基維利（Niccolò di Bernardo dei Machiavelli，1469-1527），義大利哲學家、歷史學家、政治家、外交官。被稱為近代政治學之父，代表作：《君主論》、《論李維》、《兵法》等。

作者前言

　　矯飾和偽裝，有什麼意義呢？這一看法顯而易見，毋庸諱言。如果擁有的不是希望，那麼，就該擁有欲望，竭盡所能不擇手段地生活在這個世界之上。如果未在青春年少時不幸離世，我希望成為偉大的藝術家。如果不幸早逝，我想讓自己的日記——它一定非常有趣——發表出來。這本日記，其實本意並不在此，把它發表出來這一想法，即使沒有扼殺了它的本意，也偏離了它原來的價值？但事實並非如此！首先，我已經記了很長時間，原本也並不希望別人讀它。其次，就是因為希望人們在讀到它時，能捕捉到我源自內心的真誠。如果這部日記記錄的不是絕對嚴謹的事實，它就毫無存在的理由。

　　我所寫的，不僅僅是心之所想，而且我從未在任何時刻產生過一絲雜念：要嘛盡一己之力掩飾真實的自我，要嘛刻意醜化自我。另外，我不擔心讀者的非議責難，僅這一點，我就無法不佩服自己。那麼，善良的讀者，您一定放心，我在這些扉頁中所展示的，完全是真實的自己。對您而言，也許我無足輕重，提不起您的絲毫興趣。不用想書中講述的人是我，只需要想，這個人正在向您敘說著自幼年伊始自己對世界的印象。那麼，站在人類的立場，這本日記就會引起您的興趣了。問一下左拉先生[1]，是不是這樣呢？甚至可以問一下龔固爾先生[2]，或者問下莫泊

[1] 左拉（Émile Zola，1840-1902），法國作家、劇作家、記者，自然主義文學的代表人物。代表作：《盧貢 - 瑪律卡家族》、《三城記》、《四福音書》等。

[2] 龔固爾（Edmond de Goncourt，1822-1896），法國作家、文學評論家和藝術評論家。「龔固爾文學獎」的創始人，代表作：長篇小說《列萊‧莫伯蘭》、《日爾米尼‧拉賽德》、《馬奈特‧薩洛蒙》、《翟惠賽夫人》等；自傳體《桑加諾兄弟》、《親愛的》等；《龔固爾兄弟日記》九卷等。

桑本人也行！日記從十二歲時就開始記了，但直到十五六歲後才開始有些意義。因此，日記當中有些空白需要填補。我寫了這篇帶有前言性質的東西，只是為了讓這本紀念人性和文學價值的作品清晰易讀。

好吧，先假定我是貴族出身，我們的故事就從這裡開始吧。

我生於 1860 年 11 月 9 日[1]。寫下這段文字，我就感覺有點後怕，但還是安慰自己，認為您在讀到這本日記時，是不會在意我的年齡的。

我的父親，是保羅·格里戈維奇·巴什基爾采夫將軍的兒子。祖父是地方貴族，勇敢，固執，嚴厲，甚至有點兇殘。我想，他是在克里米亞戰爭[2]後擢升將軍的。祖父娶了一位大莊園主的養女，可惜她 38 歲時就去世了，留下了五個孩子——我父親和四個女兒。

母親是 21 歲時嫁過來的，之前曾拒絕過好幾個門當戶對的求婚者。她是巴巴尼亞家族的人，屬於巴巴尼亞貴族的一個古老貴族分支。外祖父經常自誇具有韃靼人的血統（他的祖先是第一次入侵俄國時來到俄國的）。對我來說，巴巴尼亞聽起來像韃靼詞「爬爬精」，因此經常嘲笑它。外祖父堪稱當代的萊蒙托夫[3]、普希金，他崇拜拜倫，既是詩人、士兵，也算是個文人。年紀輕輕，就與朱莉·科尼利厄斯小姐結為伉儷。當時她才 15 歲，長得甜美漂亮。他們共生了九個孩子，但願你不會見怪這一數量！

結婚兩年後，媽媽帶著兩個孩子搬到了她父母那裡居住，因此我一

[1] 關於她的出生日期，有多種說法，其原因可能是新舊曆的差異或者她母親的記憶錯誤。現在一般認可的日期是 1858 年 11 月 24 日。

[2] 克里米亞戰爭（Crimean War），在俄羅斯又稱為東方戰爭，是 1853 年至 1856 年間在歐洲爆發的一場戰爭，是俄國與英、法為爭奪小亞細亞地區權利而開戰，戰場在黑海沿岸的克里米亞半島。作戰的一方是俄羅斯帝國，另一方是奧斯曼土耳其帝國、法蘭西帝國、不列顛帝國，後來撒丁王國也加入這一方。一開始它被稱為「第九次俄土戰爭」，但因為其最長和最重要的戰役在克里米亞半島上爆發，後來被稱為「克里米亞戰爭」。克里米亞戰爭是俄羅斯人對抗歐洲的重要精神象徵，最終以俄方求和、簽訂巴黎和約作結。

[3] 萊蒙托夫（Mikhail Lermontov，1814-1841），俄羅斯偉大詩人、作家。代表作：詩歌《鮑羅金諾》、《祖國》、《孤帆》、《惡魔》等；中篇小說《當代英雄》等。

直和外祖母生活在一起，外祖母把我寵壞了。除了外祖母嬌慣我之外，小姨也慣著我——當初媽媽沒能說服小姨跟她一起走。小姨長相一般，她為大家奉獻了自己，卻也成了大家的犧牲品。

1870 年 5 月，我們出門旅行，終於實現了媽媽長久以來的夢想。在維也納待了一個月，維也納各個地方——精美的商店，劇院，等等——我們都從未見過，它們令我們應不暇接。在巴登巴登① 時，正值旅遊旺季，我們彷彿置身於豪華奢侈的貴族之中。我們一行人有外祖父、媽媽、小姨羅曼諾夫、表姐黛娜、弟弟保羅和我。隨行的還有醫生，那個天使一般、無人可比的沃利茨基② 。他是波蘭人，性格溫和，風度翩翩，愛國熱情無可比擬，將所有的收入都花在了學習專業上。他是阿赫特爾卡③ 當地的醫生，和舅舅一起上的大學，我們家都把他當成家庭的一員。旅遊時，外祖父需要醫生，我們就帶上了沃利茨基。正是在巴登巴登，我才第一次開始認識了世界，見證了文明社會的精緻優雅；還是在巴登巴登，我感受到了虛榮心的折磨。

有關俄國的事情，以及有關我自己的事情，還有許多要說的，這才是這部日記的重點。我有兩位家庭教師，一位是俄國人，另一位是法國人。前者，我印象深刻，叫梅爾尼科夫夫人。她舉止優雅，天性浪漫，受過良好的教育，與丈夫兩地分居。在讀了許許多多的浪漫故事之後，一時衝動才當家庭教師的。家人都把她當成朋友，從不看低她，男人追她的也不少。一個晴好的早晨，在經歷了某個浪漫的冒險之後，她就消失了。她也許該和我們道別，然後再自然而然地離開。但她具有斯拉夫人的本性，又繼承了法國的文化傳統，此外還受到那些浪漫故事的影響；所有的這一切交織在一起，使她擁有了令人困惑不解的性格。作為妻

① 巴登巴登（Baden-Baden），德國西南部的一個旅遊勝地，以溫泉療養地而聞名。
② 沃利茨基，即 Dr.Lucien Walitsky。
③ 阿赫特爾卡（Achtirka），烏克蘭蘇梅州的小城市。

子，她鬱鬱寡歡，這種角色讓她不自覺地寵愛托她照顧的孩子；我也本能地用自己不可思議的健康回報了她的寵愛。家裡人，想法簡單而且好大驚小怪的，以為她的離開會讓我大病一場，那天看我的神情都帶著幾分同情。記得外祖母專門為我訂做了一種湯——專門為病人做的湯。所有人都表現得很敏感，因此，在這種敏感面前，我自己也就變得弱不禁風了。的確，我長的就病快快的，脆弱不堪，根本談不上漂亮——但這所有的一切，都沒有阻止大家對我的看法：終有一日，我注定會變成漂亮迷人、才華橫溢的大家閨秀。媽媽曾找過一個猶太人幫我算過命。

「妳有兩個孩子。」他對媽媽說：「男孩平淡無奇，而女孩會成為明星！」

一天晚上，在劇院裡，一位紳士笑著對我說：「請把您的手給我看看，小姐。啊，看您戴手套的樣子，不用說，您將來一定會成為一個惹人憐愛的美人。」

很長一段時間，我還為這樣的恭維話感到心裡美滋滋的。自從 3 歲懂事以來（我 3 歲半才斷奶），我一直雄心勃勃想成為偉人。我的玩具不是國王就是女王，我所有的想法，據媽媽身邊的那些人說，總是與偉人有所連繫。所以，我勢必會成為偉大之人。

大約 5 歲時，我就自己戴上了媽媽的頭飾，髮髻插上了花，來到客廳跳舞——我是了不起的舞蹈家佩提帕①，家裡人都聚集到客廳觀看我跳舞。與我相比，身邊的保羅馬上變得一文不值。而戴娜，雖然是親愛的喬治家的女兒，也未令我絲毫遜色。隨便說一下，戴娜出生時，外祖母就把她從她媽媽那裡接過來，一直留在身邊。這種狀況，一直持續到我出生。

梅爾尼科夫夫人消失了之後，索菲・道爾吉科夫擔任了我的家庭教

① 佩提帕（Marius Petipa，1818-1910），法裔俄羅斯古典芭蕾舞蹈家、教師、編舞者。珀蒂帕被認為是芭蕾舞歷史上最具有影響力的大師和編舞者之一。

師。她 16 歲——保佑俄國！——另外，還有個法國女人，叫布萊娜夫人，頭上挽著王政復辟時期[①]的髮髻，有著淺藍色的眼睛。她 50 多歲，又有肺病，一副可憐兮兮的樣子。我非常喜歡她。她教我畫畫，在她的指導下，我學著畫了一座小教堂。沒事時，我也畫畫，大人們玩牌時，我就經常在牌桌上作畫。

這些回憶將我們帶回到了 1870 年的巴登巴登。當時已經宣戰，於是我們動身前往日內瓦。我的內心充滿苦澀，孕育著復仇計畫。每天晚上睡覺之前，都在祈禱詞後念著下面這些自己加上去的話：

我的上帝，賜福於我，讓我永不得天花，讓我長成漂亮的美女，讓我有動聽的聲音，讓我婚姻幸福，讓媽媽延年長壽！

在日內瓦，我們下榻的是位於湖邊的德拉可洛內酒店。在那裡，我遇到了一位教畫畫的教授。他隨身帶著畫本，讓我臨摹一些小木屋。這些小木屋的窗戶看起來像樹幹，根本不像真實的木屋，因此，我拒絕畫它們。這位好心人後來告訴我，要發自內心地進行臨摹，畫出木屋在我心中呈現出來的樣子。恰好在那時，我們搬離了酒店，轉住在一所家庭旅館裡。旅館對面就是白朗峰[②]，於是，我就一本正經地臨摹起日內瓦的湖光山色來。

我死後，我那自認為與眾不同的人生，將會為人們所讀到。（唯一的缺憾，就是它本應該是截然不同的）。但我討厭前言（它們曾阻止我去讀許多優秀作品），也討厭編輯的說明。於是，就自己寫了前言。要是出版我的整部日記，這個前言可以略去，因為加上前言部分，日記會顯得過於冗長，所以，我將日記限制在 12 歲之後。另外，在日記裡，我會留給你足夠的機會，可以了解我的一切。我會時不時、有意無意地追

① 王政復辟時期 (The Restoration)，1660–1685 年間，英國經歷了一段無王時期後，查理二世登基為王。

② 白朗峰 (Mont Blanc)，阿爾卑斯山脈的最高峰，意為「白色山峰」或「白色少女」，位於法國上薩瓦省和義大利的瓦萊達奧斯塔大區的交界處。海拔 4808.73 公尺。

溯過去。

　　但願致命的疾病不會不期而至，讓我突然死去！也許，我並不知自己大限已至；家裡人會瞞著我。在我死後，他們會四處翻找我的日記，在讀過之後就把它毀掉。眨眼之間，我將身無一物——一片空白——一無所有！這個想法，總令我驚恐不已。生存，野心，痛苦，哭泣，掙扎，最終都被遺忘了——好像我從未生存過。人生苦短，如果我無法活到功成名就，那麼，希望這本日記對心理學家有所啟發。它記錄的是一個女人的一生，每天一篇篇寫下來，不做任何掩飾，就好像世上無人會讀到它一樣。然而，它還是有目的的，希望有人讀到它。所以，寫得盡量富有情趣。我確信，我會得到人們的憐惜，所以我記錄下了一切，所有的一切。否則，我又為何而寫呢？另外，我會毫無隱瞞，您讀到它時，就會一目了然。

1884 年 5 月 1 日於巴黎

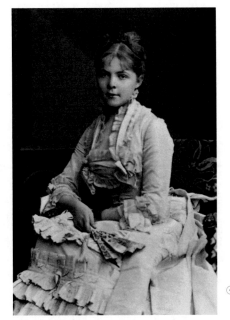

⊙ 瑪麗婭‧巴什基爾采娃
（Marie Bashkirtseff）肖像

渴望
榮耀

烏克蘭天才女藝術家瑪麗婭·巴什基爾采娃的日記

MARIE
BASHKIRTSEFF

1873年

1 月（12 歲）

索菲婭正在鋼琴上彈奏小俄羅斯[1]的一首民族曲目，這讓我回想起了祖國。我心馳神往，想起了故鄉，想起了與可憐的外祖母一起生活時的點點滴滴。淚水了湧上來，浸瞞了雙眼，然後直淌而下，轉瞬間我已淚流滿面。可憐的外祖母！您不在我身邊，我是多麼難過啊！您是那麼溫柔地愛護我，而我又是那麼依戀您！可我年幼無知，無法給予您名副其實的愛！對外祖母的懷念，令我心潮起伏。雖然記憶已不再鮮活，可仍充滿尊重和神聖感，又飽含著愛意。噢，我的上帝！請賜予我幸福，我會感激終生！可是，我在說什麼啊？似乎我來到這個世界，就是為了幸福。可還是請您賜予我幸福，噢，我的上帝！

索菲婭還在彈奏著。琴聲不時傳到我的耳鼓，滲入我的靈魂。不必為明天準備課程，因為明天是索菲婭的生日。請上帝賜福給我，讓H[2]公爵屬於我！我一定會愛他，讓他快樂！我也因此會快樂的。我一定會善待窮人。靠善行贏得上帝的恩寵，有這種想法一定是罪過，但我實在不知道該用什麼方式表現自己。

我愛 H 公爵，卻不能告訴他我愛他。即使向他表白，他也會置若罔

[1] 小俄羅斯（Little Russia，俄語：Малая Русь 或 Малороссия、烏克蘭語：Мала Русь），俄羅斯及俄語歷史上曾使用的一個政治和地理術語，指二十世紀前囊括如今烏克蘭大部分的一片土地。因此，俄語衍生詞彙「小俄羅斯（的）」（малорусский）也被普遍應用到與該區域相關的人、語言和文化上。在 1917 年革命事件之前，與當地的烏克蘭身份相比，該地區的精英人士的很大一部分都是「小俄羅斯」身份的追隨者。在俄羅斯帝國崩潰，烏克蘭的領土合併為一個行政單位後，這個詞在日常交流中被淘汰。

[2] H，指她在尼斯結識的英國人威廉・漢墨爾頓公爵。

聞。他要是在這裡，我就有理由打扮自己，然後走出房間了。但現在！我過去常到露臺轉轉，只是期望能看見他，哪怕只是遠遠地看上一眼。上帝，請減輕我的悲傷吧！我祈禱的只有這些，請傾聽我的禱詞吧！您的恩典無邊無際，您的仁慈至高無上！您已賜福我如此之多！散步大街上再也不見他的蹤影，我黯然神傷。他的臉龐，很容易就辨別出來，不像尼斯人那樣粗俗。

昨天，霍華德夫人邀請我們與她的孩子一起玩耍。正要離開時，霍華德夫人返了回來，說已獲得媽媽的允許留我們待到晚上。於是，我們留了下來。晚飯之後，大家來到了寬敞的客廳。客廳沒有燈光，女孩們懇求我唱歌，而且還跪下來求我——孩子們也跪了下來；我們笑成了一團。於是，我唱起了《桑塔·露琪亞》、《太陽已升起》等動人的歌曲。孩子們情緒高昂，激動不已，瘋了一般將我緊緊擁抱。要是在公眾面前我也能唱得這麼精彩，就有資格上臺演出了。除了服裝之外，還有這麼多才華獲得大家的追捧，這讓我興奮不已！的確，孩子們的這番誇獎，令我忘乎所以。假如大家都這麼捧我，那又是一幅什麼場景呢？

我來到這個世界，就是為了贏得成功，獲取真愛。因此，我所能做的最出色的事情，就是成為歌唱家。如果仁慈的上帝賜福給我一副好嗓子，讓我唱出動人的歌聲，那麼，我就可以享受到夢寐以求的成功。人們會祝賀我，追捧我，我就會擁有幸福。那麼，我所愛之人，就會為我所擁有。可如果我還是一如既往地默默無名，指望他愛上我，簡直是天方夜譚；他是不會知道我的存在的。但是，當他看見我為榮耀所環繞、為勝利所簇擁時，那又會是另一番場景！男人總是野心勃勃！到那時，我將成為社會的寵兒。我是名人，但絕不是出身於煙草店或骯髒街道裡的名人。我出身高貴，不必靠才華出名——才華左右不了我的命運——我可以擁有更高的榮耀，更高的地位，而且獲得的也易如反掌。於是乎，我的人生將會十分完美。我做夢都想獲得榮耀、功名，揚名世界！

當出現在舞臺、開口要唱的那一刻，看見數以千計的觀眾都在屏息等待。當看見觀眾渴求的目光時，我知道只要唱出一個音符，他們就會為之歡呼。我看他們的眼神，可以非常高傲（因為我可以為所欲為）——這就是我的夢想，這就是我的生活，這就是我的快樂，這就是我的渴望。當這一切發生時，Ｈ公爵——會隨其他人一道跪拜在我的石榴裙下，但我會給予他與眾不同的禮遇。親愛的，你會為我的光彩痴迷，你會愛上我的！你會看見籠罩在光環之下的我，真的，真的，娶這樣的女人為妻，你絕不會後悔；而我，也希望成為你的妻子。我長相不醜，甚至還可以說漂亮——是的，我漂亮，怎麼可能醜呢？我身材一流，體型如雕塑般完美，有著令人羨慕的秀髮。舉手投足間，風情萬種，令人著迷。更重要的，我知道如何吸引男人的目光。

但我是有涵養的女孩，除了自己的丈夫之外，不會吻任何男人。我擁有一件值得驕傲的東西，而且並不是每個 12 歲或 14 歲女孩都擁有的：我從未被人吻過，也從未吻過任何人。一位年輕女孩，正處於榮耀的巔峰，擁有女人想擁有的一切；更重要的，她從童年時就已經愛上了他，而且矢志不渝。她淳樸，謙虛——看到這一切，他一定會震驚不已，會滿懷驕傲、不計代價地娶我為妻。我該說什麼呢？為什麼不該承認他也許會愛我呢？啊，是的，我需要上帝的說明，上帝會讓我找到方法的，讓我擁有這個我愛之人。感謝您，噢，我的上帝，我感謝您！

3 月 14 日，星期五

今天早晨，聽到大法國路傳來馬車的聲音，我向外張望，看見 Ｈ 公

爵駕著四輪馬車行駛在盎格魯街上。啊，他到這裡，就是要參加4月舉行的射鴿比賽，一定是，我要想方設法到現場去！

今天，看見了H公爵——第二次了。沒有人舉止優雅到如他一樣，駕駛馬車時的他，簡直就是國王！

有了丈夫的陪伴，我一定會快樂的，但還不會恣意放任自我。我仍然會為了取悅他而把自己打扮得花枝招展，彷彿初次見面時那樣。還有，我不明白，為什麼柔情密意中的男女，曾挖空心思想要取悅對方的他們，會在結婚之後互相疏遠呢？為什麼要相信隨著婚姻的到來，愛情會消亡呢？為什麼要褻瀆婚姻，將妻子描繪成頭上戴著捲髮紙，衣著睡衣，鼻尖塗著冷霜，張口閉口只找丈夫要錢的潑婦呢？為什麼女人要在自己深愛的男人面前，在本該打扮自己的時候而不留心外表呢？我不明白，為什麼要像對待寵物那樣對待丈夫呢？還有，為什麼只要沒有結婚，就應該討好男人呢？為什麼不能對丈夫留有一絲嬌態，像對待陌生人那樣渴望取悅於他呢？這是因為不必隱藏自己的愛意了，還是因為愛情不是罪過，抑或因為婚姻已得到了上帝的祝福呢？這是因為禁忌之愛在我們的眼中已毫無價值，還是因為人們只在祕戀和禁愛中才能找到樂趣呢？真相不該如此。

因唱歌用嗓過度，破音了。我向上帝承諾不再唱歌（這一決心，從許下之日起，已被打破過無數次），到頭來只有自食苦果。與此同時，我又向上帝祈禱要讓自己的嗓音清亮起來，渾厚起來，變得更加悅耳動聽。為了不讓自己受到誘惑違背諾言，我甚至祈求上帝：如果膽敢違背承諾，就請上帝剝奪我的嗓音。這種祈禱很可怕，但我還是要竭盡所能信守承諾。

12 月 30 日，星期五

今天，試穿了一款老式連衣裙，裡面套上小襯裙和黑天鵝絨的上衣，外面配上寬罩衫和黛娜的無袖上衣，我看起來漂亮極了。我想，這是因為我知道如何打扮自己，把自己做得嬌模嬌樣的緣故吧（我看起來像個賢妻良母）。我吸引了許多人的目光，我想知道為什麼大家都注視我，是因為我看起來好笑，還是因為我好看呢？要是有人告訴我真相，我一定好好報答他。我有心問一下（某個年輕的小夥子）我是否漂亮呢？我總是喜歡相信那些美好的事情，更願意相信這是因為我漂亮的緣故。也許，這是自欺欺人，但即使是幻覺，我也願保留這種幻覺，它令我陶醉其中。你還想擁有什麼呢？在這個世界上，有必要盡可能用最美好的方式看待事物。生活雖如此短暫，卻又如此美好！

我一直在想，弟弟保羅長大成人時會是什麼樣子，會從事什麼工作呢？他不可能跟眾人一樣生活──先是無所事事，然後沉溺於賭徒和妓女的世界，這絕不可能！另外，他也沒有辦法這麼做。每個周日，我都給他寫信講道理──不是布道，絕不是！而是像同志那樣給他寫信。我知道如何做事，在上帝的幫助下，我要潛移默化地影響他，他必須成為好男人。

我有些心不在焉，幾乎忘了（真丟臉！）公爵沒有來！似乎有道鴻溝要將我們分開，特別是我夏天要去俄國；現在家人都在認真地談論這件事。我怎麼會奢想他就是我的人呢？他想我的次數，還不如想去年那場雪的次數多。對他而言，我並不存在。如果還待在尼斯，也許還有希望。但隨著我們趕赴俄國，所有的希望都會消失得無影無蹤。所有之前認為有可能的事情，正在我的眼皮底下消失殆盡。我惱怒不已──整個

人都已面目全非。真是不可思議啊！

　　我情難自抑。噢，我的上帝，一想到他永遠不會愛上我，我就傷心欲絕！我再也沒有希望了。渴望獲得這種完全不可能的愛情，我一定是瘋了。我希望擁有的，太過美麗。啊，絕不是這樣！我絕不允許自己如此放任自流。什麼？我怎敢就此絕望！難道沒有無所不能、保佑我的上帝嗎？什麼？我怎敢以此為樂？難道上帝不是無所不在、看護著我們嗎？他無所不能，至高無上；對他而言，沒有時空之差，我也許在祕魯，公爵在非洲，如果上帝願意，就可以讓我們團聚。無論如何，我怎會以絕望為樂？無論如何，我怎能忘記上帝的神聖仁慈？是因為上帝沒有賜予我曾經渴望的一切，我才敢冒天下之大不韙而否認他嗎？不，不是的。上帝比我想像中的更仁慈，不會允許像我這樣純真的靈魂為那些邪惡的猜疑所折磨。

　　今天早晨，我指著賣炭的小販對科利尼翁小姐（我的家庭教師）邊笑邊說：「看，這個人多像 H 公爵啊！」她也笑著答道：「別瞎說了！」

　　說出他的名字，給了我難以描述的快樂。我注意到，如果從未說過愛人的名字，愛就會增強；但如果不斷說出愛人的名字，愛反而會減少。就像一瓶香水，蓋上時，香氣沁鼻；而打開時，香氣就會逐漸消散。我的愛，亦即如此。我愛意依舊濃烈，因為我從未聽到有人提過我愛的這個人，我也從未提過他，我要他完完全全地為自己所擁有。

　　我心灰意冷，對未來不報任何希望。就是說，我知道自己想要什麼，卻不可能得到。去年冬天我是多麼快樂啊！當時，世界在滿懷笑意迎接著我，我擁有希望。可現在，我愛上了一個影子，也許永遠也抓不住他。長禮服讓我失望，我為它落上了不少淚水。我和索菲姨去找過兩個裁縫，都不滿意。我要給巴黎寫信，我無法忍受這裡製作的禮服。

1873 年

今天晚上，在教堂祈禱。這是聖周①的第一天，我必須禱告。坦率地講，我們的宗教裡有許多地方，我不喜歡，但我無力改變這些。我信仰上帝，信仰基督，信仰聖母，每晚都向上帝祈禱，不希望因與真正的宗教——真正的信仰——無關的瑣事而自尋煩惱。我信仰上帝，他賜福與我。他給予我的，要多於我的需要。噢，多麼希望他給予我的，正是我的真正所需！雖然未如願以償，但我仍會繼續生活下去，仁慈的上帝會憐憫我的。只要公爵能注意到我，我就開心至極，就會稱頌上帝。

我必須寫下他的名字，因為如果既不能向任何人提及他的名字，又不能寫他的名字的話，我會活不下去的……只需寫下他的名字，就是一種安慰。

在散步大街上行駛著的一輛馬車裡，我欣喜地看見一個年輕人，高高的，瘦瘦的，皮膚黝黑。我想，我認出了那個人。我驚喜地喊道：「噢，卡羅！」他們問我怎麼回事，我回答說科利尼翁小姐踩了自己的腳。卡羅根本不像他哥哥，然而，看見他我還是很高興。啊，至少，我可以讓他認識我；而透過他，我可以認識公爵！我喜歡這個人，就好像他是自己的兄弟一樣。我喜歡他，因為他是公爵的弟弟。晚飯時，沃利茨基突然說「H ——」，我的臉紅了，連自己都迷惑不解；於是，我藉故走到碗櫃旁。媽媽還為此還責怪了我，說這種行為不禮貌。我想，她猜到了什麼。每次有人提到 H 的名字時，我要麼臉紅，要麼突然離開房間。可是，她並未因此訓斥過我。大家坐在餐廳裡，心平氣和地聊著天，他們還以為我在為學習而煩惱，完全不知我的內心在經歷著什麼，也不知我的內心所想。我必須要成為 H 公爵夫人，這是我最強烈的渴望（上帝知道我是多麼熾熱地愛著他）；再就是成為家喻戶曉的舞臺明星，但這一理想遠沒有第一個想法讓我痴迷。毫無疑問，獲得整個世界——

①聖周（Holy Week），在基督教傳統中，是復活節前的一周，用來紀念耶穌受難。西班牙的塞維利亞、馬拉加、薩莫拉、萊昂以及菲律賓等地的聖周遊行頗為著名。

從市井平民到諸國王儲——的敬意，心裡一定美滋滋的；但是，我要的卻不是這個！是的，我擁有了自己喜歡的那個他，這種快樂，超越一切；而我，更喜歡這種快樂。成為一位了不起的女人——公爵夫人——我寧願以這一身份生活在世界上，而不願成為名人世界裡的名人，因為那不是我的世界。

5 月 6 日，星期二

媽媽起床了，一直生病的科利尼翁小姐也起來了。雨後的天氣，如此清新，讓人心曠神怡！在陽光的照耀下，樹木看起來漂亮極了，我無法繼續學習了，於是就來到花園，把椅子放在噴泉邊。出現在我眼前的，是一番壯美的景色。噴泉四周，大樹環繞，佔據了你的整個視線。你所能看見的，就是一條小溪、岩石和樹木，岩石上布滿苔蘚，樹木林立，陽光播灑在樹葉上。看那片柔軟的綠草地！我禁不住想在上面打滾嬉戲。這片樹叢，雖名不副實，卻如此清晰，如此柔軟，如此蔥郁，如此美麗，我竟無法用語言將之描述出來，真的無法描述出來。有朝一日，如果別墅和花園還保持著原樣，我會把 H 公爵帶過來，讓他看看我曾經在怎樣的地方經常想念著他。昨天晚上，我向上帝祈禱，當說到請求上帝讓我結識公爵並賜予我快樂時，我不禁潸然淚下。上帝已經聽過我祈禱三次了，並恩准了我的禱告。第一次，我請求上帝買一套槌球裝備，索菲姨從日內瓦給我帶來了；第二次，我請求上帝幫助我學英語。我祈禱、哭泣得很動情，想像力也被激發了出來，好像看見了聖母，她在房間的角落裡，答應了我學好英語的請求。要是再見到她，我還會認

出她的臉。

我不想讓任何人以為，在本該學習的時候我卻無所事事，只知道跳舞和打扮。這樣不行，在完成童年的學業之後，我還要認真學習繪畫、音樂和唱歌，我有這方面的才華，而且不止有一點點！寫到這時，我豁然開朗！我早已心情平和了。煩惱不僅傷害身體，還會讓人性情變壞，容貌變醜。這次心情的潮動湧到臉上，讓我感覺面頰火燒一般。現在，我心情平復了許多，臉頰就不再如玫瑰般光鮮紅潤了。我現在這種臉色，本不該有的，它讓我的臉顯得蒼白，灰暗無光。這是科利尼翁小姐的過錯，她總惹我生氣，才讓我變成這種灰頭土臉的樣子。在臉上火燒火燎之後，我感到有些頭疼。媽媽責備我，說是我的錯，因為我不說英語。這可真令人氣憤！

我想，如果他讀到這些日記，會認為我對愛的表白有些愚蠢。我接二連三地袒露心聲，讓這些表白都不再動人。啊，人類是多麼可憐的生物啊！其他的生物，都可以隨心所欲地將自己的心情寫在臉上，想哭的時候就哭，不想看見夥伴時，就不去看。而人類卻是世間萬物的奴隸！我自己也難逃這一劫數。我喜歡坐客，也喜歡招待客人。

昨天晚上，做了個可怕的夢。我們待在一間我從未見過的房子裡，我或者某個人，記不得是誰了，向窗外張望時，突然發現太陽變大了，幾乎覆蓋了半個天空，沒有了陽光，也沒有了熱度。然後，太陽四分五裂，四分之一的太陽消失了。剩下的太陽繼續分裂，一邊裂開一邊變換著顏色，把周圍照得通亮。接著一道雲彩遮住了一半的太陽，大家大叫起來：「太陽不動了。」有一段時間，太陽一動不動，顏色蒼白。接著，地球上發生了奇怪的事情，不是抖動那類的事情，但我無法描述到底是什麼，反正是那些無法理解、無法描述的事情。不久，太陽又開始動了，像兩個輪子，互相套著。就是說，發出陽光的那部分太陽，不時為周圍的雲彩所遮擋。大家一陣陣躁動。媽媽沒有和我們在一起。後來，

她乘坐類似公車那樣的東西過來了，可她看起來根本就不害怕。一切都很古怪。這輛公車也與其他的公車不一樣。然後，我開始欣賞自己的裙子。當我們把行李裝進旅行箱時，剛才發生的事情又開始了。「這是世界末日。」我心想。我心裡暗問，為什麼上帝沒有事先警告過我，而今天我親身在現場體驗的這一切，又為何與眾不同呢？大家都害怕了，我們和媽媽一起上車返了回來，但我不知道返回的是哪裡。

這個夢有何含義呢？是上帝發給我的警示，提醒我有大事要發生了嗎？或者，只是緊張的緣故？

科利尼翁小姐明天要走。不管怎樣，我都有點難過。即使與小狗待過一段時間後分開，也會感覺心痛的；這跟相處的好壞沒有關係。我的內心如小蟲在撕咬。時光如梭。早晨，我學習了兩個小時——鋼琴課程。我要臨摹的觀景殿的阿波羅[①]，他跟公爵有點相像，尤其是表情，非常相像，都以同樣的方式昂著頭；他們還有著同樣的鼻廓。

我的音樂老師是曼諾特，他今天早晨對我非常滿意。我彈奏的是孟德爾松[②]的G小調協奏曲，沒有任何失誤。課後，我們去了俄國教堂——三一教堂。教堂裡到處是點綴的花樹，牧師正在念禱詞，陳述著一個個罪過，請求上帝的寬恕。然後他跪在地下，繼續祈禱。他說的每件事，都適合我，我一動不動地聽著，配合著他的祈禱。這是我第二次在教堂裡如此用心地祈禱。第一次是在新年時，當時，儀式陳腐，所說的禱告也不是與人相關的凡塵俗事。我去做彌撒，但我不禱告。禱告詞和讚美詩在我心中或靈魂裡都找不到任何共鳴，它們妨礙了我隨心所欲地祈禱。在感恩讚美詩中，牧師為每個人祈禱（每個人都可以找到適合自己

① 觀景殿的阿波羅（The Apollo Belvidere），一尊白色大理石古代雕塑，高 2.24 米，由希臘雕塑家萊奧卡雷斯西元前 350 —— 325 年間雕刻完成，在 15 世紀文藝復興時期重新發現。18 世紀中葉的新古典主義者認為是最偉大的古代雕塑，完美的典範。現藏於梵蒂岡。
② 孟德爾松（Ludwig Felix Mendelssohn-Bartholdy，1809-1847），德國猶太裔作曲家，鋼琴家和音樂指揮家。是浪漫樂派最具代表性的人物之一。

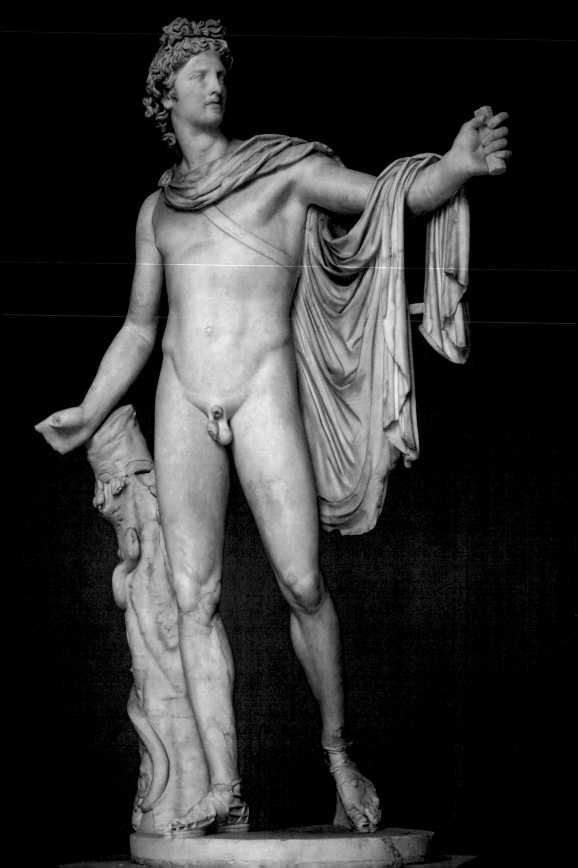

的內容），它們能穿透我的心靈。

　　巴黎——終於，我找到了自己長久渴望卻不知道的東西！生活，就是巴黎！巴黎，就是生活！我的自我折磨，全部緣於不知道自己所渴望的到底是什麼；而現在，我所渴望的——我知道——在眼前出現了。離開尼斯，到巴黎去，租個公寓，裝修一下，像在尼斯那樣，再養匹馬。透過俄國大使的介紹，走入社會——這，這就是我所渴望的。此外，還有一個念頭在折磨著我——我長得醜！這太可怕了！

　　尼斯——我把尼斯當成一次放逐。首先，我必須安排好每天的練習，包括好幾個小時不同教授的課程。星期一，我又開始學習了。科利尼翁小姐像魔鬼一樣把學習安排得緊緊的。冬天來了，人們就來到這座城市，於是，城市就有了人氣，也就有了生氣。它不再是尼斯了，它變成了小巴黎。當然，還有不同的種族！尼斯有其好的一面。不管怎樣，在尼斯度過的六七個月的時光，對我來說，似乎是跨過一片大海，眼睛一時一刻未曾離開過指引航向的燈塔。我不希望站在海岸邊上，只希望能看見陸地。只要看見陸地，我就擁有了人格的力量，有了氣力承受生活，耐心等待明年的來臨。然後呢？然後就然後吧！我發誓，我根本一無所知，但還會滿懷希望。我相信上帝，相信他的神聖和仁慈，所以，我從未喪失勇氣。

　　「住在至高者隱密處的，必住在全能者的蔭下。他必用自己的翎毛遮蔽你，你要投靠在他的翅膀底下。他的誠實是大小的盾牌。你不必怕黑夜的驚駭，或是白日飛的箭。」[1] 我無法表達自己的感受，也無力感謝上帝施捨給我的仁慈。

[1] 出自《聖經・詩篇》第 91 篇。

6 月 9 日，星期一

　　開始學畫畫。我感到疲倦、虛弱，無法工作。尼斯的夏天令我窒息。沒有人陪伴我，我隨時都想哭。總之，我不快樂。人只有一次生命，在尼斯待上一個夏天，就是失去一半的生命。我哭了，淚水滴落在稿紙上。哦，要是媽媽她們知道我待在這裡付出的代價，就不會讓我留在這可怕的沙漠了！從很久之前聽到他的名字那一刻起，任何事都無法讓我將心思從他身上轉開。似乎他已經死了，可是，黑暗卻籠罩上了我。過去，我無法回想起來；而現在，又如此醜陋。以前清晨醒來時，我總是精神抖擻的；可是，是什麼，將我折磨成現在這個樣子？我到底怎麼了？將來又會如何？

　　我們租借了巴奇（Bacchi）別墅。說真話，住在這裡，心情鬱悶。對於資產階級而言，這足夠好了，但對我們來說呢！我，身為貴族，更喜歡落魄的紳士，而不是富有的資產階級。在老式的柱子和裝飾品上，有歲月打舊的緞面和鍍金，在它們身上，我發現了更了不起的魅力，遠不是那佔據眼球的奢侈而無味的傢俱所能相比的。真正的紳士，不會以光亮的靴子和得體的手套為傲，但也不是不修邊幅之人，絕不是。貴族的不修邊幅與庶民的不修邊幅，有著天壤之別！

　　要離開這個住所了，我感覺難過，不是因為它方便或者迷人，而是因為它就像一位老朋友，我已習慣了與它相處。想想看，自己再也見不到這可愛的書房了！我可是經常在這裡想起他的！我所依靠的這張書桌，我曾日復一日在上面寫下了內心最甜蜜最神聖的文字。還有那些牆壁，我的目光曾不時掃視過它們，想要穿透它們，飛向遠方，遠方！在

牆紙的每朵花上，我都看見了他！在這個書房裡，我為自己描繪了多少幅畫面，而每幅畫面中，他都是當之無愧的主角！在這個小房間裡，似乎不存在過任何世界上的事物，從最簡單的，到最奇妙的，我都沒有想過。

晚上，保羅、戴娜和我待了一會兒，然後走了，只留下了我一人。月光照進臥室，我沒點蠟燭，而是來到外面的陽臺，傾聽遠處傳來的聲音，有手風琴的，有吉他的，還有笛子的。沒多久，我又回到房間，坐到了窗旁，只為了更愜意地傾聽這動人的三重奏。已經很久沒有以這種愉悅的心情傾聽音樂了。音樂會上，我的注意力更多地放在了人身上，卻不曾留心過音樂。但這個夜晚，我獨自一人，借著月光，貪婪地吸吮著──如果可以用這個詞的話──這月光下的小夜曲。之所以這麼稱呼，就是因為它是由尼斯的年輕人演奏的。這些年輕人，可真善解風情。不幸的是，時髦的年輕人不喜歡這種娛樂方式，他們更喜歡有音樂表演的咖啡廳，但對於音樂──如果能融入如古時西班牙那樣演奏的小夜曲裡，還有什麼比得上這更為高貴的呢？！我敢打賭，要是換成了我，在兜風騎馬之後，會將時光投入到情人的窗下，然後跪倒在她的裙旁。

我居然如此強烈地想要擁有一匹馬！媽媽答應給我一匹，索菲姨也答應過。今天晚上，在媽媽的房間，我輕率而熱切地懇求她送給我一匹馬，她鄭重其事地答應了我。今晚，我可以心滿意足地睡覺了。大家都說我漂亮，但說實話，我內心並不這麼認為。我的筆拒絕寫下「漂亮」這個詞；我只是端莊而已──偶爾漂亮一下。可我還是那麼高興！

就要有一匹馬了！看見過像我這樣的小女孩賽馬嗎？我要轟動全城了。我的賽馬服應該是什麼顏色呢？是灰色的還是雜色的呢？不，選綠色和淡紅色吧。一匹馬，給我的！我是多麼快樂啊！我真是了不起的人！為什麼不將從杯子裡溢出的水送給一無所有的窮人呢？如果媽媽給

我錢，我會把其中的一半送給窮人。

我重新布置了一下房間。桌子不再放在中間，屋子顯得漂亮多了。我在桌子上放了些小物件——墨水瓶、鋼筆和兩隻老式的移動燭臺，它們在舊物間已經很久不見光了。這就是世界，這就是我的生活，它召喚著我，等待著我，我渴望奔跑著去迎接它。我還年輕，還沒到走進社會的時候。可是，我渴望長大成人，不是因為想結婚，而是因為想看見媽媽和索菲姨擺脫惰性。尼斯不是我想要的世界，我的世界在聖彼德堡、在倫敦、在巴黎；在那裡我可以自由呼吸，社會的禁錮，對我而言，就意味著自由。

迄今為止，保羅還沒有什麼審美觀，他對女性之美一無所知。我聽見他說：「這麼醜的人，居然是美女！」我必須培養他良好的行為舉止和品位。的確，目前我對他的影響還不夠深刻，但希望將來有所改觀。現在，我正努力向他傳遞我對事物的看法，而且不要受到他的質疑。在輕佻的偽裝之下，我在向他傳遞著最嚴肅的道德情感。

7 月 29 日，星期二

啟程去維也納。我們的離開，總的來說，是快樂的。我，如以往一樣，是這群人中的靈魂。

9 月 2 日，星期二

繪畫老師來了。幾天前，我給他看了自己的畫單，希望他也許可以從藝術館派老師過來。我終於可以安心工作了！由於科利尼翁小姐的緣故，我失去了 4 個月的時間，這可真嚇人。賓薩（Binsa）去了學監那裡，學監給了他一天的時間。看見我的筆記，學監問道：「想學這些東西的女孩有多大了？誰為她做的這些計畫？」愚蠢的賓薩回答道：「15 歲了。」我惱怒不已，氣憤之極，狠狠地訓斥了他一通。他為什麼說我 15 歲了？這不是真的。他為自己找理由開脫說，根據自己的判斷力，我有 20 歲了；他認為，說我只比實際年齡大兩歲，這很明智，等等。今天吃晚飯的時候，我強迫他向我承諾，要告訴學監我的年齡；他必須這麼做。

9 月 19 日，星期五

無論在何種情況下，我都要快樂起來，不應該因悲傷而壞了自己的心情。生命如此短暫，要盡可能開心大笑。萬不得已之時，才讓那些根本無法抑制的淚水自然而然地傾瀉下來。即便如此，有些悲傷，仍然無法逃避，如死亡和分離，但即使是分離，也有其獨特的魅力，只要心存希望，與分離之人終會團聚。但是，因無謂的悲傷而讓生命黯然失色，就變成了一種遺憾。我對這些瑣事根本不屑一顧，所以，我會面帶微笑讓它們滑身而過。

10 月 13 日，星期一

正在學習功課時，英語老師小海德對我說：「你知道公爵要和 M 女公爵結婚了嗎？」我用書遮住了臉，臉上如火燒一般緋紅，感覺像有把尖刀刺進了心臟。我開始劇烈地顫抖起來，已無法控制自己的聲音，就要暈倒過去了，好在書本救了我。於是，我就假裝在書上找東西，直到自己平靜下來。我讀書的聲音因心情激動而抖動著。如以往一樣，我要鼓起勇氣。每次遇到這種情況，我就希望從橋上跳下去。我告誡自己，必須要控制情緒。我做了一個聽力練習，這樣就不用說話了。來到鋼琴旁，我又高興起來，用力彈奏著，但我的手指依然冰冷僵硬。公主過來讓我教她打槌球。

「榮幸之至。」我高興地答道，但聲音依然顫抖。我跑去換衣服。我穿上綠色的長袍，我的頭髮是金黃色的，面色白裡透紅，看起來漂亮得既像天使，又像貴婦。我的思想在一刻不停地轉動著，「他要結婚了！怎麼可能？我難過死了！」──不是之前的那種難過，之前要麼因為這個房間的壁紙，要麼因為那個房間的傢俱，我才難過；而這次，我是真正發自內心地感覺難過！

不知該如何開口告訴公主公爵要結婚的消息（大家早晚要知道的），所以我最好親口說出來。我特意在她坐在扶手椅時開口，這時我正好背著光，她看不清我的臉。「公主，你知道嗎？」我說（用俄語），「H 公爵要結婚了。」太不容易啦！我終於說出來了。我外表平靜，但在內心，在靈魂的深處，有什麼東西刺過那裡；好在沒有人會知道！

我們出去散步，尼斯已不再是尼斯了。唯一將我與尼斯牽掛起來的，就是他。我憎恨尼斯！再也無法在尼斯多待一刻！我心已疲倦！

啊，我疲倦至極！

上帝，請將我從絕望中挽救回來吧！上帝，請饒恕我的罪過，不要因此而懲罰我！一切都結束了！結束了！

今天，我快樂。我快樂，因為想到這件事也許不是真的，因為這可怕的消息還未得到確認。相比於將我擊倒的可怕真相，我更願意選擇蒙在鼓裡。

10 月 17 日，星期五

彈鋼琴時，報紙來了。我拾起《加里尼涅信使報》，映入我眼簾的第一行字，就是有關 H 公爵的婚禮。雖然報紙沒有從手中滑落，還牢牢地握在手裡，可是我感覺渾身無力，再也站不起來，只能坐在那裡反復讀著這條令我傷心欲絕的消息，直至確信我不是在做夢。噢，仁慈的上帝啊！我到底讀的是什麼啊！噢，上帝，我到底讀的是什麼啊！晚上，我無法寫日記了，雙膝跪地，一直在哭泣。媽媽來到我的房間，為了不讓她看見我的這種狀態，就假裝說自己要去問一下茶煮好了沒有。我還要上拉丁課！噢，折磨人啊！噢，痛苦啊！我無法做事，無法保持心平氣和。我的心情，用任何語言都無法描述。但真正使我絕望的，真正激怒我的，真正殺死我的，是嫉妒——嫉妒和羨慕，它們將我的靈魂撕裂，讓我怒不可遏，直至瘋狂！真希望有人能看見我的情感！但我必須將這些情感隱藏起來，保持平靜，而這麼做卻讓我更加痛苦。

不用說，我最終會學會遺忘。要說我的悲傷會持續永久，純屬無稽之談，沒有任何事會持續永久。可真實的情況是，就目前而言，我只知

道一門心思想這件事。他沒有結婚，他們讓他結婚，這都是他母親的詭計。（1880 年。──所有的這一切，都因為這個人，這個我在大街上見過好幾次的人──我不認識他，他也不知道我的存在）我憎恨他！可我想看見他們在一起出現，他們在我如此熱愛的巴登巴登出現！這裡有我常常看見他散步的街道，有售貨亭，還有那些商店！

（1880 年重讀這些日記時，我心靜如水，究竟是怎麼回事呢？）

今天，我要改變自己所有有關他的祈禱詞，不再祈求上帝讓自己嫁給他！放棄這樣的祈禱，對我而言，似乎是不可能的，我心如刀絞！我像傻子一樣流淚！好吧，好吧，我的孩子，讓我們理智一些吧。

都結束了！是的，結束了！啊，我明白了，希望並不總會如願以償，讓我遭受改變祈禱詞的懲罰吧，我已準備好了。啊，這是所有折磨中最冷酷無情的折磨，一切都結束了，阿門。

10 月 18 日，星期六

我改了自己的祈禱詞，省略了為他所做的那部分禱告，感覺自己的心已被掏空──彷彿看見自己所愛之人的棺槨被人抬了出來。棺槨就在眼前，無人不在悲傷，但不會如心被徹底掏空時那樣悲傷。我是個古怪的生物，沒有人像我這樣悲痛欲絕，可我還活著，還在唱歌，還在寫作。從 10 月 13 日以來──那致命的一天，我的變化多大啊！痛苦寫在臉上，他的名字不再是充滿慈愛的溫暖之源；取而代之的，它變成了烈火，變成了對我的譴責，喚醒了我內心的嫉妒和悲痛。這是一個女人所能承受的最大不幸，而我已經體驗到了它！苦味的嘲諷！

我開始認真考慮自己的嗓音問題。我曾如此熱愛唱歌，可現在，唱歌到底為了什麼呢？他如我的靈魂之光，可現在，這靈魂之光已然熄滅。四周一片漆黑，到處籠罩著陰鬱和悲傷，我不知該轉向何方。過去，遇到小麻煩時，我有可以依賴的燈光，它指引著我，讓我堅強。現在，我無處可依，茫然搜索著，卻只發現黑暗而可怕的虛無。可怕！可怕！靈魂的深處，一片虛無。

10 月 25 日，星期六

　　昨天，有人敲門，他告訴我媽媽病重。半夢半醒間走下樓來，發現媽媽坐在飯廳裡，神情可怕。她說，她想在臨死之前見我一面。我恐懼萬分，卻沒有讓恐懼表現出來。每個人都表現得很絕望。已經派人去請雷貝里醫生和馬卡利醫生了，僕人們也被急匆匆地打發出門四處找藥。這個可怕的夜晚，我從未想到過。我茫然地坐在靠近窗戶的扶手椅裡。該做的事情，都有人去做了，我也不擅長照顧人。我所遭受的痛苦，從未如此強烈！是的，在 10 月 13 日這天，我曾遭受到了同樣的痛苦，只是方式不同而已。

10 月 28 日，星期二

　　可憐的媽媽還沒有好轉。那些野蠻的醫生弄得她身上起了泡，讓她

生不如死。最好的藥只有冷水和茶，這些天然而簡單的東西。一個人要是注定死去，即使世界上的所有醫生都照顧他，他也要死掉。相反，一個人要是注定活下來，即使沒有人照顧，也不會死掉。我靜靜地想著，在我看來，拋掉所有的醫學恐懼，似乎是更有效的療法。

保羅還不會做事。他沒讀過書，也不懂事，不知道讀書是他的職責，這讓我感到難過。上帝啊，用智慧點醒他吧，讓他明白他應該學習了；用一點抱負點醒他吧——只需一點點，就足以讓他擁有雄心抱負。我的上帝，請傾聽我的祈禱，指引他，提防所有墮落之人，他們正企圖將他引入歧途！

從未有一個比我地位低微的人，能取悅於我。平庸的人令我厭惡，叫我噁心。窮人只能算半個人，他們渺小而悲哀，如同乞丐。富有而獨立之人，卻行為高傲，令人心情愉悅。自信，能叫人表現出勝利者的神態。我就喜歡 H 這種自信、任性、虛榮而殘酷的神情。在他身上，可以看見尼祿[1]的影子。

<div align="center">11 月 8 日，星期六</div>

與人相處，不應過於頻繁，即使與那些喜歡我們的人，待在一起的時間也不應過長。這樣，在分開後，身後留下的只是遺憾和期望。因此，對人更有好處，看起來似乎更值得交往，他們就會渴望你下次再來。但是，千萬不要馬上滿足這種願望，而是應該讓他們等待，但等待

[1] 尼祿（Nero Claudius Caesar Augustus Germanicus，37-68），古羅馬帝國皇帝。54-68 年在位。他是羅馬帝國朱里亞‧克勞狄王朝的最後一代皇帝。

的時間也不要太長。付出許多代價獲得的東西，丟棄的代價也定會價值不菲，人們更會對它報以更高的期望。另一方面，如果有人願意花很長時間等你——你就是女王。

我想自己一定發燒了。我渾身難受，試圖不停地講話以掩飾自己的感情。沒有人會懷疑我在遭受痛苦，我還在唱歌、大笑、逗趣。越是不快樂的時候，我看起來卻是越快樂。

我所寫的一切，都無法表達我的情感。我愚蠢、瘋狂，鬱鬱寡歡。在我看來，公爵結婚，似乎就是將他從我身邊奪走。的確，就是有人將自己擁有的東西奪走了。多麼可悲的心態啊！我不知該如何表達，感覺自己過於軟弱，即使無謂的小事，也會大動干戈。當希望把心裡話認真講出來的時候，卻發現已無話可說。

就在現在，看見媽媽時，感覺她就像陌生人一樣。雖然身染重疾，渾身乏力，卻仍如陽光一般美麗迷人。說話時，她聲音柔柔的，雖音量不高，卻甜美動人。舉手投足間，簡單自然，又平易近人。

11 月 29 日，星期六

愛情、嫉妒、羨慕、欺騙、受傷的虛榮，世上所有醜陋的情感，都在折磨著我。最痛苦的，是我感覺失去了他。我愛他！

尤其令我痛苦的，莫過於幾年之後，我會嘲笑自己，會忘記這所有的一切！（1875 年。——已經過去兩年了，我卻還未嘲笑自己，還沒有忘記。）所有的這些悲傷，似乎都在說我年幼無知，矯揉造作——但，絕不是這樣，我祈求你，不要忘記！讀這些文字時，假設你回到了過

去，回到了 13 歲時，你在尼斯，所有的一切都發生在現在！想想過去，
仍然活在現在之中！你就會明白！你就感覺到幸福！

11 月 30 日，星期日

　　我希望他馬上結婚。我就是這樣，要是有不好的事情發生，就希望
它立刻發生，然後馬上結束。離開巴黎時，我讓離別的時刻快點過去。
我知道，即使再苦的藥，也必須要吞下去。對苦澀的預期，往往比苦澀
本身更令人煎熬。

渴望
榮耀

烏克蘭天才女藝術家瑪麗婭・巴什基爾采娃的日記

MARIE
BASHKIRTSEFF

1874 年

1 月 4 日，星期日

一覺睡到自然醒，多麼愜意啊！鬧鐘還沒響，眼睛還未隨性睜開！彷彿一邊乘一葉扁舟滑行，一邊沉浸於夢鄉，醒來時，已然到達彼岸。

1 月 9 日，星期五

今天，散步回來時，我暗下決心，絕不再效仿那些女孩子了，她們過於矜持，過於一本正經了。我不明白，這種一本正經從何而來，如何從童年過渡到少女時代。我自問：「這是怎麼回事？是潛移默化的，還是一夜之間的呢？」愛情，抑或不幸，其定義就是性格的培養、塑造或改變。假如我是學究，就會說愛情和不幸有著共同之處；但我不會這麼說，因為愛情畢竟是世間最美好的事情。我將自己比擬成一片水，雖然深處已然冰凍，可表面仍在流動，因為沒有任何事情能引起我發自內心的興趣。

1 月 24 日，星期六

去年整個冬天，我都無法唱歌。我絕望了，以為自己失聲了。有人跟我說話時，我會臉紅，一言不發。現在，一切恢復了正常，我的聲

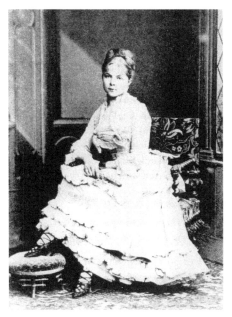

⊙ 瑪蛸婭·巴什基爾采娃（1874 年攝）

音，我的寶藏，我的命運！我滿眼噙淚迎接它，雙膝跪地感謝上帝。
我未曾提及過，但悲痛曾那麼撕心裂肺。我不敢談及這件事，我祈求上
帝，而他聽到了我的祈禱！什麼是快樂？能夠高聲歌唱，就是快樂！
感覺自己無所不能，認為自己就是女王！這是多麼快樂啊！為自己擁有
的價值而快樂。快樂與驕傲不同，驕傲產生於擁有的財富或頭銜。你不
再是女人，感覺自己彷彿已不朽，已脫離地球，翱翔在天空！所有關注
你日記的人，所有傾聽你的聲音如同傾聽天籟之音的人，所有為之感動
的人，都為你的熱情所陶醉，並沉浸其中──聽憑你呼風喚雨。真正的
王后，是歌之王者，而美之王者只能追隨其後，因為美之力量非世間普
及，而歌能將人從世間昇華，讓其靈魂遨遊世外，穿越雲霄，與維納斯[1]

① 維納斯（Venus），羅馬神話中的愛神、美神。同時又掌管著生育與航海的女神。

孕育的埃涅阿斯 ① 舉足並肩。

7 月 6 日，星期一

世上的一切都不會消失。不再愛一個人時，情感會立刻轉到另一個人身上，只是自己沒有意識到而已。幻想不愛任何人，只是自欺欺人。如果不再愛任何人了，就會愛上一隻狗或者一件傢俱；情感亦如此，只是方式不同而已。愛上一個人，我希望他愛我的程度與我愛他的程度一樣深，不會給另外的人留下任何空間——即使是一句話，這種愛世間難找。因此，我永遠不會戀愛，因為我所渴望的愛情，永遠不會擁有。

7 月 14 日，星期二

他們一直在談論拉丁語、呂克昂學園 ② 和考試，所有這些讓我有了想學習的強烈願望。今天，布呂內一來，我就迫不及待地問他考試的事情，他回覆給我的資訊讓我感覺自己有這個能力，在準備一年之後，申請學士學位。我還會深入和他談論這個事情的。

① 埃涅阿斯（Aineías），維納斯的兒子，他在希臘與羅馬神話中扮演著重要的角色。
② 呂克昂學園（Lyceum），西元前 335 年亞里斯多德仿效其老師柏拉圖所辦的學園，在雅典創建的一所哲學學園。

7 月 15 日，星期三

昨天晚上，離開薩普基尼科夫（Sapogenikoff）的家之後，我對月亮說：「月亮啊，噢，美麗的月亮，在我死之前，請把我要嫁的那個人指給我！」

如果對月亮說了這番話，並且在睡覺之前一直沉默不語，人們說，你夢到的那個人就是你要嫁的那個人。

都是胡說八道，我夢到了 S 和 A ——兩個絕不可能之人。我心情壞了起來，我嘗試的所有事情，都沒有成功；成功與我無緣，我會因自己的傲慢和愚蠢無知受到懲罰的。善良的人們，請讀這部日記吧，你一定會有所收穫！這部日記，是所有在世的或將要出世的書中，最讓人獲益、最令人啟迪的，它是一個女人的人生記錄——她的思想和希望，她的詭計、齷齪、美德以及快樂和悲傷。我還不算是成熟的女人，但終有一日，我會成熟起來。你可以從這裡追隨到我，從童年到死亡的整個一生——一個毫無掩飾和偽裝的整個人生——那注定是一場令人翹首以盼的盛典。

7 月 16 日，星期四

愛能轉移。我現在的所有注意力都放在了維克多身上，它是我的一條小狗。吃早飯時，它坐在我對面，漂亮的大腦袋倚在飯桌上。讓我們愛狗吧，讓我們只愛狗吧。人和貓都不是值得愛的動物。可是，小狗這

動物還是有些髒兮兮的！吃飯時，它用飢餓的雙眼看著你。為了混頓飯，它會一直跟著你到處走。我從未餵狗吃過飯，可它們卻喜歡我。因為維克多嫉妒，我就把普拉特送給了媽媽！男人——難道他們不請求餵食嗎？他們難道不貪吃、不唯利是圖嗎？

我們沒有返回俄國⋯⋯

我要再對月亮說：

「月亮啊，哦，美麗的月亮，在我死之前，請把我要嫁的那個人指給我！」

我把頭髮梳在腦後，這樣，頭髮顯得比任何時候都紅豔。我穿上了特別白淨的毛外套，既合身又優雅。我還在脖子上繫上了花邊手帕，看起來就像第一帝國的畫中人。要是坐在樹下，手裡捧上一本書，看起來就更完美了。我喜歡一個人坐在穿衣鏡前，端詳自己的手，它們如此細膩白皙，掌心泛著淡淡的紅暈。

以這種方式誇獎自己，也許有些愚蠢，但文人們總好這樣誇獎自己的女主角，而我也是自己的女主角。虛偽的謙虛，只會貶低自己，讓我感覺可笑。談話時，人們好自我貶低，因為對方一定會進行反駁。但如果在文章裡這麼做，人們就會以為我在講真話，會認為我醜陋而愚蠢，那才荒唐可笑呢！

無論幸運與否，我都認為自己就是一件寶貝，沒有人能比得上我。那些抬起眼來端詳這件寶貝的人，不會得到我的同情。我自認為是神聖的，像 S 那樣的人居然異想天開地想取悅我，真是不可理喻。即使他們是國王，我也不認為他們與我平等。我想，他們該是什麼就是什麼。雖然鄙視那些俯首可見的人不太合適，但正因為自己高高在上，那些男人才認為我魅力出眾。我看待他們，如同兔子看待老鼠。

8 月 2 日，星期日

花了一整天的時間與女裁縫待在一起，購物，散步，調笑。現在，終於可以穿上罩衣，坐下來讀我的好朋友普魯塔克[1] 了。

8 月 17 日，星期一

昨天夜裡，夢見了投石黨之亂[2]。我加入了安妮[3]的陣營，可她卻懷疑我的忠誠，於是，我領著她來到反叛的人群之中，大聲喊道：

「女王萬歲！」

人們跟著我一起喊道：「女王萬歲！」

[1] 普魯塔克（Plutarch，約 46-125），羅馬時代的希臘作家、哲學家和歷史學家。以《希臘羅馬名人傳》一書留名後世。他的作品在文藝復興時期大受歡迎，蒙田對他推崇備至，莎士比亞不少劇作都取材於他的記載。

[2] 投石黨之亂（Fronde），或稱福隆德運動，1648-1653，是一場西法戰爭（1635-1659）期間發生在法國的反對專制王權的政治運動。是法國內戰，在五年的動亂中，共有近一百萬的法國人死於暴亂。

[3] 安妮（Anne of Austria，1601-1666），法國國王路易十三之妻、王后，是十七世紀最著名的女性之一。

1874 年

8 月 18 日，星期二

今天一整天都有人誇我。媽媽誇我，S 公主誇我，公主總說我看起來不像我媽媽，而像自己的女兒；這是她所能給予我的最高獎勵了。人們從來不會認為別人比自己好。事實上，我長得的確漂亮。保羅・委羅內塞[1] 在威尼斯公爵府大廳的天花板上畫了幅維納斯的像，畫中的維納斯身材高挑，金髮，膚色鮮豔；而我就像那幅畫中的維納斯。照片中的我與真實的我總有差異，因為照片缺少色彩。我的肌膚，有著無與倫比的鮮豔和白皙，這是我的最大魅力所在。可是，隨便一個人都可以讓我心情憂鬱，事事不順心，心生退意，與美麗告別！我比萬事萬物都更脆弱，只有在我快樂平和時，才會魅力襲人。

8 月 24 日，星期一，巴黎

現在，我要開始新生活了，去努力實現自己成名的夢想。許多人早已認識了我。看著鏡中的我，想發現自己的美麗；而自己原本就是美麗的，那麼，你還想要什麼呢？用美麗，難道不可以獲得一切嗎？我的上帝，您賦予了我少許的美麗（我說少許，只是謙虛而已），你已經給予我太多了。噢，我的上帝！我自認為是美麗的，在我看來，似乎我所做的一切，都可以成功。一切都在對我微笑，我是幸福的，幸福的，幸福的！

[1] 保羅・委羅內塞 (Paul Verones，1528-1588)，義大利文藝復興時期的畫家。現代繪畫的奠基者。

巴黎的雜訊令我困惑。在這所大城市的賓館裡，總有人走動，談話，讀書，抽菸，窺視。我愛巴黎，來到這裡令我心跳加速，心情激動。我想要過快節奏的生活，更快一點，再快一點！」（「我從未見過這種病態的生活。」D 看著我說。）的確如此。我擔心這種處於高壓之下的對生活的渴望，是短命的前兆。誰知道呢？隨便吧，我正日益憂鬱。不，我與憂鬱根本沾不上邊。

9 月 6 日，星期日

　　在博伊西[1]，有許多人來自尼斯，我甚至曾以為自己還待在尼斯呢。九月的尼斯真是太美了！憶起去年遛狗散步時的情景。當時，天空清澈，大海如銀。在巴黎，既無清晨也無夜晚。清晨，人們打掃街道；夜晚，霓虹燈光攪得人心煩意亂。在巴黎，我失去了方向感，甚至分不清東西南北。而在尼斯，一切都那麼愜意！彷彿一個人，身處居所之中，周圍群山環繞，山脈既不光禿也不高峻；又彷彿一個人，裹著英姿颯爽的披風，凝視著一望無際的地平線。地平線一如以往，卻總有新的風景出現。我愛尼斯，尼斯是我的故鄉，它目睹了我的成長，給予我健康和鮮嫩的膚色。它是如此美麗！我可以伴隨著晨曦起床，看見太陽從遙遠的天邊升起，然後聳立於銀藍色的天空之上，那時，它竟變得如此飄渺，如蒸汽一般，令你在不勝驚喜之餘又瞠目結舌。正午時，太陽處於正前方，送來暖意融融，卻看不見暖意何來。而愜意的微風總會帶來陣陣陰涼。一切似乎都在沉睡，除了三三兩兩的鎮中人在板凳上打盹，大

[1] 博伊西（Bois），法國國王的一處狩獵場。

街上空曠無人。因此，我可以恣意呼吸，盡情地享受大自然。晚上，同樣的大海，同樣的天空，同樣的山脈。半夜時分，一切都變成了黑色或是深藍色。月光照射下來，在水面上留下一道銀色的光帶，看起來像一條披著鑽石鱗片的大魚。我獨自一人，靜靜地坐在窗旁，面前是一面鏡子，兩張燭臺。我不再渴求其他，我在上帝面前鞠躬致敬，感謝蒙恩。噢，不，我想表達的，別人不會理解。他們之所以不理解，因為他們從未體驗過這種情感。不，不是這樣的！我想說的是，每次我試圖表達自己的感受時，都會令我抓狂！彷彿身處噩夢之中，卻又無力喊叫！

　　永遠無法用語言描述現實生活中哪怕最細小的思想。如何描述新鮮的感覺，如何描述記憶的味道？你可以發明，可以創造，卻永遠不可能複製。感受別人寫作時的情感，毫無意義。陳詞濫調只會描繪結果。樹林，山脈，月亮，大家都在使用這些詞彙；然而，為什麼要這樣寫呢？這對其他人有何意義呢？別人永遠不會理解，因為是我自己，而不是其他人，在感受著這一切，只有我自己能理解和記憶。而且，男人是不會挖空心思去理解這一切的。如我一樣，每個人都需要親身體會。我用自己的方式，願意看見他人的感受如我一樣，但那是不可能的；要是那樣的話，他們必須成為我。孩子，孩子，別管這些了，你在微妙的思想中已失去了自我。在深邃的思想面前，如果還如以往一樣攪動自己的神經，你會發瘋的。有許多充滿智慧之人——好吧，不是這個意思，我想說他們應該理解你。好吧，不！他們能創造，但不會理解——哪怕說上千百萬次，他們也不會理解！一切都顯而易見，那就是，我想念尼斯了。

9 月 7 日，星期一

雖然心情憂鬱，不斷遭受折磨，但我不詛咒生活；相反，我熱愛生活，認為生活是美妙的。會有人相信嗎？我發現一切——即使是淚水，哪怕是悲傷——也是甜美的。我愛哭泣，愛盡情放縱在失望之中。我愛煩惱和悲傷，把這些情感當成一種放鬆。無論生活得怎樣，我都熱愛生活。我希望活著；在看開一切的時候，讓我死掉，是殘忍的。我哭泣，我抱怨，卻在哭泣和抱怨裡獲得樂趣。不，不是這樣的；我不知該如何表達。總之，生活裡的一切都讓我得到了樂趣，一切都稱心如意。在尋求快樂時，卻發現自己在痛苦中感受到了快樂；身體在遭受折磨，在哭喊，但內心，自己卻無法左右，因折磨和哭喊而興高采烈。不是因為我喜歡眼淚勝過快樂，但在失望的時刻，我不會詛咒，我要祝福。我對自己說，我是快樂的。我可憐自己，卻發現生活如此美好。在我看來，一切似乎都是美好的，所以，我必須活著！顯然，這個人，這個超脫了自我的人，這個因為哭泣而興高采烈的人，在今晚卻消失了，因為我感覺不到快樂。

9 月 9 日，星期三

我們來到了馬賽，要在一點鐘時離開這個味道難聞的城市。

終於，我看見了它——地中海，我還曾為它嘆息過呢。樹木多麼黝黑啊！月光在水面上劃過一條銀色的絲帶。

萬籟俱寂，聽不到任何聲音，無論是車輪聲還是腳步聲。梳妝時，推開窗戶，向城堡張望，一切都一如既往。鐘敲響了，我卻不知身處何時，內心為悲傷所壓抑。啊，莫不如稱呼今年為嘆息之年吧！我累了，可我還一如既往地熱愛尼斯！我熱愛尼斯！

9 月 10 日，星期四，佛羅倫斯之旅

一晚上，蚊子弄醒我無數次。可是，清晨醒來時，雖略帶疲倦，卻仍溢滿了幸福。

9 月 13 日，星期日

我們開著四輪馬車，穿著盛裝逛遍了全城。啊，那些肅穆的大廈，那些門廊，那些圓柱，還有那一宏大的建築，都令我讚嘆不已！相比之下，英國、法國、俄國的建築，只會令人羞愧得臉紅！而巴黎那卡片般的宮殿，最好把自己深埋在地下，鑽進地縫裡吧！除了羅浮宮之外，法國所有的建築都相形見絀，永遠都無法與義大利的恢宏建築相提並論。一看見碧提宮①的巨石，我當即驚訝得目瞪口呆。雖然城市髒兮兮的，幾乎有些污穢，可它卻擁有那麼多的美麗！噢，但丁之城，美第奇之城，

① 碧提宮 (Palazzo Pitti)，坐落於波波利山腳下的最高處，一座規模宏大的文藝復興時期義大利佛羅倫斯的宮殿。位於阿諾河的南岸，距離老橋只有一點距離。1458 年建造時原是一位佛羅倫斯銀行家盧卡·皮蒂的住所。1549 年，這個宮殿由美第奇家族購下，並作為托斯卡納大公的主要住所。透過世代累積皮蒂宮逐漸儲藏了大量的繪畫、珠寶和貴重的財寶。

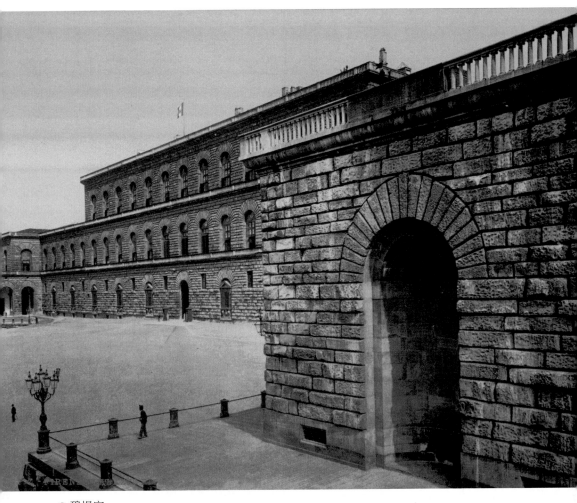

⊙ 碧提宮

薩拂納羅拉[1]之城，對於那些思考者、感受者、求知者，這裡充滿了多少美妙的回憶啊！多麼偉大的傑作啊！多麼令人扼腕嘆息的毀滅啊！啊，傀儡國王[2]！啊，但願當時的皇后是我！

我欽佩這裡的繪畫、雕塑、藝術，簡而言之，我欽佩在這裡看到的一切。我可以整天待在美術館裡，可惜索菲姨身體有恙，無法陪著我。為了讓她舒服些，我不得不做出點犧牲。此外，生活已全部展現在眼前，以後我會有大把的時間欣賞這一切。

在碧提宮，找不到一件服裝可以臨摹。何謂美，何謂藝術？我必須要說出來嗎？我不敢，大家都會喊道：「遺憾啊，遺憾！」好吧，我就偷偷地溜進來吧——這麼說吧，我不喜歡拉斐爾的〈塞吉奧拉聖母〉[3]。聖母的臉色有些蒼白，顏色不太自然，那是表現女僕的手法，不該用來表現聖母。啊，提香[4]的〈抹大拉的馬利亞〉[5]卻令我痴迷。只是——總是有「只是」——她的手腕太粗了，手過於豐滿——但對於 50 歲的女人來說，她的手還算漂亮。還有魯本斯[6]和凡·戴克[7]，他們令人迷戀。

[1] 薩拂納羅拉（Girolamo Savonarola，1452-1498），義大利宗教改革者。從 1494 年到 1498 年擔任佛羅倫斯的精神和世俗領袖。他以反對文藝復興藝術和哲學，焚燒藝術品和非宗教類書籍，毀滅被他認為不道德的奢侈品，以及嚴厲的說教著稱。他的講道往往充滿批評，並直接針對當時的教皇亞歷山大六世以及美第奇家族。薩佛納羅拉因施政嚴苛而被佛羅倫斯的市民推翻，以火刑處死。

[2] 傀儡國王（Puppet King），1807 年拿破崙入侵西班牙，卡洛斯四世成為傀儡。

[3] 〈塞吉奧拉聖母〉（Madonna delta Sedia），義大利文藝時期畫家拉斐爾的代表作，也譯著〈椅中的聖母〉。

[4] 提香（Tiziano Vecellio，1490-1576），被譽為西方油畫之父，是義大利文藝復興後期威尼斯畫派的代表畫家。

[5] 〈抹大拉的馬利亞〉（Saint Mary Magdalene），提香 1533 年的作品，藏於義大利佛倫羅薩的碧提宮。

[6] 魯本斯（Sir Peter Paul Rubens，1577-1640），弗蘭德斯畫家、外交官和藝術收藏家，巴羅克畫派早期代表人物。強調運動、顏色和觀感。

[7] 凡·戴克（Sir Anthony Van Dyck，1599-1641），弗蘭德斯畫家，英國國王查理一世時期英國宮廷首席畫家，巴羅克宮庭肖像畫的創造者。

⊙〈塞吉奧拉聖母〉，拉斐爾作品

⊙〈抹大拉的馬利亞〉（左上），提香作品

⊙〈謊言〉（左下），羅薩作品

⊙〈教皇利奧十世與兩位紅衣主教〉（右），拉斐爾作品

羅薩^①的〈謊言〉^②，畫法自然；我不是從鑑賞家的角度說的，與大自然最相似的東西最令我痴迷。臨摹大自然，難道不是繪畫的目的嗎？我喜歡委羅內塞畫裡他妻子的那種表情，淡雅而清新，還喜歡他處理面部的手法。我欽佩提香和凡‧戴克，但那可憐的拉斐爾！要是沒有人知道我寫什麼就好了！人們會以為我愚蠢，可我並不是在批評拉斐爾，只是不理解他。終有一天，我會學會欣賞其作品的魅力的。然而，〈教皇利奧十世與兩位紅衣主教〉卻令我讚嘆。穆律羅^③的〈聖母和耶穌〉^④令我側目，它清新自然。最令我高興的，是美術館的面積比我想像中的要小，那些沒有盡頭的美術館——比克裡特的迷宮^⑤還要複雜——只會令我抓狂。

我在美術館接連逛了兩個小時，沒有坐下休息片刻，卻沒有感覺一點累。人們一旦痴迷什麼，就不會感覺勞累吧。只要有繪畫，最好還有雕塑可以欣賞，我就會變成鐵人。啊，要是不得不逛羅浮宮的商店，還有樂蓬馬歇百貨公司^⑥，我是不會停下腳步的。而平時，哪怕穿過沃斯^⑦時裝公司大樓，雖然用不了一個小時，我也會叫苦不迭。沒有哪個行程可以與參觀美術館相媲美，我發現了無數的珍寶值得欣賞。我讚嘆肅穆的斯特羅齊宮^⑧，讚嘆那些巨大的宮門、奢華的宮殿、美術館和柱廊，它們雄偉，壯觀，華麗！啊，社會在沒落，當代建築，只有塊石結構，層

① 羅薩（Salvator Rosa，1615-1673），義大利巴羅克畫家、詩人、作曲家和喜劇演員。
②〈謊言〉（Le Mensonge），羅薩的代表畫作。
③ 穆律羅（Bartolomé Esteban Murillo，1618-1682），巴羅克時期西班牙畫家。
④〈聖母和耶穌〉（A virgin with the infant Jesus），穆律羅的油畫代表作。
⑤ 克里特的迷宮（The Labyrinth of Crete），源於克里特神話，號稱世界四大迷宮之一。
⑥ 樂蓬馬歇百貨公司（the Bon Marche），巴黎有錢人最熱衷的購物首選地。
⑦ 沃斯（Charles Frederick Worth，1825-1895），英國高級女裝設計師，巴黎上流社會時尚走向的重要人物。
⑧ 斯特羅齊宮（Palazzo Strozzi），義大利佛羅倫斯的一座規模龐大的宮殿。始建於 1489 年，設計者是貝內德托‧達‧米利諾（Benedetto da Maiano），主人是銀行家老菲力浦‧斯特羅齊，歸斯特羅齊家族所有。

⊙〈聖母和耶穌〉，穆律羅作品

層堆積直至天穹。與古時的建築相比，恨不得鑽入地下；現在的人，是在摩天大樓之下的橋洞裡穿梭。

　　噢，親愛的孩子，請注意你的言辭！那麼，你又如何評價羅馬呢？

⊙斯特羅齊宮

渴望
榮耀

鳥克蘭天才女藝術家瑪麗婭·巴什基爾采娃的日記

MARIE
BASHKIRTSEFF

1875_年

10 月 1 日，星期五

讓上帝做的事情，他並沒有做，我有些心灰意冷（根本不對，我只是在等待）。哦，等待是多麼令人心煩啊！整天無所事事，就是等待！

房間裡雜亂無章，這是我產生厭煩的原因。燕子築巢，獅子成穴，那麼，人類，這遠比動物優越的族類，為什麼不會效仿呢？

我所說的「優越」，並不是說相比於動物我更敬重人類。不，我對人類的鄙視深厚且堅定。從他們身上，我從未見過美好的期望。在所有的等待之後，要是能找到一顆善良而完美的靈魂，我就會心滿意足。善良的男人，愚鈍；聰明的男人，要麼虛偽要麼自負，難言善良。在我看來，從本性上說，每個人都是自私的。要是能在自我主義者身上找到善良，那就奇怪了！相反，自私、欺騙、陰謀、嫉妒，卻隨處可見。男人是幸福的，但前提是他必須擁有抱負——這一高貴的激情。有時，出於虛榮或抱負，人們期許以美好的形象出現在他人眼中；這畢竟要好過一無是處。那麼，我的孩子，你領悟了你的人生哲學了嗎？眼下，是的，至少以這種方式，我能承受更少的失望。任何卑鄙的思想，都不會讓我悲痛；任何卑劣的行為，都不會讓我吃驚。終有一天，我會認為自己找到了男人；這一天終會來臨。可如果說有那麼一天的話，我又是在可悲地欺騙自己。可以預見那天的來臨，可那時，我已然失明。現在，在可以明鑑一切的時候，我必須說出這些話。既然世界上只存在卑鄙和邪惡，那麼，為什麼還要生活？為什麼？因為世界就是如此，我只好聽之任之；因為，無論人們說什麼，生活總是非常美好的。因為，如果不深入思考，就會生活得很快樂。既不要依賴友誼，也不要依賴感激，更不要依賴忠誠，要勇敢地將自我從人類的卑鄙之中昇華出來，在卑鄙和

上帝之間選擇自己的立場。要竭盡所能從生活中收穫成果，而且速度要快。不要傷害同類，要讓自己的生活變得壯麗輝煌。只要可能，就不要受制於人，要擁有自己的力量！是的，力量！無論何種力量！這種力量，要為人所恐懼，為人所尊重；這種力量，要強大，它是人類幸福的巔峰。因為只有這樣，與你同行的才會變得啞口無言，無論出於怯懦還是何種原因，他們都不再企圖將你撕成碎片。聽到這種邏輯，你難道不感到奇怪嗎？你一定會奇怪，但這種邏輯，既然是來自於像我這樣年幼的人類，就證明了世界變得多麼卑劣。世界一定已被邪惡侵蝕全身，否則，這麼幼小的生命不會表現得如此悲觀。我才 15 歲啊！

上帝的仁慈是神聖的，這就是明證。因為，在我受到誘惑、開始全身心地嘗試世間的一切卑劣之時，我定將明白，只有上帝才處於天穹之上；而我，只是位於下界的人間。這種信念，給予我更多巨大的力量，使其提升自我，提防低劣的俗事。卑劣，總是纏繞在人類周圍，讓人類勾心鬥角，互相傾軋，像惡狗一樣，互相撕扯。如果對這些卑劣行徑，我不再心灰意冷，那麼，我就是幸福的。

已經說得夠多了！我要將自己昇華到何處？又怎樣昇華？噢，全是夢想！

現在，我要昇華自己的思想。我的靈魂是偉大的，有能力接納偉大的事情。但這對於我，又有何用呢？我生活在迷茫的角落，並不為眾人所知。

好吧，你看，我對那些一無是處的人類，還是存有敬意的，從未鄙視他們；相反，我在尋找他們。沒有了他們，世界將一無所有。只是——只是因為他們有價值，我才會尊重他們，渴望他們為我所用。

茫茫眾生，才擁有決定權，少數優越的人類對我有何意義？我需要每個人——我需要高聲喝彩，當然，還需要名望！

為什麼說話永遠不可以誇張呢？……沉靜的靈魂，美好的行動和

誠實的心靈，但它們的蹤跡卻世間難覓，讓人無法將它們與世界融為一體。

10 月 9 日，星期六

如果我像隆格維爾夫人 [1] 一樣，是波旁家族 [2] 的公主；如果伯爵是我的侍者，國王是我的親戚或朋友；如果從人生的第一步起，就遇到躬身取悅於自己的朝臣；如果我足踏金履，頭披華蓋，祖先個個榮耀無比；如果這一切都夢想成真，那麼，我就會名副其實地成為更為驕傲、更為傲慢之人。

噢，我的上帝，我是多麼感謝您啊！您的這些想法給予我靈感，讓我一直沿著正確的道路前進，阻止我的目光偏離方向，哪怕一時一刻都不會離開耀眼的星光。我想，現在，雖然我還沒有前行，但我注定要前行。因為如此微不足道的理由，竟改變如此美妙的決定，多麼不值得啊！我已厭倦自己的默默無名！懶惰，已將我的生命消耗殆盡，只會在黑暗裡長苔生毛。噢，為了光明，光明，光明！它將從何方來到我身旁？何時？何地？怎樣？只要光明之神能降臨，我情願自己一無所知！

在我為偉大而胡思亂想的時刻，世間凡物已變得無足輕重，引不起我的注目，我的筆已拒絕用平常的語言來描繪一切。看待周圍的事物時，我的目光將帶上超然的輕視，而且我會輕嘆著自言自語：「來吧，勇氣！現在的生存，只是通往永久快樂的走廊。」

① 隆格維爾夫人 (Madame de longueville，1619-1679)，法國孔代家族長女，是路易二世・波旁、阿爾芒・波旁、孔蒂親王的姐姐，以其美貌風流和在投石黨運動中的影響而聞名。

② 波旁家族 (Bourbon)，是一個在歐洲歷史上曾斷斷續續地統治過法國、西班牙、盧森堡等國和義大利若干公國的跨國家族。

12 月 27 日，星期一

　　我所有的生活都包含在這篇日記裡。寫日記的時候，是我最平靜的時刻，也許也是我僅有的平靜時刻。

　　若我英年早逝，我將燒毀這些日記。但我若能壽終正寢，我會將日記公之於眾。我想，如果可以的話，我一張照片也不想採用，來表現一個女人的整個人生——她所有的思想，她一切的一切，那定會與眾不同。

　　若我英年早逝，碰巧日記沒有被燒掉，人們會說：「可憐的孩子，她愛過了，她所有的失望都來自於愛！」

　　讓他們說吧，我不會試圖說明他們錯了，因為我越是那麼做，相信我的人就越少。

　　與人類相比，還有更愚蠢、更怯懦、更邪惡的了嗎？沒有，人類生來就注定要毀滅-——好吧！我要說的就是——人類。

　　凌晨 3 點鐘，如索菲婭所言，即使我不睡覺，也換不來任何東西。

　　噢，我真是焦躁死了！我希望，那一時刻馬上到來，但冥

⊙ 瑪麗婭·巴什基爾采娃（1875 年攝）

冥之中我知道，它永遠不會來臨；我知道，我的一生都要等待——一直
等待。

12 月 28 日，星期二

　　我有些多愁善感，但凡不是輕快的加洛普①舞曲，都令我掉淚。只要
聽到戲劇臺詞，哪怕最普通不過的臺詞，也會令我心中一動。

　　這種心境，只有 30 多歲的女人才有。對於一個有理智的 15 歲女孩，
對於一個一遇到傻氣、多情的話語就像傻子一樣哭泣的女孩來說，有點
可憐。

　　剛剛，我跪了下來，哽咽著，張開雙臂向上帝祈禱，眼睛直視前
方，就好像上帝正在我的房間裡一樣。上帝似乎沒有聽到我的祈禱，然
而，我還是以大得不能再大的聲音向他祈禱。要是在街上遇到一條野
狗，飢餓無助，為孩子們所追打；或者遇到一匹馬，從早到晚，馱著無
法承受的重物；或者一頭拉磨的驢子，一隻教堂的耗子，一位無人可教
的數學教授，一位被開除教職的牧師，一個——隨便哪個可憐的傢伙，
還有比我更消沉、更心碎、更悲傷、更悲慘、更羞憤的嗎？對我而言，
最可怕的事情，莫過於遭到羞辱。即使羞辱過去了，可它永遠也不會
從我的心底徹底滑過，留下來的是一道道醜陋的傷痕。擁有我這樣的性
格，就不得不過我這種生活！我甚至沒有這個年齡孩子該有的那種娛
樂！甚至沒有每個美國女孩都享受過的消遣，我甚至不會跳舞！

① 加洛普（galop），是一種快速的德國舞曲，名稱來源於馬的奔跑，是 2/4 拍子，舞蹈動作是以跳
　躍為主，18 世紀初被引進巴黎的上流社會，並迅速在歐洲風行，用於方陣舞蹈，作為其中最快的
　結束部分。「圓舞曲之王」施特勞斯、李斯特、肖斯塔科維奇等都寫作過加洛普舞曲。

12 月 29 日，星期三

　　我的上帝，如果你讓我實現自己夢想中的生活，如果你對我稍微憐憫一點，那麼，我發誓我要像朝拜者那樣，從哈爾科夫① 步行走到基輔② ；如果抱負得以實現，我獲得了最大的快樂，那麼，我發誓要去耶路撒冷，要步行走十分之一的路程。我說的這些話，難道有錯嗎？聖人也發誓的。的確如此，但我似乎設定了一些前提。不，上帝知道我的初衷是善意的，如果我做錯了，他會原諒我的，因為我渴望不犯錯誤。

　　我的上帝，原諒我，可憐可憐我吧，讓我的誓言如願以償吧！聖母啊，我也許愚蠢，但您是女人，似乎更為仁慈，更會嬌慣我，請接納我，庇護我，我發誓要捐獻十分之一的收入行善施德。如果我做錯了，也是無意而為，請您原諒！

① 哈爾科夫（Kharkoff），烏克蘭東北部城市，烏克蘭第二大城市和哈爾科夫州首府。
② 基輔（Kieff），烏克蘭首都，烏克蘭的經濟、文化中心，第一大城市和基輔州首府。

渴望
榮耀

俄羅斯天才女藝術家瑪麗婭‧巴什基爾采娃的日記

MARIE
BASHKIRTSEFF

1876 年

1876 年

1月1日，星期六，羅馬

噢，尼斯！尼斯！除巴黎之外，還有一個城市比尼斯更美嗎？巴黎和尼斯，尼斯和巴黎，法國，只有法國。只有在法國，人才是活著的。

現在的任務就是學習，這才是我來羅馬的原因。羅馬並沒有在我身上產生羅馬該有的效果。羅馬是叫人心情愉快的地方嗎？我可不可以不欺騙自己呢？除了尼斯之外，還有可能生活在其他城市嗎？路過其他城市時，參觀拜訪它們，可以；但要生活在那裡，絕不！

嘲笑！我會習慣的。

在這裡，我就像被移植的花朵那樣可憐。向窗外張望，沒看見什麼地中海，看見的只是到處氾濫著污垢的房屋。向窗外張望，沒看見什麼城堡，看到的只是賓館的走廊。

養成習慣，不是件好事，只會厭倦改變。

1月9日，星期日

我看見了聖彼得大教堂[①]的前臉，真是棒極了，我為之著迷，尤其是左側廊柱，可以一覽無餘，在天空的映襯下，令人嘆為觀止，會令人幻

① 聖彼得大教堂，也稱聖伯多祿大殿（拉丁語：Basilica Sancti Petri；義大利語：Basilica di San Pietro in Vaticano），是位於梵蒂岡的一座天主教宗座聖殿，建於 1506 年至 1626 年，為天主教會重要的象徵之一。作為最傑出的文藝復興建築和世界上最大的教堂，其占地 23,000 平方公尺，可容納超過六萬人，教堂中央是直徑 42 公尺的穹窿，頂高約 138 公尺，前方則為聖伯多祿廣場與協和大道。雖然並不是所有天主教堂的「母堂」亦不是羅馬主教（教宗）的主教座堂，聖伯多祿大殿仍被視為是天主教會最神聖的地點。

想自己回到了古希臘。

聖安格羅的橋和城堡也令我心曠神怡。

還有古羅馬競技場！

自拜倫伊始，留下來的，有什麼值得說的嗎？

1 月 14 日，星期五

11 點時，我的繪畫老師凱托賓斯基 (Katorbinsky) 到了。他是個波蘭青年，隨行還帶了位模特兒——有張活生生的耶穌的臉，只是線條和陰影部分柔和一些。凱托賓斯基告訴我，自己畫耶穌時，總是這個模特兒。

必須承認，當他告訴我要畫大自然時，我有些擔心，因為他讓我在毫無準備的情況下馬上開始。無奈之下，我拿起了炭筆，斗膽畫起了輪廓。「非常好，」老師誇獎道，「現在，用筆刷做同樣的事情。」我拿起了筆刷，按照他的指示畫了起來。

「好的，」他又一次誇獎道，「現在，把它畫完。」

我畫完了，一個半小時之後，收工。

模特兒連身子都沒動一下，這讓我簡直不敢相信自己的眼睛。要是換作賓薩，加上畫輪廓和臨摹，需要兩三個小時。而在這裡，整個工作自然而然，一氣呵成——輪廓，著色，背景。我為自己驕傲，我這麼說，只是因為我的確值得驕傲。我一向苛刻，很難滿足，尤其是對自己。

世界沒有失去任何東西，那麼，愛去哪裡了？每個創造出來的生

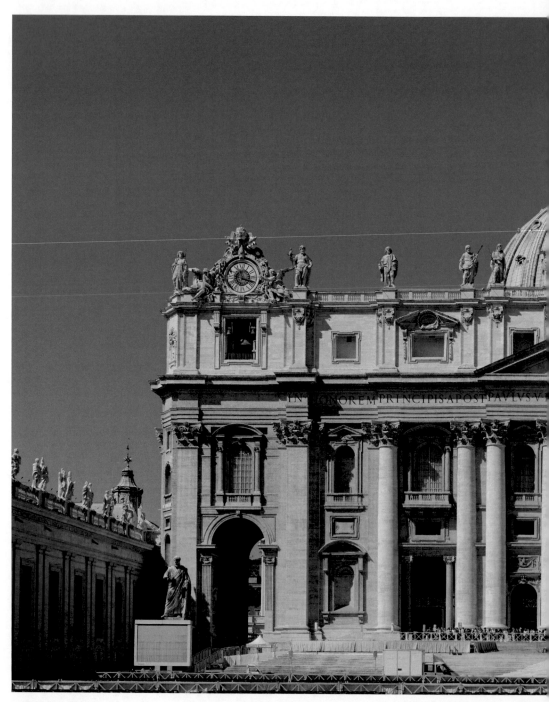

⊙聖彼得大教堂

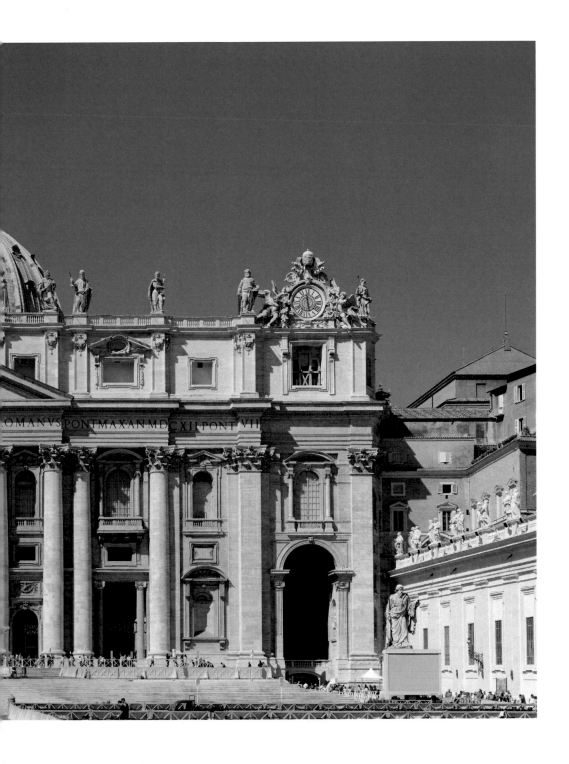

物，每一個個體，在出生時都同樣被賦予了愛的力量，只是擁有的多少，要取決於自己的體質、性格和環境。大家都從未停止過愛，但並不是總在愛著同一個人。當不再愛任何人時，愛的力量要麼獻給了上帝，要麼獻給了大自然。只是方式各不相同——有的以辭藻，有的以寫作，有的以嘆息，有的以思想。

有些人能吃、能喝、能笑，卻整天無所事事。那麼，他們的愛之力量，不是為動物的本能所吸收，就是在凡塵俗事中揮霍。他們都是所謂的性情溫良之人，一般說來，都無力創造愛的熱情。有時人們會說，他們不愛任何人。但這不是事實，他們總在愛著某個人，但方式特殊——以與眾不同的方式。可是，仍有一些人不快樂，他們真的不愛任何人。因為已愛過，所以就不再愛了？又錯了！有人說，他們不再愛了。那麼，為什麼他們還要遭受痛苦的折磨？因為他們仍在愛著，卻自認為不再愛了，要麼因為失戀了，要麼因為所愛的對象已然失去。

1 月 20 日，星期四

今天，法茨喬蒂（Facciotti）讓我把各種音調都唱了一遍，我的表現令他讚嘆不已。我當然也高興得不知所以。我的嗓音，是我的寶藏、我的夢想，會讓我在舞臺上無限榮光！我彷彿變成了公主，我是多麼幸運啊！

2 月 15 日，星期二

今天，羅西過來看望我們。媽媽問他 A① 是誰。「他是 A 伯爵，」羅西回答道，「紅衣主教的姪子。」

「我問他是誰，」媽媽說，「是因為他讓我想起了兒子。」

「他是個迷人的傢伙，」羅西答道，「非常英俊，充滿活力，而且十分聰明。」

2 月 18 日，星期五

邱比特神殿今晚舉行了盛大的假面舞會。黛娜，媽媽和我 11 點鐘時到達了那裡。我沒有戴面具，只裹著一條緊身的黑絲長袍，有裙裾，配上黑色的薄紗上衣，上面點綴著銀色的蕾絲。我手上戴雙羊皮手套，胸前插了一朵玫瑰花和幾朵鈴蘭花。我的裝扮漂亮極了，剛一現身，就引起了躁動。

A 的外表極其完美，臉色粉裡透白，眼睛黑黑的，又長又勻稱的鼻子，漂亮的耳朵，小小的嘴唇，整齊的牙齒，長著 23 歲青年該有的鬍鬚。我有時把他當成紈絝子弟，有時把他看成愛騙人的傢伙，有時認為他不快樂，有時認為他膽子大。而他，反過來給我講他的故事，態度嚴肅得不得了。他告訴我他 19 歲時是如何離家出走的，如何一頭埋入快樂

① A，這裡指彼得羅‧安東內利 (Pietro Antonelli)，主教的姪子、義大利外交家，瑪麗婭在羅馬時與其有段情感糾葛。

的生活之中，如何厭倦享樂，為何從未愛過，等等。

「你談過多少次戀愛？」他問我。

「兩次。」

「噢！噢！」

「也許還多一點。」

「我願意多談一點。」

「自負的傢伙！告訴我，為什麼大家都把我當成了那個穿白衣服的女孩？」

「因為你長的像她，和你待在一起，我卻瘋狂地愛上了她。」

「你這麼說話，可不怎麼招人喜歡。」

「你要我怎麼說！這是事實。」

「你看她看得可夠長了，看得出來，她很享受，在翹首弄姿。」

「從沒有！她從不翹首弄姿，你可以隨便說她什麼，但就不許說這個！」

「你果然戀愛了。」

「我和你一起呢，你長的像她。」

「噢！我身材比她好。」

「無所謂，給我一束花。」

我給了他一束花，他返還給我一支常春藤。他的口氣、他深受愛情煎熬的樣子，激怒了我。

「你的神態像牧師，你要被授予聖職，是真的嗎？」我問道。

他笑了。

「我討厭牧師，我曾當過兵。」

「你！除了神學院，你哪裡都沒去過！」

「我不喜歡成為耶穌會會士，所以總是和家裡人唱反調。」

「我親愛的朋友，你有抱負，想讓大家俯首稱臣。」

「多麼可愛的小手啊！」他叫道，吻著我的手。整個晚上，這個動作他重複了好幾次。

「你為什麼一開始就不和我好好相處呢？」我問道。

「我以為你是羅馬人，我討厭羅馬女人。」

2 月 23 日，星期三

往下看時，我瞥見了 A，他在對我打招呼。黛娜拋給他一捧花，花落下時，有十多隻胳膊伸出來接。一個男人接住了花，但是 A，沉著冷靜至極，扼住這個人的喉嚨，用力扳住了他的身子，迫使這個男人不得不放開了自己的獵物。這一手做得太漂亮了，他看起來簡直神了。我痴迷其間，忘記已塗完了胭脂，又塗了一遍。我拋給他一束茶花，他接住後，放進口袋，然後就不見了蹤影。

也許，你會笑我告訴你這些，但我還是要告訴你。

那麼，好吧，就單憑這樣一個動作，他就會讓女人立即愛上他。在扼住那個惡棍時，他動作瀟灑自如，讓我激動得幾乎窒息了。

2 月 28 日，星期一

來到位於科爾索路的露臺上，看見所有的鄰居都在那裡，狂歡正進行得熱火朝天……

「你要做什麼？」A 問道，還是那副冷靜、迷人的神態。

「你不去戲院？」

「我病了，手指疼。」

「哪裡？」他拾起了我的手。「你知道嗎？我每晚都去阿波羅神殿，可每次只待 5 分鐘。」

「為什麼？」

「為什麼？」他重複道，直視著我的眼睛。

「是的，為什麼？」

「我去那裡就是為了看你，可你卻不在。」

他還說了許多話，都是同樣的意思。說話時，他目光溫柔，讓我黯然心動。他有雙迷人的眼睛，瞇起來時尤其迷人。他的眼睫毛，覆蓋了四分之一的眼瞳，這種睫毛令我心跳加快，頭腦發暈。

3 月 6 日，星期一

3 點時，我們到了波波羅門，德貝克、普勞頓和 A 在那裡與我們碰頭。A 幫助我上了馬，我們出發了。

我騎馬時穿的是黑色的連體服，老佛爺做的，不像英國衣服做得那麼僵硬，也彌補了普通女士騎裝的不足。這是一款公主裝，處處合身。

「你騎馬時太漂亮了。」A 說道。

普勞頓一直想陪在我旁邊，這令我惱火。

一次，跟 A 在一起時，我們不自覺地談起了愛情。

「所謂永恆的愛情，不過是愛情的墳墓，」他說道，「應該一天愛一

個人，不時變變。」

「不錯的想法！我猜，你是從你叔叔紅衣主教那裡學到的。」

「說對了。」他笑著回答道。

3 月 8 日，星期三

我穿上了騎馬裝，5 點鐘時來到了波波羅門，A 牽著兩批馬在等我們，媽媽和戴娜坐著馬車跟在後面。

「朝這個方向騎吧。」我的騎士說。

「好吧。」

我們來到了一片空地上——一個漂亮的地方，綠油油的，叫法爾內西納宮①。他又開始了宣講，他說：

「我感到失望。」

「什麼是失望？」

「失望就是渴望一件東西，卻得不到它。」

「你渴望月亮？」

「不，是太陽。」

「它在哪裡？」我問道，朝地平線的方向眺望。「我想，太陽已經落山了。」

「不，它還在照耀著我，你就是那太陽。」

「呸！呸！」

① 法爾內西納宮（La Farnesina），羅馬一座傑出的文藝復興時期建築，1506-1510 年間建造，眾多藝術家，包括拉斐爾皆在此留下了自己的作品。

⊙法爾內西納宮

「我之前從未戀愛過，我討厭女人。」

「你一看見我就愛上我了？」

「是的，那天晚上，在戲院，從看到你的第一眼。」

「你說你的愛已經死去了。」

「我是在開玩笑。」

「我怎麼能區分你什麼時候開玩笑，什麼時候是認真的？」

「很容易區分。」

「也對，人幾乎總是能夠區分出講真話的人，但我對你沒有信心，尤其是你關於愛情的那些冠冕堂皇的論調。」

「我的論調？我愛你，可你就是不相信，哼！」他說著，緊咬嘴唇，瞥了我一眼。「好吧，我一文不名，我一無是處。」

「是的，偽君子。」我笑著說。

「偽君子！」他大聲說道，有些惱怒。「我一直是偽君子，這就是你對我的看法！」

「可是，怎樣才能阻止愛你呢？」他說著，盯盯地看著我，有些得寸進尺。「你是漂亮，可我認為你有點沒心沒肺。」

「想反，我向你保證我心思健全。」

「你心思健全，卻不想談戀愛。」

「那得看情況。」

「你真是被慣壞了，對不？」

「我為什麼不能被慣著呢？我不是無知，我心地善良，只是脾氣壞。」

「我也脾氣壞，可我有激情，會突然暴跳如雷，我也想改正這些毛病。我們從這條溝上跳過去吧？」

「不。」

我從小橋上騎過去了，而他從溝上跳了過去。

「我們跑到馬車那兒吧，」他說道，「已經過了不好走的路了。」

我讓馬快跑起來，距離馬車還有幾步時，馬卻轉向了右邊，開始加速。Ａ一直跟著我，可我的馬奔跑得很快。我試圖控制住馬，但它像瘋子一樣狂奔，根本無法勒住它。前面有一塊空地，我的頭髮垂落在肩上，帽子跌落在地。Ａ在後面喊我，母親也一定焦慮萬分，我有心想從馬上跳下來，但馬兒奔跑如箭。

「這樣被害死，真是太蠢了！」我已精疲力竭。

「他們一定會救我！」

「勒住馬！」Ａ大聲喊著，已跟不上我了。

「我做不到。」我嗡聲答道。

我的胳膊在顫抖，用不了多久，我就要昏過去了。正在這時，A 跑到了我身邊，用鞭子用力抽了一下馬。我抓住他胳膊，然後使盡全身力氣讓自己停下來。

我看著他，他已面如死灰，我從未見過他這麼激動的表情！

「上帝啊！」他叫道，「你簡直嚇死我了！」

「啊，是的，多虧了你，否則我就摔下來了，根本勒不住韁繩。現在，都過去了，沒事了。」我說道，還想要笑笑。「讓人把帽子給我取回來吧！」

走近馬車時，戴娜早已從馬車裡出來。媽媽站在她旁邊，驚魂未定，但沒有對我說什麼。她知道什麼事重要，不希望惹我煩。

「我們慢點兒騎吧，慢慢騎回波波羅門吧，」他說道。

「好吧，好吧！」

「你嚇死我了！你──你不害怕嗎？」

「不怕，向你保證，我不怕。」

「噢，你害怕──我能看出來。」

「這根本不算什麼，根本不。」

沒多長時間，我們又回到了「愛」這個詞上，談到了它的古往今來。他告訴了我一切，從戲院第一眼看見我起。當時，他看見羅西離開了我們的包廂，他就走出包廂去見他。

回到家時，我脫掉了騎服，裹上外套，躺倒在沙發上，疲倦，迷茫，而又困惑。

剛開始時，一直恍恍惚惚地，不知道自己在做什麼。過了幾個小時後，才注意到自己讀的是什麼。要是相信了他的話，我應該欣喜若狂的──他那真誠的態度，坦誠的神情。可是，我還是半信半疑。這就是「下層民眾」的自我意識吧。要是真如他說的那樣，就好了。

3 月 14 日，星期二

今天，我們離開了倫敦酒店，住進了巴布伊諾酒店（Hotel della via Babuina）一樓的一個房間，它又大又漂亮，有一個前廳，一大一小兩客廳，四間臥室，一個畫室，還有僕人的房間。

3 月 18 日，星期六

還沒有跟彼得羅‧A 單獨待過片刻，這讓我有些心煩。我喜歡聽他說喜歡我，他一遍又一遍表白時，我就雙肘枕在桌上，把頭埋在兩手間，想著他的話。也許，我愛他。在我疲倦時，在我思想恍惚時，我以為自己愛彼得羅。為什麼要虛榮呢？為什麼野心未泯呢？為什麼冷漠地揣摩情感呢？為了一時的快樂，犧牲多少年來的與眾不同和已然得逞的野心，我終究下不了決心。

「的確，」總寫浪漫小說的作家會說，「那片刻的快樂十分燦爛，會點亮你整個人生。」哦，不要，今天我感覺到冷，我就戀愛；明天，我感覺溫暖了，就不再戀愛了。看看，命運真如氣溫一樣變化多端啊！

A 要走了，說晚安時，他把我的手放在他手中，然後問了我好幾十個問題，只是為了拖延分手的時間。

轉過頭來，我就把今天發生的一切告訴了媽媽，還告訴了她所有過去發生的一切。

3 月 24 日，星期五；3 月 25 日，星期六

今天，A 比以往早一刻鐘到的，他看起來臉色蒼白，可還是迷人，悲傷，又平靜。當命運宣告他來臨時，我立刻從頭到腳披上了鎧甲——禮貌而冷淡，像女人故意激怒他這樣的男人時所採取的態度。

我讓他跟媽媽待了十分鐘之後才走了進來。可憐的傢伙！他嫉妒普勞頓！戀愛是多麼可怕的事情啊！

「我發過誓，不再來看你了。」

「那你為什麼還要來？」

「我想，要是我一走了之，對你媽媽太無禮了，她對我那麼好。」

「如果這就是你的理由，你現在可以走了，不要再來了，再見。」

「不，不，不是的，是因為你。」

「好吧，那就另當別論了。」

「小姐，我犯了一個天大的錯誤，」他說，「而且我知道⋯⋯」

「什麼錯誤？」

「讓你明白——告訴你——」

「什麼？」

「我愛你。」他說著，嘴唇緊緊蹦著，好像努力要阻止叫喊似的。

「這不是錯誤。」

「這是一個很大很大的錯誤，因為你玩弄我，就像玩弄一個皮球或洋娃娃。」

「你怎麼會這樣想啊！」

「哦，我知道這就是你的性格，你喜歡自娛自樂。那麼，好吧，你就自娛自樂吧，這是你的錯。」

「讓我們一起自娛自樂吧！」

「那麼，在戲院你告訴我要離開我，是不是不考慮我了？」

「不是。」

「不是要擺脫我吧？」

「先生，如果我要擺脫誰，沒必要玩這種伎倆。我會簡單直接地說，就像對待 B 那樣。」

「啊，告訴我這不是真的。」

「我們說點別的事情吧。」

他把臉頰貼在我的手上。

「你愛我嗎？」他問道。

「不是一點。」

他一句話都不相信。這時候，戴娜和媽媽走進了房間，幾分鐘後，他離開了。

3 月 27 日，星期一

晚上家裡來了客人，A 也來了。我想，他跟他父親談過了，可談得並不順利。我決定不了任何事情，完全不知道事態會如何發展，不管什麼理由，我都不會同意住在另一個人家裡。對於我這個年齡的女孩，我難道敏感得過了頭嗎？

「你去哪裡，我就去哪裡。」有一天晚上，他對我說。

「來尼斯吧。」今天，我對他說。他呆呆地垂著頭，沒有回答。我知道他已經跟他父親談過這件事了。我愛他，可我又不愛他。我一片茫然。

3 月 30 日，星期四

今天，威斯康提跟媽媽談起了 A 對我的關心⋯⋯

「彼得羅・A 是個迷人的小夥子，」最後他說，「他會非常富有，但教皇干涉他的所有事務，教皇會成為障礙。」

「那你為什麼要說這些呢？」媽媽回答道，「他們根本不會結婚的，我喜歡這個年輕人，就像喜歡自己的兒子一樣，但不是未來的女婿。」

要是離開羅馬就好了，類似的事情還有很多，即使這樣的事情推遲到明年冬天，什麼也不會失去的⋯⋯

令人惱火的是，反對意見不是來自我們這方，而是來自 A 那方。這真可惡，自尊心讓我對此心生抵觸。

讓我們一起離開羅馬吧。

晚上，彼得羅來了。我們接待他時態度非常冷淡，因為威斯康提男爵的一番話，增加了我們的猜疑。除了威斯康提男爵的話外，其他的都是猜測。

「明天，」幾分鐘後，彼得羅說道，「我要離開羅馬。」

「你要去哪裡？」我問道。

「去特拉西那 ①，我想要在那裡待上一周。」

「他們要攆我們走。」媽媽用俄語對我說。

我曾對自己說過同樣的話，但這多麼令人羞恥啊！我怒不可遏地要喊出來了。

「是的，這不是好事。」我同樣用俄語回答道。

單獨相處時，雖然有點緊張，我還是大膽地面對了這個問題。

① 特拉西那 (Terracina)，義大利中部拉齊奧大區拉蒂納省的一個城市，位於羅馬東南 76 公里處。

「你為什麼離開羅馬？你要去哪裡？」

唉，要是你認為他會像我一樣直截了當地回答這個問題，你就錯了。

我不停地問他，可他就是避而不答。

……我想知道一切，不計任何代價。這種焦躁和猜疑，令我太痛苦了。

「那麼，先生，」我說道，「你希望我愛上一個自己一無所知、向我隱瞞一切的男人啦！說出來，我就會相信你！說出來，我答應給你答案。我要說的話，你認真聽好了：在你說出來之後，我承諾會給你答案的。」

「但是，小姐，如果我告訴你，你會嘲笑我的。這是個天大的祕密，如果我告訴你了，就不再有祕密了。有些事情不能告訴任何人。」

「說吧，我等著呢。」

「我會告訴你的，但你會嘲笑我的。」

「我發誓不嘲笑你。」

在多次承諾不嘲笑他、不洩露給任何人之後，他終於告訴我了祕密。

似乎是在去年，他在維琴察①當兵時，借了許多債，高達三萬四千法郎。回家十個月後，他與父親發生了爭吵，父親拒絕為他還債。就在幾天前，他說在家受到了虐待，假裝要離家出走。後來，他母親告訴他，他父親會替他還債的，但前提是他要答應他們過體面的生活。

「首先，」他母親說，「在與父母和解之前，你必須依從上帝。」他好長時間都沒有向上帝懺悔了。

① 維琴察（Vicenza），義大利北部城市，位於威尼托大區，維琴察省省會。位於威尼斯西方約 60 公里處。

簡而言之，他要到聖喬萬尼教堂[1]和古羅馬競技場附近的瑟裡甌丘陵（Monte Coelio）上的聖保羅教堂[2]避居一周。

向你保證，我發現很難再保持理智了。對我們來說，他的行為有些古怪，但對羅馬的天主教徒來說，再自然不過了。

這就是他的祕密……

接下來的這個星期日，下午 2 點鐘時，我要到教堂前。這時，他會出現在視窗，用白色的手帕緊緊地貼住嘴唇。

他離開之後，我跑著告訴媽媽這一切，以安慰她那受傷的自尊心；而且我要帶著微笑，只為了不表現出來自己已愛上了他。

3 月 31 日，星期五

可憐的彼得羅，穿著教袍，被關閉在牢籠中，一天四次布道，還有做彌撒、晨禱、晚禱——這些奇怪的念頭，我總是無法想像。

我的上帝，不要因我的虛榮而懲罰我。我向您發誓，我內心是善良的，無法容忍怯懦和卑鄙。我雄心勃勃——這才是我最大的過錯！羅馬的美麗和廢墟令我目眩，我應該成為愷撒、奧古斯都[3]、馬可·奧勒留[4]、尼祿、卡拉卡拉[5]、撒旦、教皇！我應該成為所有這些人，可我仍一文不名。

[1] 聖喬萬尼教堂（San Giovanni），義大利羅馬四大教堂之一。
[2] 聖保羅教堂（San Paolo），位於義大利羅馬城外南邊，是羅馬四大教堂之一，君士坦丁大帝下令在保羅墓上修建的。
[3] 奧古斯都（Augustus，西元前 63-14），羅馬帝國的開國君主，元首制的創始人，統治羅馬長達 40 年。
[4] 馬可·奧勒留（Marcus Aurelius，121-180），斯多亞派著名哲學家、古羅馬帝國皇帝。
[5] 卡拉卡拉（Caracalla，188-217），羅馬皇帝。

但我永遠是我自己。讀我的日記時，你就會想到這一點。照片上的細節會模糊，顏色會改變，但輪廓會始終如一。

4 月 5 日，星期三

我畫畫，讀書，但還不夠。對於一個像我這樣有虛榮心的人，最好全身心地投入到繪畫中，只有畫才是不朽的。

我不會成為詩人，也不會成為哲學家，更不會成為大學者。我只會成為歌手，或者畫家，這就算功成名就了。我希望每個人都談論我，這才是我最在意的事情。苛刻的道德家們，不要因為我這麼說，就聳聳肩膀，以裝腔作勢的冷漠態度責怪我是凡塵俗子。如果你知道的更多些，就會承認，其實你自己從骨子裡也是凡塵俗子！你小心謹慎，以防為大家識破，但那也無法阻止你的內心，因為你深知，我所說的是事實。

虛榮！虛榮！虛榮！

一切以你為始，一切又以你為終，你是萬事萬物永恆且唯一的因果。不是來自虛榮的，就會來自激情。虛榮和激情是世界唯一的主宰。

4 月 7 日，星期五

我生活於折磨之中！正應了俄羅斯的那句諺語：心如煎熬！我的心在經受煎熬，讓我認為，自己所愛之人並不愛我。

　　彼得羅沒有來；今天晚上他剛剛離開了修道院。今天，我看見了他兄弟保羅‧Ａ了，他擔任神職，為人虛偽，是讓人恨不得用腳碾碎的傢伙──身材矮小，皮膚黝黑，臉色蠟黃，邪惡而虛偽的耶穌會教徒！

　　修道院裡發生的事情，他都聽過，他會一邊嘲笑一邊帶著卑鄙而狡點的神態向朋友講述。彼得羅和他是冤家對頭。

<h3 style="text-align:center">4 月 9 日，星期日</h3>

　　我去懺悔，也得到了赦免。而現在，我又怒不可遏，不停地咒罵。罪過，在男人的生命中，如同維持生命的空氣一樣總難或缺。人類為何離不開地球，是良心的重量將他們拉到了地球之上。如果內心純潔，他們就會失重，無法在這個星球上站穩腳跟，會像氣球一樣飛向天空。

　　總有一個美妙的理論等著你！沒有關係！

　　彼得羅還是沒有來。

<h3 style="text-align:center">4 月 10 日，星期一</h3>

　　他們要關上他一輩子了。不，只要我待在羅馬，他們就不放他出來。

　　明天，我要去那不勒斯了。我的這個計謀，他們不可能預見得到的。彼得羅一旦出來，就會尋找我的……

真不知道如何說他，一個一無是處的傢伙，一個懦夫，還是一個可以任意欺凌的孩子。我想心態平和，卻感到有點傷心。媽媽說，選取不同的角度看待事物是必要的，這樣就會發現，世界上的一切都無足輕重。這一點，我完全贊同媽媽。但是，能夠找到判斷的角度，卻是當務之急，我必須要知道真相。現在，我所知道的，就是我在進行著前所未有的冒險。

4 月 18 日，星期二

今天中午時分，我們出發去了龐培城①。一路上乘坐馬車而行，這樣就可以欣賞到維蘇威火山②、卡斯泰拉馬萊城③和索倫托城④的美景了。我聽到媽媽在談論婚姻。

「女人生來就是遭罪的，」她說，「哪怕她有最無可挑剔的丈夫。」

「婚前的女人，」我說道，「就是火山還沒爆發時的龐培城；而婚後的女人，就是火山爆發後的龐培城。」

我說的千真萬確！

① 龐培城（Pompeii），義大利西南部古城，位於那不勒斯灣維蘇威火山腳下，於西元 79 年 8 月 24 日因維蘇威火山爆發時的火山灰覆蓋。
② 維蘇威火山（Vesuvius），在義大利西南部，近那不勒斯灣，是一處活火山。
③ 卡斯泰拉馬萊城（Castellamare），位於義大利南部坎帕尼亞大區那不勒斯省的一個城市。坐落在那不勒斯灣岸，距那不勒斯約 20 公里遠。
④ 索倫托城（Sorrento），義大利那不勒斯南部的城鎮，是旅遊勝地。

4 月 19 日，星期三

看看我的處境多麼尷尬啊！沒有了我，彼得羅還有他的俱樂部、社交聚會、朋友──一句話，所有的一切，只是缺少了我；而我，沒有了彼得羅，就沒有了一切。

他對我的愛，只是無聊時光裡的消遣；而我對他的愛，卻是我的一切。他讓我忘記了自己要在世界中展現的抱負，不再有理想，只想他。這麼做，雖然很快樂，卻無法逃避焦慮。無論將來成為什麼，我都要將日記留給世界。在日記裡，我為你奉獻的，是沒有人曾經看見過的世界。別人公開的所有回憶，所有的日記、信件，只不過是矯飾的發明而已，只為了欺騙世界。而我，卻無心欺騙任何人，既沒有任何政治企圖

⊙ 瑪麗婭‧巴什基爾采娃（1876 年攝）

去加以矯飾，也無任何不良的動機需要隱藏。我戀愛與否，哭泣或大笑，不會給任何人帶來煩惱。我的煩惱，就是要盡可能真實地表達自己的內心。我的書寫風格或字體，不會自欺欺人。寫信時，我可以不犯錯誤。但是，文字浩瀚如海，我難以避免地會犯許許多多的錯誤。此外，我不是法國人，法語也會犯錯誤。可是，要是讓我用自己的母語表達，也許，犯的錯誤會更多。

4 月 24 日，星期一，羅馬

　　要寫的東西足以讓我忙碌一天，可我還是了無頭緒，只知道在科爾索路上遇見了 A。他神采奕奕，容光煥發，跑近馬車，問我們晚上是否在家。我們回答說在家，天啊！

　　他來了。我走進客廳，像其他人一樣自然而然地加入了談話。他告訴我，他在修道院裡待了四天，然後去了鄉下，眼前和父母關係處的不錯，現在他要理智一些，考慮一下未來。最後，他說我在那不勒斯玩得挺高興的，還像以往一樣喜歡調情，這說明我並不愛他。他還告訴我，有一個星期日，他在聖喬萬尼大教堂和聖保羅大教堂附近看見了我，為了證明他說的是真話，他說出了我穿的衣服，我在幹什麼。必須承認，他說的都對。

　　「你愛我嗎？」最後他問道。

　　「你呢？」

　　「啊，又來這一套，你總是嘲笑我。」

　　「我要是說愛你，又怎樣呢？」

他徹底變了，只有二十天的時間，他似乎變成了一個 30 歲的人。說話的口氣變了，理智得叫人驚奇，如耶穌會教士一樣擅長外交辭令。

「你知道，我這副虛偽的樣子，是裝的，」他說，「我在父親面前卑躬屈膝，他希望我做的任何事，我都照辦。我理智多了，要考慮自己的未來。」

也許，我明天再多寫點。而今晚，我蠢到家了，寫不下去了。

4 月 25 日，星期二

「我明天再來，」他說這話，只是為了安撫我。「我們認真地談一下吧。」

「沒有用的，」我說道，「我現在明白了，我到底有多麼期望你對愛情表現出真情實意。你不必回來了，」我有氣無力地說道，「你惹了我，我是在氣惱中與你告別的，今夜我將無法入眠。你可以吹噓將我氣得暴跳如雷——走吧！」

「但是，小姐，這不公平啊！明天，你冷靜下來後，我再和你談。」

是他抱怨的，是他說我總是排斥他，總是嘲笑他，我從未愛過他。處在他的位置，我也會說同樣的話。可是，我還是發現，雖身處戀愛之中，可他還是有著很強的自尊心，而且過於冷靜了。我知道怎樣更好地去愛，可不管怎樣，我憤怒，憤怒，還是憤怒！

威斯康提男爵來時，天還在下雨。雖然年紀不小了，但他精神頭還是挺足，還是那麼惹人喜歡。在討論奧德斯卡奇的婚姻時，話題突然轉向了彼得羅。

「這麼說吧，夫人，那個孩子，您這麼稱呼他的，就結婚的事情而言，並不是不值一提，」他說道，「因為可憐的教皇隨時會故去，他的姪子就會成為百萬富翁，因此，彼得羅會成為百萬富翁的。」

「你知道，男爵，他們告訴我這個年輕人要進修道院。」媽媽說。

「噢，不，根本不必，我向您保證，他所想的事情完全不是這麼回事。」

然後，談話轉向了羅馬。我發現，離開羅馬，我依然感到難過。

「那麼，留下來吧，」男爵說。

「我非常願意這麼做。」

「很高興您喜歡我們的城市。」

「你知道嗎？」我說道，「他們要將我留在修道院裡。」

「噢，」威斯康提男爵說道，「我希望你留下來，還有另外的原因。我們會找到辦法的，我會想辦法的。」他說，他的手握著我的手，滿是溫暖。

媽媽容光煥發起來——我也是容光煥發，如同北極光出現了一般。

這天晚上，出乎我們的意料，來了許多客人，其中就包括 A。

客人們坐一桌，彼得羅和我坐一桌。我們漫談著愛情，尤其談到了他的愛情。他的觀點令人遺憾，更準確地說，他瘋狂地認為他沒有愛情。他把對我的愛輕描淡寫般說起，真讓我不知道如何是好。我跟他真是一丘之貉。

簡直不可理喻，五分鐘過後，我們又和好如初。所有的誤會都解釋清楚了，我們同意結婚；至少，他同意結婚了。大部分時間裡，我還是保持緘默。

「你星期四離開羅馬嗎？」他問道。

「是的，你會忘了我的。」

「啊，不，不可能，我要去尼斯。」

「什麼時候？」

「我會儘快，可目前還不行。」

「為什麼？告訴我，馬上告訴我！」

「父親不會答應的。」

「你只需告訴他事實。」

「我當然要告訴他事實，我是為了你才去那兒的。我愛你，希望和你結婚，但不是現在。你不知道我父親，他剛剛原諒我，我不敢再向他提出任何請求了。」

「明天就跟他說。」

「我不敢，我還沒有得到他的信任。想想吧，他曾經有三年沒有和我說過話，我們誰都不理誰。一個月後，我去尼斯。」

「一個月後，我就不在那兒了。」

「你要去哪裡？」

「去俄國，我要離開這裡，你會忘記我的。」

「但我兩周後去尼斯，然後，然後我們一起離開。我愛你，我愛你。」說完，他跪了下來。

「你快樂嗎？」我問道，捧住了他的頭。

「噢，是的，因為我信任你，相信你說的話。」

「來尼斯吧，就現在，」我說。

「啊，真希望能來！」

「只要想來，你就能來。」

4 月 27 日，星期四

在火車站，我在月臺上走來走去，A 陪著我。

「我愛你，」他大聲喊道，「我永遠愛你，也許，這就是我的不幸。」

「那麼，你就能無動於衷地看我離開了。」

「哦，不要這麼說，千萬不要這麼說，你不知道我遭受的痛苦。自從遇見你之後，我徹底變成了另外一個人，可你對我的態度好像我是最可惡的男人。為了你，我與過去決裂了；為了你，我承受了一切；為了你，我與家人和好了……你會寫信給我嗎？」

「不要太過分了，」我冷冷地回答，「年輕女孩允許別人給自己寫信，那是巨大的恩惠。如果不知道這一點，我可以教你。他們已經上車了，我們不要浪費時間討論這些無聊的問題了，你會寫信給我嗎？」

「當然會，你淨說一些沒有意義的話，讓我感覺，好像我對你的愛永遠無法再繼續了一樣。你愛我嗎？」

我肯定地點了點頭。

「你會一直愛我嗎？」

我又點了點頭。

「那麼，再見了。」

「何時再見？」

「明年再見。」

「不！」

「好吧，好吧，再見。」

我沒有把手遞給他，直接走進了車廂，家人早已坐好了。

「你還沒有和我握手。」他說，走近了車廂。

我把手遞了出去。

「我愛你！」他喊道，臉色蒼白。

「再見。」我柔聲回答。

「有空的時候想想我，」說話時，他的臉色變得更加蒼白了。「我，除了想你，還是想你。」

「好吧，再見。」

火車開動了，好幾秒鐘，仍可以看見他帶著激動的表情望著我。他向門前走了幾步，好讓火車仍處在視線之中，然後他停下腳步，機械地把帽子拿到眼前揉捏著，接著又向前走了幾步，然後，然後，就消失不見了。

4 月 28 日，星期五，尼斯

房子修飾一新，臥室讓我眼花繚亂，所有的背景都是天藍色的。打開陽臺窗戶向外望去，是漂亮的小花園、散步大街和大海，我情不自禁大聲說道：

「隨便大家怎麼說，家就是好，沒有任何地方比得上它，它就是漂亮，就是這麼浪漫可愛，這就是尼斯。」

5 月 7 日，星期日

一旦找到了鄙視人的理由，就找到了可悲的滿足感，至少不再心存幻想。要是彼得羅忘記了我，我會受到巨大的傷害，在記恨和報復的名單上，就會再刻上一個名字。

雖然如此，我還是為與我同樣的人感到驕傲，我喜歡他們，與他們趣味相投，形影不離，我的好運和幸福完全仰仗於他們。

所有的這一切都夠愚蠢的了，但在這個世界上，不愚蠢的反而可悲，而可悲的必然是愚蠢的。

明天 3 點鐘，我要去羅馬，享受那裡的快樂。如果有機會，就對 A 表現出我的藐視。

5 月 11 日，星期四，羅馬

昨天 2 點鐘，我和索菲姨離開了尼斯……也是 2 點鐘到達這裡的。我帶著索菲姨去了科爾索路（又看見科爾索路，真是太高興了！），西蒙內蒂過來拜訪我們，我把他介紹給了羅曼諾夫夫人，告訴他我能待在羅馬，就是一個奇蹟。

我暗示彼得羅過來看我們。他容光煥發，他看我的眼神表明，他是認真對待這一切的。

他給我們講了他在修道院的經歷，逗得大家捧腹大笑。他說，他之前同意待上四天，可他們硬留了他十七天。

「你為什麼沒告訴我真相？」我問道，「為什麼說要去特拉西那？」

「告訴你真相，我會感覺不好意思的。」

「俱樂部的朋友知道這事嗎？」

「知道，起初我說去特拉西那，他們就問我修道院的事情。後來，我說出了一切，不但我自己笑，大家都笑，只有托洛尼亞憤憤不平。」

「為什麼？」

「因為我最初沒告訴他真相，因為我不相信他。」

然後，他告訴我們，為了取悅他父親，他故意讓念珠無意間從口袋裡掉出來，讓他父親以為他總是隨身攜帶念珠。我說了不少嘲笑他的話，還夾雜了許多粗魯無禮的語言，但他興致很高，全盤接受了，沒做任何辯解。

5 月 13 日，星期六

今晚，感覺不可能再寫日記了，可冥冥之中有什麼強迫著我，要我去寫。只要還有未說的話，就好像有痛苦在折磨我。

我竭盡所能聊天、沏茶，一直到了 10 點半，彼得羅來了。不久，西蒙內蒂離開了，剩下了我們三人。談話轉向了我的日記，談到了日記裡觸碰的問題。A 讓我讀一些日記裡的段落，有關上帝和心靈的那部分。我去了前廳，跪在珍貴的白色盒子旁邊，彼得羅舉著燈，我找到大家感興趣的題目，朗讀起來，讀了幾乎半個小時。回到客廳時，A 開始講他碰到的奇聞異事，一直從他 18 歲講起。我聽著他講的一切，心裡湧起了些許的嫉妒和恐懼。

首先，他對家裡人的絕對依賴令我心冷。如果他們阻止他愛我，我敢肯定他一定不敢違抗。

有關牧師、僧侶的事情，儘管 A 告訴我他們是虔誠的，可還是讓我感覺害怕。聽到他們的暴虐行為，更加劇了我的驚懼。

是的，他們讓我感覺害怕，他的兩個兄弟也讓我感覺害怕，但這還不是最令我心煩的。接受他或者拒絕他，全然在我。今晚我所聽到的，還有我從中得出的結論，與過去發生在我們之間的事情聯繫到一起，才最讓我心亂如麻。

5 月 17 日，星期三

昨天有好多話要寫，但今晚所寫的與昨天相比，已無足輕重。他又一次和我談論了愛情。我告訴他這是沒有用的，我的家庭永遠不會同意。「他們這麼做也許是對的，」他神情恍惚地說道，「我永遠不會令女人幸福的。我告訴了媽媽一切，我和她談到了你，我說‘她是那麼善良，那麼虔誠；而我，卻不信仰任何東西，只是條可憐蟲。’你知道，我在修道院裡待了十七天，我祈禱，我反思，我不信仰上帝，宗教根本就不是為我而存在的，我毫無信仰。」

我驚懼地看著他。

「你必須相信，」我一邊握著他的手，一邊說道，「你必須改正自己的罪過，必須改邪歸正。」

「那是不可能的，就我這個樣子，沒有人會愛我的。難道我說的不對嗎？我非常鬱悶，」他繼續道，「你永遠不會了解我的。表面看來，我和家裡人相處融洽，但這只是表面。我討厭他們所有人——我父親，我兄弟，甚至我母親，我真的不快樂。如果你問我為什麼，我無法告訴你。我不知道，哦，那些牧師！」他叫道，拳頭握緊，牙咬得緊緊的，高揚的臉因布滿仇恨而變得猙獰起來。「那些牧師！哦，你要是知道他

們是什麼樣子，就好了！」

　　足足過了五分鐘，他才平靜下來。

　　「不管怎樣，我愛你，而且只愛你一個人。和你在一起時，我是快樂的。」他最後說道。

　　「證明給我看。」

　　「我說的就是。」

　　「來尼斯吧。」

　　「你這麼說，就是叫我發瘋，你知道我不能。」

　　「為什麼不能？」

　　「因為我父親不會給我錢的，他不希望我去尼斯。」

　　「我非常清楚這一點，要是你告訴他為什麼希望去尼斯呢？」

　　「他還是會拒絕的。我跟媽媽談過，她不相信我。他們總以為我是亂來，不再相信我了。」

　　「你必須改過自新，必須來尼斯。」

　　「但你告訴過我，你會拒絕我的。」

　　「我從未說過我會拒絕你。」

　　「啊，那可真是太好了，」他說道，盯盯地看著我。「就像是一場夢。」

　　「但是個美麗的夢，不是嗎？」

　　「啊，是啊！」

　　「那麼，你會請求父親讓你去尼斯了？」

　　「是的，當然，但他不希望我結婚。」

　　「好吧，都結束了。」我說道，退身回來。「再見！」

　　「我愛你！」

　　「我相信你說的話，」我說，將他的手緊緊握在我手中，「我可憐你。」

「你永遠不會愛我了？」

「當你自由的時候吧。」

「那只有等我死了。」

「我現在無法愛你，我既可憐你又鄙視你。如果他們強迫你不愛我，你也不會拒絕的。」

「也許！」

「那可真可怕！」

「我愛你，」他重複了一百多遍。他離開了，眼裡掛滿淚水。

他又返回來一次，我跟他道了別。

「不，不要道別。」

「是的，是的，是的，再見了。我對你的愛持續到這次談話結束。（1881 年。我從未愛過他，所有的這一切，難道不是想像力被喚醒時尋找浪漫的結果嗎？）

過去的三天裡，我突然想到──我要死了，我一邊咳嗽一邊抱怨。前天，凌晨 2 點，我坐在客廳裡，索菲姨強烈要求我休息，我卻置若罔聞。我說我確認要死了。

「哼，」索菲姨說，「你這麼做的話，我肯定你要死了。」

「對你不是更好嗎？你可以省下許多錢，不必把大筆的錢花在老佛爺了！」

一陣咳嗽襲來，我不由自主地把臉朝向沙發，這可嚇壞了索菲姨。她離開了房間，只為了表明她生氣了。

5 月 19 日，星期五

剛才一直在唱歌，現在感到胸有點疼。你看見了，我在扮演烈士的角色！真愚蠢！我把頭髮梳成了「含羞的維納斯」[1] 的樣子，穿上一身白衣後，又有點像貝緹麗彩[2]。我脖子上掛著念珠，上面有珍珠十字架。隨便你說什麼，人總有偶像崇拜的傾向——一種體驗肉體感受的必要方式。上帝啊，單靠自己的莊嚴還不夠，人類必須還要有可以瞻仰的影像，以及可以親吻的十字架。昨天晚上，我數了念珠，有六十個，我匍匐跪地六十次，每次都把頭挨著地。結束時，我已氣喘吁吁。我想，我所做的，是上帝願意看到的。雖然有點荒唐，但我用心良苦。上帝是考慮人的用意的啊！啊，我還有《新約》，讓我看看。找不到太好的段落讀，我於是換了大仲馬的書；可是，這兩者不是一回事。

A 伯爵來訪時，我一個人在家。我的心狂跳著，害怕別人聽到這跳動的聲音；小說裡就是這麼說的。

他坐在我身旁，試圖抓住我的手，我馬上將手抽了出來。

「我有很多話要和你說。」他開腔道。

「真的？」

「嚴肅的事情。」

「聽聽看。」

「聽著，我已經跟媽媽談過了，媽媽跟爸爸也談過了。」

① 「含羞的維納斯」（the Capitoline Venus），維納斯雕塑造型中的一種，維納斯浴後站立的姿態。該雕塑藏於義大利卡比托利歐博物館。

② 貝緹麗彩（Beatrice, 1265-1290），義大利佛羅倫斯女子，是但丁《新生》的主要創作靈感。同時在《神曲》的最後作為他的嚮導出現，在那裡她接替拉丁詩人維吉爾成為新的嚮導，因為作為一個異教徒，維吉爾無法進入天堂。她是幸福和愛的化身，正如她的名字那樣，自然的成為了但丁的嚮導。

「那麼？」

「我做的對，對不對？」

「這跟我沒關係，你做什麼，都是為了圖自己痛快。」

「你不再愛我了？」他問道。

「不是的。」

「可我愛你愛得都要瘋了。」

「這可糟糕透了。」我笑著說道，任他抓住了我的手。

「不，聽著，」他說，「我們嚴肅點，你從來沒認真過。我愛你，我已經跟媽媽說了。嫁給我吧？」

「終於等到這句話了！」我暗想道，但我必須保持矜持。

「怎麼樣？」他問道。

「好吧。」我笑著回答。

「你知道，」我的話鼓勵了他，他接著說道，「必須找個人了解我們的祕密。」

「你什麼意思？」

「是這樣，我自己做不了什麼，必須找個人能夠處理這件事。這個人要德高望重，做事認真，他要跟我爸爸談這件事，然後安排整個婚事，大致就是這樣。但是，誰呢？」

「威斯康提。」我笑著說。

「對呀。」他一臉認真地回答。

「我之前想過他，他是我們需要的人……只是，」他接著說，「我沒有錢——根本就沒有錢。啊，真希望能摸下駝子背換來好運氣，贏個千八百萬的。」

「在我看來，你那樣也什麼都得不到。」

「噢！噢！噢！」他不可思議地大叫道。

「我認為你誠心想侮辱我。」我邊說邊站了起來。

「不，我不是因為你才這麼說的，你是與眾不同的女人。」

「那麼，不要和我談錢。」

「上帝，你可真難伺候！永遠不知道你想要什麼。答應吧——答應成為我的妻子！」

他希望吻我的手，我把念珠的十字架舉在他眼前，不得已他吻了十字架，然後抬起頭。

「你可真虔誠！」他看著我說。

「你呢？還是什麼都不信仰？」

「我？我愛你。你愛我嗎？」

「我沒說過這樣的話。」

「那麼，看在上帝的面上，至少讓我明白你的愛。」

猶豫片刻之後，我遞出了手。

「你同意了？」

「別太急！」我邊說邊站起身來。「你知道，我父親和祖父，他們強烈反對我嫁給天主教徒①。」

「啊，你也存在這個問題啊！」

「是的，我也存在這個問題。」

他摟住我，讓我站在他旁邊，站在鏡子前。我們站在一起時看起來非常般配。

「我們讓威斯康提處理這事吧。」A 說。

「好吧。」

「他是我們需要的人……，但我們倆結婚還太早，你認為我們會幸福嗎？」

「你必須首先得到我的同意。」

① 瑪麗婭家族信奉俄國東正教。

「當然，那麼，如果你同意的話，我們會幸福嗎？」

「如果我同意的話，我用腦袋向你發誓，世界上再也沒有一個人會比你更幸福了。」

「那麼，我們結婚吧，嫁給我吧。」

我笑了起來……

這時，樓梯上傳來了腳步聲，我靜靜地坐下來等索菲姨，她隨即走了進來。

我如釋重負。

12 點鐘，A 站起身來，跟我道晚安，手裡暖呼呼的。

「晚安，」我說道。

我們的目光相遇，我無法表達那種感覺，就像一道閃電劃過。

「那麼，索菲姨，」他走之後，我對索菲姨說，「我們明天早點出發，你休息吧，我會鎖上你房間，免得我寫作時打擾你。我一會兒就去睡覺。」

「一言為定？」

「一言為定。」

我鎖上了索菲姨的房門，然後照了照鏡子就下樓了，彼得羅像影子一樣從半開的門縫裡溜了進來。

「戀愛中的人，用語言是無法表達他的情感的。對我來說，至少我是愛你的。」

我暗自發笑，這句話來自一部小說，而且我不由自主地想起了大仲馬的小說。

「我明天離開，」我說道，「還有許多重要的事情沒好好談過呢，我都忘了。」

「那是因為你不再想其他事了。」

「來吧。」我說道，將門虛掩上，只讓一道燈光透進來。

在走廊盡頭臺階的最低處，我們坐了下來。

他跪在了我旁邊。

我總是感覺有人要過來。我一動不動，雨滴每次落在石板路上，都令我心頭一顫。

「沒事。」我那急性子的情人安慰道。

「先生，對你來說很容易。如果有人來了，你的虛榮心就會得到了滿足，而我──就糟糕了。」

我轉過頭，瞇著眼睛看著他。

「我？」他沒明白我的意思。「我是那麼愛你，你和我在一起沒事。」

聽到這些高貴的表白，我遞出了自己的手。

「我什麼時候沒關心過你、尊重過你呀？」他問道。

「哦，不，可不是一直都這樣，你有時甚至想親我。」

「別那麼說，我是逗你呢。我總是因為這個祈求你的原諒。乖乖的，原諒我。」

「我已經原諒你了。」我柔聲說道。

我是多麼快樂啊！我想，這就是人們常說的戀愛吧？這是當真嗎？雖然他看起來既溫存又莊重，可我想，他隨時都會笑出聲來。

在他熾熱的目光下，我低垂下了眼睛。

「看看，我們又忘了正事了，嚴肅點，談談正事吧。」

「是的，談談我們的正事吧。」

「首先，你明天要是走了，我們該怎麼辦呢？別走！我求你，留下來！」

「不可能，索菲婭──」

「她心眼那麼好！哦，別走了！」

「她是心眼好，但她不會同意的。那麼，再見，也許永遠不再

見！」

「不，不，你答應成為我妻子了。」

「什麼時候？」

「月底，我就到尼斯了。如果你同意我借錢，我明天就走。」

「不，我不答應，要是那樣的話，我們永遠不要再見面了。」

「給我點建議。你理智得像學者，我該怎麼做？」

「向上帝祈禱吧，」我說道，把十字架舉在他面前。如果他嘲諷我的建議，我就會大笑。如果他認真對待我的建議，我還會保持嚴肅。看見我面無表情的臉，他把十字架抵在額前，低頭祈禱起來。

「我祈禱了。」他說。

「真的？」

「真的。但我們還是說正事吧。那麼，我們把整個事情都委託給威斯康提男爵。」

「非常好。」

我說的是「非常好」，可心裡想的卻是「要看情況」。

「可是，並不是所有的事情都立刻可以做的。」我繼續道。

「兩個月以後。」

「你開玩笑嗎？」我問道，好像他建議的是世界上最荒謬的事情。

「那麼，半年後？」

「不。」

「一年後。」

「行，一年後，你會等嗎？」

「如果必須要等的話——前提是，我每天看見你。」

「來尼斯吧，一個月後，我就要去俄國了。」

「我會跟著你的。」

「你做不到。」

「為什麼做不到？」

「我媽媽不允許。」

「沒有人能阻止我出行。」

「別說傻話。」

「噢，我是多麼愛你啊！」

我靠近了他，這樣就不會錯過他說的每句話了。

「我會永遠愛你的，」他說道，「成為我的妻子吧。」……

他提議我們應該互相坦白所有的祕密。

「哦，你的祕密，我不感興趣。」

「小姐，告訴我，」他說道，「你戀愛過多少次了？」

「一次。」

「和誰？」

「和一個我不認識的人，我在大街上見過他十次，或者十二次吧，他甚至不知道我的存在。那時，我才 12 歲，從沒跟他說過話。」

「你跟我講的像小說裡的情節。」

「是真事。」

「但還是小說，美妙的小說。這種情感是不可能的，就像愛上了一個影子。」

「是的，但我感覺，我愛過他，這沒有什麼好害羞的。對我來說，他是聖人，任何人都無法與他相比。」

「他在哪裡？」

「我根本不知道，他結婚了，住的好遠。」

「真不可思議！」

我可愛的彼得羅看起來有些不屑，無法相信這是真的。

「是真的。雖然現在我愛的是你，可那是一種完全不同的情感。」

「我把整個心都交給你了，」他回答道，「可你只交給了我半顆

心。」

「不要奢求太多，擁有現在的就好。」

「但這不是全部啊？還有其他的？」

「這就是全部。」

「原諒我，請允許我這次不相信您的話。」

（什麼是邪惡，看看吧！）

「你必須相信事實。」

「我不能。」

「那可不好。」我大聲說道，有些惱火。

「我理解不了。」他說。

「那是因為你邪惡。」

「也許吧。」

「我從未允許任何人吻過我的手，這你也不相信吧？」

「對不起，不相信。」

「坐在我旁邊，」我說，「我們好好談談，告訴我一切。」……

「你不會生氣吧？」他問道。

「要是你向我隱瞞了什麼，我才會生氣的。」

「好吧，那麼，你知道我們家在這兒很出名的？」

「是的。」

「你在羅馬屬於外地人吧？」

「嗯嗯。」

「我媽媽給巴黎的某個人寫了信。」

「這很自然，他們怎麼說我？」

「目前，還不知道，但他們愛說什麼就說什麼吧，我會永遠愛你的。」

「我不需要你縱容我──」

「那麼，」他說道，「就是宗教了。」

「哦，宗教。」

「啊，」他說道，神態要多平靜有多平靜。「成為天主教徒吧。」

我斷然阻止了他。

「那麼，你希望我改變宗教嗎？」我問道。

「不，因為，如果你這麼做了，我會鄙視你的。」說真話，唯一能讓我生氣的，就是紅衣主教。

「我多麼愛你啊！你是多那麼美麗！我們將會多麼快樂啊！」

我唯一的回答就是用雙手抱住他的頭，吻他的前額、眼睛和頭髮，我這麼做與其說是為自己，不如說是為了他。

「瑪麗婭！瑪麗婭！」索菲姨從樓上喊道。

「怎麼了？」我故作平靜地問道，將頭從樓梯頂部的門縫裡探出來，這樣，聲音就彷彿是從我自己的房間裡發出似的。

「你該睡覺了，兩點了。」

「我睡了。」

「脫衣服沒？」

「脫了，我再寫會兒。」

「上床睡覺。」

「好吧，好吧。」

我又走下來，發現已空無一人。這個可憐的傢伙把自己藏在樓梯下面。

「現在，」他說道，又坐了回來。「我們談談未來吧。」

「好吧，我們談談未來。」

「我們將來住在哪裡呢？你喜歡羅馬嗎？」

「喜歡。」

「那麼，就住在羅馬，只有我們倆，不和家裡人。」

「這可不行。首先，媽媽肯定不會允許我跟丈夫一家住一起的。」

「她說的有道理。而且，我家裡人總會沒事找事！太折磨人了。我們找個新地方買所小房子。」

「我更喜歡大房子。」

「好吧，那就買個大的。」

然後我們開始——至少是他——計畫未來。

「我們將走入社會，」我繼續道，「我們將擁有一家大公司，對不？」

「噢，是的，告訴我你喜歡的一切。」

「是的，當人們決定一起生活時，他們想做的就是怎麼舒服怎麼來。」

「我懂，你對我的家庭瞭若指掌，但還有紅衣主教啊。」

「你必須跟他講和。」

「當然，我肯定會這麼做的。唯一的問題是，我沒有錢。」

「沒關係。」我回答道，有點不高興，但我是大家閨秀，能夠控制自己，沒做出什麼輕視的動作。這也許就是陷阱……

不，這不可能是真愛，真愛容不下卑鄙或粗俗。

我隱隱感覺有些不滿了……

我真愛他嗎？還只是沖昏了頭腦？誰能告訴我？然而，從產生疑慮的那一刻起，就無法容下疑慮了。

「是的，我愛你。」我說道，握住的他的手，緊緊地攥著。

他沒有回答，也許他沒理解我說這句話的重要性，也許他發現這句話相當自然……

可是，我感覺害怕了，告訴他我必須走了。

「到時間了。」我說道。

「到了嗎？和我再待一會兒吧。我們這個樣子，多幸福啊！」他突然

大聲問道，「你會永遠永遠愛我嗎？」

這句話令我心頭一冷，感覺受到了羞辱。

「永遠！」我回答道，仍心有不滿。「永遠！你，愛我嗎？」

「噢，你怎麼能問我這樣的問題呢？噢，親愛的，我願意永遠留在這裡。」

「我們會餓死的，」我回答道。他這麼親昵地稱呼我，我感覺不好意思，有點不知所措。

「那將是多麼美麗的死亡啊！那麼，一年以後。」他說，眼睛彷彿要吞了我。

「一年以後。」我重複道，我只是隨口敷衍，並無它意。

這時，傳來了索菲姨的聲音，她看見我房間裡還有燈光，開始感覺不安了。

「你聽見了？」我說道。

我們互相吻別，然後我就逃走了，沒有回一次頭，就像我曾經讀過的小說中的場景。我感覺無地自容，生自己的氣！我永遠只會責備自己，還是因為我根本就不愛他，所以才有了這種感覺？

「4 點了！」索菲姨叫道。

「首先，現在只有 2 點 10 分；其次，讓我安靜一點吧。」

「真不知道好歹！你這麼熬夜，會死掉的。」索菲姨大聲說道。

「聽著，」我說，打開了門。「別責備我，否則我什麼都不告訴你。」

「什麼？哦，什麼呀孩子！」

「我沒在寫東西，和彼得羅在一起。」

「在哪裡，可憐的孩子？」

「樓下。」

「太可怕了。」

「啊，如果你喊叫的話，你就什麼都聽不到了。」

「你和 A 在一起。」

「對！」

「好吧，那麼，」她的聲音令我顫抖，「剛才叫你時，我就知道了。」

「什麼？」

「我夢見你媽媽來到我身邊說：'別留下瑪麗婭和 A 單獨在一起。'」

意識到自己剛剛逃過了真正的危險，我後背一陣冰涼……

5 月 23 日，星期二，尼斯

我想確認一件事——我是愛他，還是不愛他？

我要好好地想一想。就高貴和財富而言，彼得羅似乎的確無足輕重。啊！要是我再等等呢？等什麼？一個萬貫家財的王子？ 要是還沒有人呢？我試圖說服自己。A 非常帥氣，可和他在一起時，更感覺到他的無足輕重了……

今晚，我愛他，我應該好好地表現去接受他呢？只要愛在持續，就是非常美好的，可然後呢？

我深深地擔心著，擔心無法承受愛人身上的平庸！

我左思右想，把自己想像成了故事中的女主角，在與人爭辯。

啊！何等可悲啊！

等待！等待什麼？

如果什麼都沒發生呢？呸！靠自己的臉蛋，肯定要什麼有什麼。事實是，我還沒到 16 歲，要是想的話，早已有兩次半的機會成為伯爵夫人了。這半次的機會是因為彼得羅。

5 月 24 日，星期三

今晚，回房休息時，我吻了媽媽。

「她親吻的方式像彼得羅。」她笑著說。

「他吻過你嗎？」我問道。

「他吻過你。」戴娜笑著說，以為她說的是世上最可怕的事情，這引起了我一陣深深的懊悔，甚至是羞恥。

「噢，戴娜！」我叫道，我的表情讓媽媽、索菲姨都轉向了戴娜，目光裡帶著責備和不悅。

瑪麗婭被一個男人吻了！瑪麗婭，那個驕傲、矜持、高不可攀的瑪麗婭！瑪麗婭，那個曾經大義凜然的瑪麗婭。

這讓我內心愧疚。的確，為什麼沒有遵守自己的原則呢？無論因為軟弱，還是因為激情，我都無法認同。否則，自尊何在啊？因為愛情，我也無法認同。

5 月 26 日，星期五

索菲姨今天提到了 A，說他還是個孩子。

「的確如此。」媽媽說道。

這席話，我覺得說得挺公正的；我感覺平白無故地玷污了自己。不管怎樣，無論出於何種理由，不管是興趣，還是愛情，我都做了蠢事——我恨不得鑽進地縫！

他動身去羅馬之後，我看著鏡中的自己，想知道嘴唇是否變了顏色。A 有權說我愛他，解除婚姻讓我鬱鬱寡歡。破裂的婚姻，永遠是女孩子一生的污點。人們都會說我們曾經相愛過，但沒有人會說是我拒絕了他。我們愛得還不夠，為愛情做得還不夠偉大。此外，表像也說明，那些人說的有道理，這令我氣憤！要不是 V 說的那些話，「噢，孩子，你還太小了」，我本不該走得這麼遠的。我要他反復求婚，以安慰自己受傷的虛榮。你會發現，我只是讓他說話，允許他握我的手，親吻我的手，但我從未正面回答過他。他沒有注意到我說話的語氣，而且他當時被快樂沖昏了頭腦，心潮澎湃，沒有懷疑到什麼。這些想法令我感到欣慰，但欣慰得還不夠。

他們說，金髮女人是人們理想中的女人。可對我來說，金髮女人是物質女人，而且是最典型的物質女人。看她們金色的頭髮，血紅的嘴唇，深灰色的眼睛，玫瑰色的肌膚，提香熟諳此道，知道如何畫出來，而且會告訴我，她們令你熱血沸騰的情緒源自何處！此外，異教徒裡有維納斯，基督教裡有抹大拉的馬利亞 [1]，她們也都是金髮。而褐髮白膚的女人，反而成為了異類，就像金髮白膚的男人那樣不正常——褐髮白

[1] 抹大拉的馬利亞 (Magdalen)，原為妓女，後改惡向善，見《聖經·路加福音》。

膚，眼睛是天鵝絨色的，皮膚如象牙，在我們的印象中，也許象徵著純潔和神聖。博爾蓋塞宮[1]裡有一幅提香的傑作，叫做〈純潔的愛和不純潔的愛〉。「純潔的愛」，指的是一位漂亮的女人，正在浴缸裡抱著一個嬰兒。女人有著玫瑰色的雙頰，黑色的頭髮，正溫柔地端詳著嬰兒；「不純潔的愛」，指的是一位金紅頭髮的女人，正靠在什麼東西上來著——我記不太清楚了——雙手交叉放在頭上。畫中的其他人，女人都是金髮，而男人則是黑髮。

有些類型的人，雖初看有悖常規，有時卻更令人羨慕，而且他們絕不是異類。我從未見過任何人可以與 H 公爵相提並論，他高大、強壯，有著漂亮的金紅色頭髮，鬍鬚也金紅色的。眼睛是灰色的，雖然小，但目光銳利。嘴唇像極了阿波羅，渾身上下透露出莊重與威嚴，還帶有一絲高傲，那種固執己見的高傲。也許，我是在用愛人的眼光看他。得了！我認為不是！一個又黑又醜、弱不禁風的人，怎麼會有人愛呢？當然，要是他有雙漂亮的眼睛就好了。可如果這個人像其他年輕人一樣，行為笨拙，毫無出眾之處，那麼，在愛過公爵之後，即使與他相處三年，又怎麼會愛上他呢？請記住，三年的時間，在女孩的生命裡，就相當於三百年。因此，我不愛任何人，只愛公爵！而公爵並不會為此感到驕傲，也不會非常在乎。我經常給自己編故事，將自己知道的或聽說過的所有人都編入故事中——可即使算上皇帝，我也不會說「我愛你」。而且，我確信自己說的話千真萬確。有些人，我根本就不會對他說這種話。留下來！可現實中，我曾說過這樣的話啊！的確，但當時，我考慮的並不周詳，根本就不該這麼說。

[1] 博爾蓋塞宮（Borghese Palace），義大利羅馬的一座歷史建築，博爾蓋塞家族的主要住所。梯形平面，綽號「大鍵琴」，其窄端面臨台伯河，主立面臨博爾蓋塞廣場。博爾蓋塞宮原有許多拉斐爾、提香等人的作品，1891 年轉移到博爾蓋塞美術館和博爾蓋塞別墅。

5 月 28 日，星期日

在讀賀拉斯[1]和提布魯斯[2]的作品，後者的主題總是關於愛情，很適合我。我把法語和拉丁語的版本都放在一起進行比較。這場婚姻因自己的考慮不周而引發，但願它沒有傷害到我！是有這種可能性的，我的擔心是必要的。我本不該給 A 任何承諾，本該對他說：「謝謝你，先生，你為我所做的一切，我深感榮幸。但在徵詢家裡人的意見之前，我無法給予你任何答覆。讓你的家人跟我的家人說吧，我們拭目以待。至於我，」為了回答得再委婉一些，我還會說，「絕不會反對你的求婚的。」

說這些話時，我會露出和藹的微笑，遞出自己的手讓他親吻，這就什麼都解決了。我不該當時就親口做出承諾，也就不會有人在羅馬亂嚼舌頭了。那麼，一切都會平安無事的。我雖有足夠的理智，可理智卻總是姍姍來遲。

5 月 31 日，星期三

是不是有人曾說過「英雄所見略同」？一直在讀拉羅什富科[3]，發現他說過的話，我都寫過。原以為自己獨創了新思想，結果發現在很久之前就已經有人說過了。

[1] 賀拉斯（Horace，西元前 65- 西元前 8），羅馬帝國奧古斯都統治時期的著名詩人、批評家、翻譯家。代表作：《詩藝》等。
[2] 提布魯斯（Tibullus，西元前 55- 西元前 19），古羅馬詩人，代表作：《挽歌》等。
[3] 拉羅什富科（La Rochefoucauld，1613-1680），法國箴言作家。代表作：《箴言集》等。

眼睛給我帶來了不少麻煩，有好幾次在畫畫時，我不得不停下來，眼睛看不清東西了。我整天要麼讀書、寫作，要麼畫畫，已經用眼過度了。今天晚上，為了找些營生做，就重新流覽了一下我的古典作品目錄，我發現了一本有關孔子的書——從拉丁語翻譯成法語的，它非常有趣。讓大腦忙碌起來，沒有什麼比工作更好的了。工作治癒一切疾病，尤其是腦力勞動。我無法理解有些女人，她們寧願花時間織毛衣或刺繡——讓雙手忙碌起來，卻不願讓大腦忙碌起來；而恰恰在大腦空虛的時候，輕浮或危險的幻想就會趁虛而入。如果內心藏著什麼不可告人的祕密，那麼，你就會一心只惦記著這點兒事，最後往往會產生災難性的後果……

問一下那些了解我的人，他們對我的性格有何評價。他們會告訴你，我是他們見過的最快樂、最無憂無慮、也是最獨立的人，因為我表現得高傲、快樂，不為任何創傷所傷害，也因此體驗到了與眾不同的樂趣。我喜歡參與各種各樣的討論，無論是嚴肅的還是打趣的。而在日記裡，你看見的卻是真實的我。對於世人而言，這是一個截然不同的我。人們會想當然地以為，他們看見的我，一生無憂無慮，習慣讓環境和世人聽從自己的擺布。

6 月 3 日，星期六

為什麼整個世界都與我針鋒相對呢？我流淚了，請原諒我，哦，我的上帝！還有比我更悲哀的人。當我睡在衾鶯之中時，仍有人需要麵包填飽肚子；當我踏足地毯時，仍有人被街上的碎石弄破腳掌；當我頭頂

藍緞點綴的天花板時，仍有人以天為席。也許，因為我流了眼淚，所以您懲罰我，上帝。那麼，請您命令我吧，讓我不再哭泣。在我之前所遭受的痛苦之上，再添加新的痛苦——羞恥，近在咫尺的羞恥，他們會說：

「A伯爵向她求婚了，但有人反對，所以伯爵改變了主意，退婚了。」

看看，善良的衝動獲得了多麼好的補償啊！

<div align="center">

6 月 4 日，星期日

</div>

耶穌治癒瘋子的時候，弟子問他，自己為什麼做不了這些？耶穌回答道：「是因你們信心不足。我實在告訴你們，你們若有信心像一粒芥菜種，就是對這座山說從這邊挪到那邊，它也必挪去，並且你們沒有一件不能做的事了。」[1]

這些話令我如醍醐灌頂，也許，生來第一次，我信仰上帝。我站起身來，不再意識到自我的存在。我雙手緊握，眺望天空，咧嘴笑了，我欣喜若狂。再也，我再也不懷疑了，不是因為自己的信仰獲得了回報，而是因為我確信——我有了信仰。12歲之前，我受到嬌慣，無論什麼願望都會得到滿足，但沒人考慮過我的教育問題。12歲時，我要求有老師，就有了老師，我自己做學習計畫，我的所有進步都歸功於自己……

[1] 出自《聖經‧馬太福音》17：20

6 月 8 日，星期四

想一想，人只有一次生命，而且還如此短暫！一想到這些，我就會陷入癲狂，陷入絕望！我們只有一次生命！而我正在失去這寶貴的人生，隱沒於默默無聞之中，見不到任何人。我們只有一次生命！而我的人生正在毀滅。我們只有一次生命！而我生來就要可悲地浪費時間。歲月正在消逝，消逝，不再回頭，帶著我的生命，一點點地消逝。

我們只有一次生命！這個生命，本已如此短暫，還必須要再次被縮短，被毀滅，被偷走，被可悲的境況所偷走嗎？──是的。

6 月 10 日，星期六

「你知道嗎？」我對醫生說，「我吐血了，需要治療嗎？」

「噢，小姐，」沃利茨基回答道，「如果你繼續凌晨 3 點鐘才睡覺，凡是世上的病，你都跑不了。」

「你為什麼認為我睡覺晚？我的思想受到了干擾。如果讓我的大腦平靜下來，我就會安靜入睡。」

「只要你願意那麼做，就會的。在羅馬時，你就有機會。」

「誰會把它給我？」

「A，如果你不要求他改變信仰，如果你同意與他結婚。」

「噢，沃利茨基，我的朋友，真令人震驚！像 A 那樣的人！想想吧，你在說什麼呢！一個既無主見又無意願的人，你說的話多麼愚蠢啊！」

我開始柔聲笑了起來。

「他既不來看我們，也不寫信，」我繼續道，「他是個可憐的傢伙，我們過高估計了他。不，我親愛的朋友，他只是個孩子，對他有其他的想法，是我們錯了。」

說這番話時，我心情平靜，這一點在其餘的對話裡已表現出來——這種平靜，來自於我堅信自己所說的話公正而且真實。

　　回到自己的房間，思想彷彿突然之間豁然開朗了。我終於明白，允許他吻我——雖然只是一個吻，但終究是吻——我做錯了，還有與他在樓梯下約會，我也做錯了。如果我沒有來到客廳或者其他地方，沒有尋求與他促膝交談，他就會更尊重我，我現在就沒有理由生氣落淚了。

（能說出這番話，我真愛死自己了！這是多麼細膩的情感啊！——巴黎，1877 年）

一切都要結束了！我知道，這種狀態維繫不了多久。我渴望過平靜的生活，我要去俄國，那會讓事情好起來，我要帶爸爸回到羅馬。

6 月 12 日，星期一；6 月 13 日，星期二

曾經渴望過六種人生的我，現在甚至連四分之一的人生還沒過到，卻已為枷鎖所束縛。上帝會可憐我的，可我已身心俱疲，彷彿要死掉了。要麼獲得上帝給予的力量，去辨別，去領悟，這樣才不會虛度未來；

要麼就去死掉。即使上帝不能公正地滿足我的要求，他也不會殘忍地讓一個不快樂的生命苟且延喘，因為他已經給予了她領悟力，還有體味人生的雄心。

上帝將我塑造成現在的樣子並非心血來潮，他不可能只是為了折磨我、為了賦予我理解萬事萬物的能力，卻又拒絕給予我一切。假設上帝是公正仁慈的，可做這種假設根本與上帝的本性不符。我要麼實現自己的願望，要麼去死掉，讓一切如上帝所願吧。我愛上帝，我相信上帝，我祈福於上帝，請求他原諒我可能犯下的所有過錯。他賦予我力量，讓我領悟什麼是偉大，就是為了讓我變得偉大起來。所以，我要表現出自己的偉大，不負上帝賜予的天賦。我要是有負期望，上帝就會任我死去。

6 月 14 日，星期三

這個義大利小子，不僅讓他占了便宜——這令我感覺惱火，還要面對由此產生的各種緋聞。

從未預料到這次愛情冒險會產生這種後果，既無法預料其發生，也從未想像過它會發生在自己身上。假如自己所言是真，我美麗如畫，那麼，為什麼沒有人愛我？——有人傾慕，有人示愛，卻無人愛我——我是如此需要愛情啊！是那些讀過的小說，沖昏了我的頭啊！不，看小說，就是因為我被沖昏了頭。那些讀過的小說，我還是一遍一遍地再讀，滿懷悲切搜尋愛的場景。我如饑似渴，因為認為有人會愛我——因為認為無人愛我！

我需要愛情，此話不假，但我絕不會為此改變自己的真情。

事實不是這樣的，這並不是我所渴望的。我渴望走進社會，閃爍光芒；我渴望功成名就，富貴榮華；我渴望繪畫，渴望獲得宮殿和珠寶，渴望成為上流社會——政治圈、文學圈、慈善圈、社交圈——的寵兒，渴望獲得所有的這一切。願上帝令我如願以償！

我的上帝，不要因為這些不著邊際的胡思亂想而譴責我。有些人天生就坐擁其間，理所當然地擁有這一切，並為此感激上帝，這難道不是事實嗎？

渴望變得偉大，就罪惡不赦嗎？不，我渴望用自己的行動報答上帝的恩典，並因此獲取快樂。渴望快樂，難道有什麼過錯嗎？

那些在簡樸舒適的家中找到快樂的人，他們的野心難道比我小嗎？他們無法理解自身之外的世界。身居陋室，滿足於簡樸生活的人，難道會變得睿智起來、欲望得以節制了嗎？不，絕不會！因為只有過這種生活，他才快樂；因為默默無聞地生活，就是他最大的快樂。如果不渴望刺激，那是因為刺激不會令他快樂。沒有勇氣的人，絕不是聖人，而是懦夫，因為怯懦與無能的本性，他只會暗暗渴望自己所沒有的東西，而不會去依靠耶穌的美德付諸行動得到它。我的上帝，如果我的推理毫無道理，請啟迪我，原諒我，憐憫我！

6 月 22 日，星期四

過去聽到有人稱讚義大利人時，總是半信半疑。我不理解，為什麼這個國家有如此之多的熱情，人們談論它的情形，彷彿這個國家有那麼

多的與眾不同。可是,它就是與眾不同,人們在這裡,的確呼吸到了不一樣的空氣。在這裡,生命別有意義,它自由,美妙,偉大,又義無反顧。然而,它又有些慵懶,熱情如火中夾雜著溫柔,就像它的太陽、天空,還有它熱情洋溢的平原。因此,我才會如詩人一般插上翅膀,在它的上空翱翔——有時我就是一個徹頭徹尾的詩人,內心深處散發出詩人的氣質,隨時想高聲大喊:

義大利,就是我們的天堂,

這裡有歡樂的太陽!①

6 月 24 日,星期六

正等著有人叫我吃早飯,這時醫生來了,上氣不接下氣地告訴我,他接到了彼得羅的一封信。我臉色緋紅,眼睛卻未從書本離開,問道:

「那麼,他說了什麼?」

「他們拒絕再給他錢了,你比我更清楚這意味著什麼。」

我小心翼翼地不讓自己表現出急迫的樣子;如果表現出來,就說明我對這封信有極大的興趣,那可夠羞人的了。

通常我是第一個到飯桌吃早飯的,今天卻一反常態地遲到了。飯也吃得急急忙忙的,而且一言不發。

「醫生說的是真的嗎?」最後,我問道。

「是的,」索菲姨回答道,「A 給他寫了信。」

「信在哪裡,醫生?」

① 原文為義大利語。

「在我房間裡。」

「給我看看。」

信的落款是 6 月 10 日，但 A 指明寄到「尼斯」；就是說，這封信穿越了整個義大利才郵到了這裡。

「這段時間裡，我無所事事，」他寫道，「只是請求家人讓我去尼斯，但他們斷然拒絕再聽到這樣的請求。」所以，他不可能來尼斯了，他已一無所有，剩下的只有未來的希望，而這希望又總是搖擺不定。

這封信是用義大利語寫的，大家等著我翻譯，我卻一言未發，只是強打精神整理自己的思緒，以防他們將我的離開歸因於憂慮不安。我離開了房間，穿過花園，雖然臉色平靜，可內心已亂成一團。

這封信不是回復給某位摩納哥熟人的電報，那種電報本可一笑而過。這封信是給我的，它就是一個宣言，而且是給我寫的宣言！寫給我這個曾經幻想飛上天的人。儘管如此，我能做什麼呢？

去死？上帝不會願意的。成為一名歌手？我既無健康的身體又沒有耐心。

那麼，還有什麼了？還有什麼了？

我六神無主地倒在沙發上，目光茫然，試圖揣摩這封信的含義，想想還能有什麼思路可尋。

無法描述自己的痛苦，抱怨有時也徒勞無益。我的心已被揉碎，還能抱怨什麼呀？

無法描述自己深深的厭惡和失落。愛情！從此之後，這個詞對我再無任何意義！那麼，這是真的嗎？這個人從未愛過我，他將婚姻看成了換取自由的手段。至於他的抗議，我不會考慮，我沒對任何人提過這些，我沒有足夠的信心，可以認真地跟人談論這件事。我不是說，他一直在撒謊。男人在發出抗議時，總會對自己的抗議信以為真，可抗議了之後呢？

　　儘管不斷自我反思，可我仍然怒火難消，決心報復。要等待時機，但一定要報復。我走進房間，寫了幾行字，突然一陣心酸，不禁落下淚來。噢，畢竟我還是個孩子。這些悲傷對我來說過於沉重，難以負荷。我想叫醒索菲姨，但她會認為我因愛情的失落而哭泣，這讓我無法忍受。說愛情與我的落淚根本沒有關係，這是實話，可我還是對這種情感感覺羞愧。

　　也許就是寫一晚上也無法將自己的真情實感傾瀉出來，即使能將它們傾瀉出來，也無法說出什麼有新意的東西，該說的都已經說過了。

7 月 2 日，星期日

　　哦，熱死了！哦，多無聊啊！可要說無聊，我就錯了（對於一個像我這樣內心豐富的人，不會感覺無聊的）。我沒有感覺無聊，我看書，唱歌，畫畫，做夢，可我心神不寧，內心傷悲。我這年輕而可憐的生命，注定要在吃喝之中、在家務瑣事的爭吵中度過嗎？女人的生命從 16 歲到 40 歲，想到自己哪怕會失去一個月的生命，都會內心顫抖。如果生命短暫，為何還要學習、求知，像傳記裡所描寫的偉人那樣，想比世上所有的女人都更博學，並為自己的博學多才而自豪呢？

　　對許多事情，我都有與眾不同的看法。但是，將自己的精力集中在了繪畫、文學和物理學方面，這樣我才能騰出時間讀書——讀所有自己感興趣的書。一旦讀起來，就發現一切都變得有趣起來，也由此產生了發自內心的對書的狂熱。

　　既然人生就是如此，為何還要學習和回憶呢？為何被賦予了天賦、

美麗和歌唱的才能呢？也許，我會在默默無聞中枯萎，在憂鬱悲傷中死去。假如我無知愚蠢，也許我會快樂，可沒有一個鮮活的靈魂可以與我傾心交談！家庭，對於16歲的人來說，並不是人生的全部——不管怎樣，我就是這樣的人。外祖父本是理智之人，可他因為上了年紀，眼睛又失明，還是會因飯菜和僕人特里芬（Triphon）的事情而不停地抱怨，攪得大家心煩意亂。

　　媽媽非常聰明，可幾乎未讀過書，不了解世界，處事也不知道變通，一天只想著僕人、我的身體和狗，思維能力與日俱下。索菲姨，則更自如一些，對那些不了解她的人，甚至有些威嚴。

　　我說過她們的年齡嗎？若不是身體不好，媽媽仍是個優雅的女人。索菲姨比媽媽小幾歲，可看起來卻老些，她不漂亮，但身材高挑，體型苗條。

7月3日，星期一

　　明天離開尼斯。離開尼斯，讓我感到不可名狀的悲傷。我選了一些唱片隨身帶上，還挑了一些書——百科全書，柏拉圖、但丁、亞里斯多德、莎士比亞的，每人挑了一本；又選了布林沃 [1]、柯林斯 [2] 和狄更斯的小說。

　　我走進房間，後面跟著狗。我把白盒子取出放在桌上。啊，我的遺

[1] 布林沃（Edward Bulwer-Lytton，1803-1873），英國小說家、詩人、劇作家和政治家。代表作：《龐貝末日》、《晨與夜》、《金錢》等。

[2] 柯林斯（William Wilkie Collins，1824-1889），英國的著名小說家，劇作家，短篇故事作者。代表作：《白衣女人》、《月亮寶石》等。他的作品在維多利亞時代取得很大成功，很受讀者歡迎，後來被認為是推理小說的先驅者之一。

憾都存放在這裡！一半的我也在這裡。希望回憶羅馬、尼斯或者更遙遠的過去時，我都會每天流覽一遍這裡的內容。

今晚的月光明亮，用它淡淡的銀色光芒點亮了城市裡的美景，這美景好像在我離開的前夜專門為我而點亮。我的城市？是的，我的城市。我微不足道，也許任何人都不屑與我探討這個城市的歸屬。此外，太陽難道不是屬於每個人嗎？我走進客廳，月光透過寬大的窗戶灑進房間，照亮了白牆，也照亮了椅罩。在這樣一個夏夜，人會莫名地感覺到憂鬱。

不能隨身帶上這本日記，是我真正的憂鬱所在。

這本可憐的日記，伴隨著我，見證了我為了光明而進行的所有抗爭，以及我所有情感的爆發。若是能最終功成名就，這些爆發，就是那個被束縛的天才情感的爆發；若是注定要在默默無聞中一直憔悴下去，也可以把它看成凡塵俗子的胡言亂語。結婚生子？任何洗衣女工都可以做到。

那麼，我渴望什麼呢？啊，你非常清楚，我渴望的——我所渴望的，是榮耀！

然而，榮耀並不是這本日記能給予我的，日記只在我去世之後才會發表，因為我過於赤裸裸地將自己展示出來，不希望在自己的有生之年有人讀到。即使有人讀到了，也不會讓一個輝煌的人生更加完美！

輝煌的人生！虛幻的夢想！緣起於隔離的生活，對過去的沉溺，還有太過豐富的想像力。

任何一種語言，我都不是非常精通。我最拿手的當然是母語，但只在處理家務事時才使用。我 10 歲離開俄國，現在能流利地說英語和義大利語，可我卻用法語思考、寫作，還會犯一些拼寫錯誤。經常，雖然心緒鬱悶，卻難以將這種鬱悶的情感表達出來，即使搜腸刮肚也難以找到恰當的詞語，像名人作家那樣流暢優雅地表達自己的所思所想。比如：

「旅行，無論你說過多少反對旅行的話，它還是人生中最悲傷的快樂之一。在異鄉做客卻有了家的感覺，這是因為你早已將異鄉當成了自己的家鄉。」這是作家科琳恩說過的話。多少次我想表達同樣的情感，雖然筆拿在手中，可也是徒勞，最終失去耐心，寫出來的只是這樣的話語：「我憎恨陌生的城市！看到陌生的面孔，就是我的殉葬！」大家都有同樣的想法，唯一的區別在於表現手法。同理，人都是由同樣的物質構成的，可在特徵、身材、膚色和性格上，卻又有著天壤之別！

這些天來，總是時不時地有這樣的想法，卻無法流暢而優雅地表達出來。

那麼，這本日記寫完了。到達巴黎時，我會開始在新的日記本上記日記了，寫俄國也夠用了。

我會帶上彼得羅給我的最後一封信。

剛剛又讀了一遍這封信，他不快樂！那麼，他為什麼不能再更有些陽剛之氣呢？

我耳根子軟，任何人都可以說服我，但只有他——還有那些羅馬人，他們是世界上的另類，根本無法說服我。

可憐的彼得羅！一想到榮耀，我就無法放任自己一門心思再去想他。只要一想到他，就感覺良心受到譴責。

親愛的上帝，請放寬心吧。彼得羅再無多少意義，他只是為了消卻我心頭的悲傷時而插播的一段舒緩神經的音樂。我責備自己，不要將心思放在他身上，因為他不再能為我做任何事情，甚至不能引導我走到神聖的榮耀階梯前。

7 月 4 日，星期二，巴黎，巴黎大酒店

愛情，似眼裡的淚水，瀑布般滴落在胸前。

——普布里烏斯·西魯斯 [1]

7 月 5 日，星期三

昨天下午 2 點鐘離開尼斯，一起離開的還有索菲姨和女僕艾米莉。媽媽哭了。我乖巧，又愛她，一想到我們要分離，她整整哭了三個小時。2 點半時，我們到了巴黎。必須承認，雖然巴黎不是最漂亮的城市，它卻是最有魅力也是最有活力的城市。

7 月 13 日，星期四

今晚，我們去看 M 伯爵夫人，她和我談到了婚姻。

「哦，不要，」我說道，「我不想結婚，我想要成為歌唱家。你瞧，親愛的伯爵夫人，我們必須這樣。我要裝成小女孩，你和索菲姨帶我去

[1] 普布里烏斯·西魯斯 (Publius Syrus，西元前 85- 西元前 43)，古羅馬拉丁文格言作家之一，出生於敘利亞，後作為奴隸被掠往羅馬城。他憑藉自己的智慧和才能贏得了主人的青睞，而被釋放。不久即開始文學創作，並聞名遐邇。他的作品現僅存殘篇。此處引文原文為拉丁語。

見那個巴黎最有名的聲樂教師。我就是您的義大利學生，一心想成為歌唱家。」

「噢！噢！」伯爵夫人抗議道。

「這是讓我知道自己嗓音到底如何的唯一辦法，」我繼續平靜地說，「去年，我還專門做了一套衣服，就是為了在這個場合穿的！」我撇起了嘴。

「好吧，這個主意還行吧！」她終於鬆口了。

7月14日，星期五

一大早，我就格外小心照顧自己，不再多咳嗽一聲，也不隨便活動。雖然天氣熱得要命，也口渴的要命，可我還是一口水都不喝……

終於動身了，我們和 M 伯爵夫人一道來到了安坦堤道 37 號，那是巴黎最富有盛名的歌唱教師瓦泰爾先生在巴黎的住所。

M 夫人跟老師提過我，說我是來自義大利的小女孩，有人專門推薦給她的，家裡人想知道這孩子成為大歌唱家的希望有多少。

3 點鐘到的那裡……有人帶我們進了一間小客廳，在教師授課的房間隔壁。4 點鐘敲響時，我感到自己的四肢顫抖起來，渾身沒了力氣。

瓦泰爾做了個手勢，意思是說「進來吧」，我卻沒有領會。

「小姐，進來吧，進來。」他說道。

我走進客廳，兩位保護者也跟了上來。我請求她們返回房間，她們的出現只會令我感到緊張。的確，我感覺非常害怕。

瓦泰爾上了年紀，可伴奏師卻非常年輕。

「你識譜嗎？」老師問道。

「識譜。」我回答。

「你會唱什麼樂章？」

「不會唱樂章，但我會唱音節和練習曲。」

「那麼，來段練習曲吧，首茲先生（Monsieur Chose）。你的聲音是什麼——女高音？」

「不，先生，女低音。」

「展示一下吧。」瓦泰爾說，他沒有從椅子上起身，只是示意我開始。我唱了起來，起初有些膽怯，接著是絕望，最後是滿意。

「好，」老師說道，「你的聲音是女中音，不是女低音，這種嗓音音域會發展的。你上過課嗎？」

「從未，先生，也可以說，只上過十次課。」

「好吧，你必須加油了。你會唱浪漫曲嗎？」

「會唱《迷娘》[1]的詠嘆調！」索菲姨在隔壁的房間大聲說道。

「非常好，那就唱《迷娘》的詠嘆調吧。」

我唱歌時，瓦泰爾的表情，起初只是關注，漸漸表現出了一點驚訝，繼而變成了驚奇，他的頭竟迎合樂曲一邊打著拍子，一邊欣然地微笑著，最後也跟著唱了起來。

「好，非常好！現在，讓她唱一個——」我沒記住他用的那個詞。

伴奏師讓我唱了那段（名字叫什麼，意義不大）。在他的伴奏下，我唱遍了所有的音調。

「現在清楚了，」老人說道，「沒錯，是女中音。這種嗓音上臺更好，要好很多。」

我還在站著。

[1]《迷娘》（*Mignon*），取材自歌德的《威廉·麥斯特爾的學生時代》。

「坐下，小姐。」伴奏師說道，從頭到腳審視著我。

我坐在沙發邊上。

「總之，」瓦泰爾一臉嚴肅地說，「你必須加油了，但你會成功的。」

「培養她的嗓音需要多長時間？」M伯爵夫人問道。

「夫人，你清楚，這取決於學生自己，有些學生——那些聰明的學生——不需要多長時間。」

「這孩子聰明得不得了。」

「啊，這樣更好了，那就容易了。」

「那麼，到底需要多長呢？」

「培養她的嗓音，讓它完美起來，至少需要三年，是的，至少三年的付出，三年！」他重複了好幾遍。

我一言未發，一心想著報復那個不老實的鋼琴師，他的目光似乎在說：「這個小丫頭身材不錯，還挺漂亮，能帶來不少樂子。」

又說了幾句話，我們起身告辭，瓦泰爾還是坐在那裡，友好地向我伸出了手。我緊咬嘴唇。

「聽著，」在門口時，我說道，「回去告訴他們真相。」

索菲姨取出了名片，我們笑著返了回來。我告訴了一臉嚴肅的大師自己耍的這個小計謀。

鋼琴師的臉上是怎樣的表情啊！

我永遠不會忘記。復仇成功。

7 月 23 日，星期日

羅馬──巴黎──舞臺，唱歌，畫畫！

不，不！俄國要放在首位！它是一切的基礎。既然要在舞臺上裝扮成聖人，就請讓我一直裝下去，不要讓那些令人迷惑的幻想將我引入歧途。

若上帝想要助我一臂之力，請將俄國放在首位。

出於愛，我給媽媽寫了信，告訴她我還一如既往，隨叫隨到。噢，只要上帝稍微幫下忙，我就會萬事如意。

願聖母瑪利亞為我祈禱！

7 月 27 日，星期四

今天早晨，到了柏林。

這個城市給我留下了特別美好的印象，房子漂亮極了。

7 月 28 日，星期五

柏林讓我想起了義大利，想起了佛羅倫斯。之所以想起佛羅倫斯，因為索菲姨和我在一起，當時她也在佛羅倫斯，我們的生活與現在別無

二致。無論來到哪裡，首先要去的就是圖書館。無論是無知還是偏愛，柏林圖書館裡的收藏真的出乎預料。如以往一樣，雕塑還是我的最愛。在我看來，自己似乎比別人多了一個感官——可以讀懂雕塑的感官。

矗立在這兒的我，像浮士德一樣，面對的是古色古香的德式書桌。我坐在它旁邊，周圍堆滿了書籍、草稿和一卷卷的草紙。

魔鬼在哪裡？瑪格麗特[1] 在哪裡？天啊！魔鬼一直和我在一起，我瘋狂的虛榮——那就是魔鬼。噢，這樣的雄心不該產生這樣的結果！噢，虛榮的野心，獻給了一個未知的物件！

在任何事情上，我都憎恨中立。我所要的人生，要麼是連續不斷的刺激，要麼是徹底的波瀾不驚。為什麼現在產生這種想法，我不知道；但我的確是不愛 A 的。不僅不愛他了，甚至連想都不會想他了，一切都似乎是一場夢。

德國人性情淳樸，崇尚物質主義，雖然不羨慕他們，但必須承認，他們擁有許多良好的品質。他們懂禮貌，知道感恩。在他們身上，我喜歡的是他們對歷史和統治者表現出的尊重。這說明，他們遠沒有為所謂的共和國主義的傳染病所感染。任何形式的政府都無法與共和國相提並論；但共和國就像件白色貂皮大衣，哪怕沾上最輕微的污點都會令其一文不值。而你，又能在哪裡找到沒有污點的白色貂皮大衣呢？

不，這裡的生活根本就無法實現；這是一個可怕的國家。漂亮的房屋，寬敞的街道，卻沒有任何可以稱之為精神或想像力的東西。在這方面，義大利最不起眼的小鎮都可以與柏林相媲美。

[1] 瑪格麗特（Margaret），歐洲中世紀傳說中的人物浮士德的情人。

7 月 30 日，星期日

再沒有比柏林更陰晦的地方了。這座城市打著簡樸的烙印——簡樸得沒有了美感和優雅，數不勝數的紀念碑阻礙了大橋、街道和花園，似乎既不協調又無意義。柏林令人想到了時鐘上的場景：每隔固定的一段時間，士兵們就會從營房裡走出來，船員們也開始列隊站排，還有披著斗篷的女士，手中抱著孩子從路旁經過。

既然時間到了，我該穿越俄國邊界了。我孤獨一人，沒有了索菲姨和媽媽，我失去了勇氣，開始害怕起來。要打的官司，未知的結果——然後，然後——我不知道為什麼，但擔心自己無力改變任何事情。

兩個多小時後，離開了柏林。明天，我將在俄國了。好吧，那麼，不，我不會害怕的，我要堅強。只是，萬一俄國之行毫無意義呢！但光想是沒有用的，絕不要在做事前就絕望。

噢，要是有人理解我的感受就好了！

這個國度道路平坦，叢林密布，樹木雖然鬱鬱蔥蔥，但看起來帶有一絲悲傷，比不上南方鮮豔而茂盛的植被。有人引導我們來到了一個叫俄國賓館的小旅館，被安排了兩個小房間。屋頂被粉刷成白色，腳下只有地板，傢俱也同樣簡單實用。

8 月 3 日，星期四；8 月 4 日，星期五

昨天 3 點鐘，去趕火車，有幸見到了叔叔，他早已到了那裡等

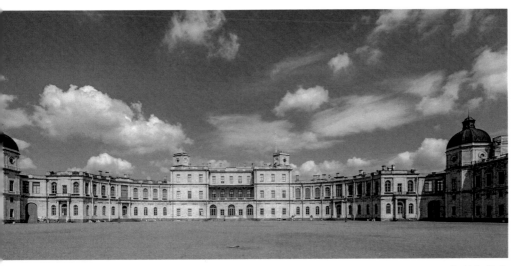

◉ 加特契納宮

我……午夜時，我進入車廂；叔叔哭了。我目光直視，一動不動，以防淚水溢出來。列車員發出信號，有生以來第一次，我居然獨自一人！我開始大聲抽噎起來。別以為我的抽噎沒有用處！出於本能，我曾研究過哭泣的藝術。最後，我對自己說：「別再哭了！我的孩子。」我坐直了身子。是時候了，我在俄國了。從車廂走下來，叔叔用他的擁抱歡迎了我，伴隨叔叔的還有兩位憲兵和兩位海關官員。我受到了公主一般的接待，他們甚至沒有檢查我的行李。火車站很大，官員們教養良好，彬彬有禮。我還以為自己到了某個理想之國，一切都井井有條……我的同胞們沒在我身上喚醒特殊的情感，也沒有喚醒特殊的亢奮；這些情感只在回訪曾經去過的國家時才會體會得到。我所感到的，只是對他們的同情，以及罕有的輕鬆自如。9 點半了，天還亮著。我們早已過了加特契納宮①，這是保羅一世沙皇的行宮，他一生都為他那高傲的母親所迫害。

① 加特契納宮（Gatchina），位於俄羅斯聖彼德堡郊外城市加特契納的一座宮殿建築 1766 年至 1781 年期間。加特契納宮是一座典型了俄羅斯 18 至 19 世紀古典主義建築，也是俄羅斯皇室最喜歡的宮殿之一。

不久，到了沙皇別墅，距離聖彼德堡不到 25 分鐘的路程。

8 月 6 日，星期日

天在下雨，我早已著涼了。在給媽媽的信中，我寫道：「聖彼德堡是個骯髒的地方！街道真為這個首都丟臉，粗糲的鋪路石無情地讓你顛簸勞頓，冬宮彷彿營房一般，大劇院也不例外。大教堂裝飾奢華，卻設計粗糙，造型古怪。」

看到彼得羅的畫像時，我想喚醒某種情感，但他還不夠帥氣，無法令人忘記他是一個可鄙之人，一個令人藐視的傢伙。我不再跟他生氣了，我如此鄙視他，不是因為個人感情，而是因為他的生活方式，他軟弱的性格。先等一下，我給你解釋一下軟弱這個詞吧。軟弱，可以引導我們變得善良、溫柔，寬容傷害，這叫軟弱；也可以引導我們犯錯，變得邪惡，這叫懦弱。

以為離開家人，可以讓我感慨不已。我不快樂，是因為我所討厭和令人乏味的人出現了（比如說我可憐的叔叔，儘管他長相英俊），而不是因為見不到自己所愛之人。

8 月 7 日，星期一

剛從郵局回來，去那裡取父親發給我的照片和電報。他曾給柏林拍

電報說，我的到來對他是「真正的快樂」。

8 月 10 日，星期四

這是一個值得紀念的晚上，終於不再將公爵 A 看成自己珍藏的理想物件了。從在貝加馬斯卡的家裡看見了弗拉基米爾王子[1]的畫像開始，我就再也無法將目光從他身上轉開。再也想像不到有誰比他更英俊、更完美的了。吉羅也和我一樣為他痴迷，最後我們都吻了畫像……在我該傾慕帝國王子的時候，我卻傾慕上了公爵！愚蠢啊！但有些事情，卻是人無法左右的。最初，我還認為 H 與我相配呢，把他當成了我的夢中情人。好吧，過去的就過去吧。現在，誰是我的偶像呢？沒有人，我要為名譽而活，希望可以找到──一個真正的男人。

看看我，我自由了！再無偶像去崇拜，可以隨意尋找自己的愛慕之人。所以，我必須要儘快找到，因為沒有愛情的生命就像空空的酒瓶。當然，瓶中的酒也必須是香醇的美酒。

豐盛，不僅僅是美食的唯一美德，也是其最精緻的品質。酒足飯飽之後，就會心情愉快，就會帶著更多的快樂對待好運，帶著更多的冷靜看待捐運，對待自己的鄰居也會友好。貪婪，是女士身上的魔鬼，但愛好美食，在某種程度上，就如同心智聰明或打扮得體一樣，也變成了美德。食物簡單或精緻，身體的健康與否，不是考慮的內容；需要考慮的，是青春、鮮紅的氣色和圓潤的臉蛋。拿我的身材來說吧。瑪麗婭·薩波

① 弗拉基米爾王子（Grand Duke Vladimir Alexandrovich，1847-1909），俄羅斯皇室成員。亞歷山大二世的兒子。是後來俄羅斯皇室的家族領袖及俄羅斯沙皇的假定繼承人基里爾·弗拉基米洛維奇的父親。

基尼科夫（Marie Sapogenikoff）說的對，她認為像我這樣的身材，應該有更漂亮的臉蛋。可後來，她卻發現我長得根本就不醜。13 歲時，我就長得像大女孩了，大家都以為我有 16 歲了。現在，我雖然身材苗條，但發育很好，而且有些過於豐滿了。我將自己與所有看過的雕像比較，發現沒有人跟我一樣有飽滿的輪廓，或者說那麼大的臀部。這是缺陷嗎？略微豐滿的曲線才能與肩膀相配啊。

在格魯斯克 [①] 火車站，迎接我們的是兩輛馬車，六個鄉下僕人，還有我那一無是處的弟弟。保羅身材高大，相當壯實，如羅馬雕像一樣漂亮。

車程一個半小時後，我們到達了恰帕托卡 [②]。旅途中，可以隱隱察覺到，父親這方對巴巴尼亞家族的敵意和怨恨。我把頭高高抬起，這樣，看起來就會比弟弟高一點。而弟弟呢，看見我真的很高興。我不會站在任何一方，我需要與父親友好相處。

房子不大，只有一層，帶一個大花園，但維護得不太好。農家婦女發育得尤其好，長相漂亮，服裝獨特，把身處顯露得一覽無餘，膝蓋以下都露在衣服外面。

瑪麗婭姑姑在臺階上迎接我。洗浴後，我們去吃飯。我和保羅交火了好幾次，他試圖挑釁我，也許不是本意，只是為了順從父親給予他的衝動。最終，我的高傲令他束手就擒。於是，這個試圖滅我士氣的傢伙，最終卻讓我滅掉了。我讀得懂他的內心，他對我的成功半信半疑，對我們在世界上的地位心有不滿。在這裡，他們給予我的唯一一個名字就是：「女王」。父親試圖將我從王位推翻，而我要讓他俯首稱臣。我了解他的本性，我與他有許多共同之處。

① 即 Grousskoe。
② 即 Chapatowka。

8 月 15 日，星期四

我依靠在弟弟保羅的臂彎，緩緩地走著，思想漫無目的地暢遊著。這時，我的目光掃到了樹木，樹枝交錯縱橫，構成了綠色的華蓋，幾乎碰到了頭頂。我突然想到，假如我和 A 在一起散步，假如我依靠的是他的胳膊，他會說些什麼呢？他會微微低下頭，用他獨有的那輕柔而具有穿透力的聲音說：「我是多麼幸福啊！我是多麼愛你啊！」

他對我說話時的口氣，尤其是只有對我才說的那些話，用什麼語言都無法表達出其中的柔情密意。他輕緩溫柔的舉止，灼熱的目光，迷人的語調，婉轉纏綿，卻又震顫心扉。那些輕聲細語，如怨如訴，謙卑、熱情而又溫柔——而且只是為我而訴！

可是，這畢竟只是表面上的溫柔，毫無意義而言。若是他看我的目光充滿柔情，那也是他的本性使然。有些人看起來熱情，有些人令人驚訝，而有些人令人煩躁，可實際上，他們與這些性格根本就格格不入。

噢，對這所有的一切，我應該瞭若指掌啊！我應返回羅馬結婚，否則，就是一場羞辱。但我還不想結婚，我想要自由，最重要的，我還要學習。我終於找到了正確的道路。

坦率地說，因憎恨 A 而結婚，是一件蠢事。

然而，問題的關鍵不在這裡，只是我希望像其他女人那樣生活。

今晚，我對自己滿懷怨氣，卻不知原因何在。

……剛剛來到郊外，父親就突然問我：

「那麼，我們今晚是不是還像昨天那樣，來幾次交鋒啊？」

「隨你的便。」我答道。

他粗魯地將我攬到懷裡，用外氅將我裹住，將我的頭靠在他的肩膀上。

　　我閉上了眼睛，這就是我表現溫柔的方式。我們一直這樣待著，有好一會兒。

　　然後，我開始談論國外的生活——在羅馬，還有交友的樂趣；我刻意讓他知道我們在那裡生活得還不錯。我談到了管家福勒斯[1]、威斯康提男爵和教皇，還特意誇張了波爾塔瓦[2]的社交現狀。

　　「一輩子都在玩牌輸錢，」我不滿地大聲說，「在教區中心的酒館裡，天天酗酒，自毀人生，過著動物般的日子，終日碌碌無為，醉生夢死。」

　　「好了！你是想暗示我交友不慎吧。」他大笑著說。

　　「我？是的，的確！我談的是那裡人通常的生活，沒有專門指誰。」

　　我在這個話題上談了很長時間。最後，他問我，在尼斯買一間可以舉辦社交活動的大房子需要多少錢？

　　「你知道，」他說道，「如果我冬天在那裡安頓下來，住處需要調整一下。」

　　「誰的住處？」

　　「那些天空中的鳥兒。」他大笑著答道，好像有些惱火。

　　「我的住處？」我說，「是的，的確如此，但尼斯不是令人感覺心情愉快的城市。今年冬天你為什麼不來羅馬？」

　　「我？嗯！好吧，說定了！」

　　不管怎樣，第一粒種子已經播下，而且播在了肥沃的土地上。我所擔心的是其他人的干涉，必須讓這個人適應我的社交圈，讓自己成為他樂意相處的人，這樣 T 姑姑就會發現，在她哥哥和自己不懷好意的挑撥離間之間已豎起了一道藩籬。

① 即 Mgr. De Fallous。

② 波爾塔瓦（Poltava），烏克蘭首都基輔東部的一座名城，波爾塔瓦州的首府，是著名的俄羅斯和瑞典軍隊之間的「波爾塔瓦戰役」主戰場。瑪麗婭·巴什基爾采娃的出生地；而俄羅斯著名的劇作家果戈里、奧費主義運動發起人之一藝術家索菲亞·德勞內、以色列前總統伊札克·本-茲維皆出生於此，如今波爾塔瓦成了烏克蘭的旅遊名勝。

8 月 23 日，星期三

　　給媽媽寫了信，幾乎像寫日記一樣詳細告訴了她這裡的情況；這勝過世界上的任何靈丹妙藥。我假裝自己受到了迷惑，可是沒有，目前還沒有。我將一切一五一十地告訴了媽媽，但直到事情結束，我才會知道自己是否成功。總之，走著瞧吧。上帝是善良的。

　　帕夏是我的表弟——姑姑的兒子，這個人有點令人捉摸不透。今天早晨，談到父親時，我說孩子經常評判父親的行為，可在自己結婚生子後，還會做跟父親一樣的事情，而這些事情他們之前曾經是反對的。

　　「千真萬確，」他說道，「但我的孩子沒法批評我，我永遠不會結婚。」

　　沉默片刻之後，我說道：「所有人都會說這種話。」

　　「的確，但我不一樣。」

　　「為什麼？」

　　「因為我已經 22 歲了，可連戀愛都沒談過，我從未對任何女人看過第二眼。」

　　「這很自然，在 22 歲之前不該談戀愛。」

　　「什麼？有些孩子十四五歲就談了！」

　　「這是情竇初開，與愛情根本無關。」

　　「也許吧，但我跟其他人不一樣。我有激情，但是有點高傲——我的意思是，我要尊重自己，然後——」

　　「你談到的這些品質都不錯啊。」

　　「好品質？」

　　「是的，當然了。」

後來，他又談了一些事情，具體我記不清了。他說如果他媽媽死了的話，他會發瘋的。

「是的，會有那麼一陣兒，然後──」

「不，沒有然後，我會發瘋的，我知道。」

「會有那麼一陣兒，但最終情感會讓新的經歷所取代。」

「那麼，你否認情感的永恆了？」

「堅決否認。」

「真奇怪，瑪麗婭，」他對我說，「從一種依戀投入到另一種依戀之中，這種情感的轉變該有多快啊！前天，我叫你瑪麗婭‧康斯坦丁諾芙娜，昨天叫你瑪麗婭小姐，可今天──」

「就叫瑪麗婭了，跟我說的一樣。」

「在我看來，我們似乎一直生活在一起，你的一舉一動都那麼清純可愛。」

「難道不是嗎？」

……父親在柱廊等我們。

「我沒騙你吧？」我問父親，「我穿騎馬服看起來不錯吧？問一下帕夏我是怎麼騎馬的，很漂亮吧？」

「是的，非常不錯，嗯，非常漂亮，真的。」

父親端詳著我，一副心滿意足的神態。

我隨身帶了三十套衣服，否則後悔都來不及了。只有虛榮才能戰勝父親。

這時 M 到了，帶著行李和僕人。他向我致敬，我用慣常的客套話讚揚了他，然後去換裝，說自己馬上回來。

我裝束一新地回來了。這次我換上了東方款式的長紗裙，拖裙有兩碼長，前開的綢鍛緊身上衣，路易十四款的，還繫上了白色大蝴蝶結。襯裙是連身的，拖裙是方形的。

M 談起了衣裝，他稱讚了我的著裝。

大家都說他木訥，可他卻無所不知──音樂、藝術、科學；一直是我在講話，他沒有怎麼吱聲，只是答道：「您說的太對了，的確如此。」

我沒有談論自己的學習，怕嚇著他，但在書桌旁，我還是不得不拾起了學習的話題。我引用了拉丁文，談到了古典文學，還和醫生談論了現代人對古典文學的模仿問題。

大家都驚嘆我的博學多才，沒有什麼話題我談不上來的──每個話題都駕輕就熟。

爸爸竭力掩飾著自己的驕傲。有人送來了一小匙香草，這又勾起了烹飪的話題，我隨即展示了自己的烹飪知識，這讓 M 目瞪口呆，羨慕不已。

接著，我又將自己的詭辯藝術付諸實踐，談到了廚藝的好處，認為好廚藝增添了人的美德。

晚宴過後，大家上了樓。樓上的房間很大，尤其是舞廳，昨天晚上剛剛擺放了鋼琴。

我彈起了鋼琴。可憐的卡皮塔恩庫[1]拼命地打著手勢，不讓保羅再說話了。

「我的上帝啊！」這個好心的老人叫道，「聽到這琴聲，我都忘記自己最近六年一直在這個荒郊野嶺種菜了，我又活過來了！」

我彈完了《小溪》[2]之後，大家都上來吻我的手。

爸爸坐在沙發上，半闔著眼睛。公主做著刺繡，沒有講話，不管什麼時候，她都屬於那種含蓄端莊的女人。

大家走後，我對父親說：「離開俄國後，我們就過這種生活，你和我一起來嗎？」

「我會考慮的，好吧，也許吧。」

① 即 Kapitanenko。

②《小溪》（Le Ruisseau），法國著名作曲家和管風琴演奏家加布里埃爾‧福萊的作品。

1876 年

8 月 25 日，星期五

父親提議遠足，去看一看他的另一處莊園，叫做巴甫洛夫斯克莊園[①]。他對我很好，可今天我特別緊張，很少說話。哪怕稍稍一開口，都忍不住要流淚。

我想到了媽媽，她參加不了這麼奢華隆重的活動。這樣的場合，她的心理無以承受。我告訴父親，我想見識一下這裡的社交活動。

「沒問題，」他回答道，「只要你願意，馬上就辦到。我帶你去見省長夫人好不好？」

「好啊！」

「沒問題，馬上辦。」

得到了父親的承諾，我心態平和起來，能夠安靜地觀看農活了，甚至對那些根本沒有興趣的細節也要了解一番。其實我所想的，就是在將來能用上這些知識，讓人們對我刮目相看，在種植大麥和道出小麥的好處時能混個行家的名頭。要是時不時地能引用一下莎士比亞的名言，或者談論一下柏拉圖哲學，那就更完美了。

你看，對於學習知識，我來者不拒。

帕夏為我買了個畫架，接近晚飯時，我收到了兩大塊畫布，是 M 從波爾塔瓦送過來的。

「你覺得 M 怎麼樣？」爸爸問道。

我回答了他。

「好的，」帕夏說道，「一開始，我根本不喜歡他，可現在我非常喜歡他，真的。」

① 即 Pavlovska。

「我呢？你一開始就喜歡我嗎？」我問他。

「你？為什麼這麼問？」

「來嘛，告訴我。」

「好吧，是的，我喜歡你。我預料你會不一樣，還以為你不會說俄語，被慣壞了。現在，你知道了吧！」

「非常不錯！」

帕夏有了興致，甚至讓我把自己的照片給他，這樣他就可以一輩子戴在項鍊裡了。

「我愛你，珍惜你，任何人都比不上的。」他大聲地傾訴道。

女王睜大了雙眼，我笑了起來，將自己的手遞給表哥親吻。

起初他拒絕了，誤解了我的意思，可最後還是順從了。

奇怪而不屈的本性！今天下午，我談到了自己對人類的藐視。

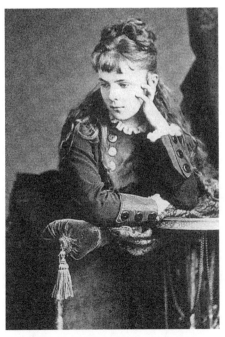

⊙ 玛丽娅·巴什基尔采娃（1876 年摄）

「啊，說得可太對了！」他叫道，「這麼說，我就是一個懦夫、一條可憐蟲啦！」

他面色通紅，渾身顫抖，不顧一切地離開了房間。

8 月 26 日，星期六

這個國家真要把人折磨死了！

今天下午，我用驚人的速度畫了兩幅肖像，一幅是父親，另一幅是保羅。整個過程才用了 30 分鐘。

父親真心為我的繪畫才能感到驕傲，看了畫後非常滿意。至於我，高興得有些忘乎所以，因為畫畫就是向著自己的人生目標邁進。哪怕一小時，要是不畫畫或者不打情罵俏，我就會像壓上千斤重擔一樣頭疼欲裂。讀書？不，還是畫畫吧！

今早，父親來到我房間。在有事沒事地聊了幾句之後，保羅離開了房間，父親突然沉默起來。我感覺他有話要說，真希望他說點什麼，所以我也沒開口，有意保持沉默。看見他尷尬猶豫的樣子，我也刻意不自己引出話題，心裡卻感覺好笑。

「嗯，好吧，那麼，你想說什麼？」他問道。

「我，爸爸，沒什麼。」

「嗯！你說了嗯！你希望我和你去羅馬，嗯！怎麼樣，那麼？」

「很簡單。」

「但是──」

他猶豫著，心不在焉地擺弄著我的梳子和刷子。

「我要是真和你去了——嗯！你媽媽——她也許不會過來吧。那麼，你知道要是她不過來——嗯！然後呢？」

「媽媽？她會來的。」

「啊！」

「無論我讓媽媽做什麼事，她都會做的。她根本不在乎自己，心裡只有我。」

顯然，父親鬆了口氣，他問了許多問題，關於我的，還有媽媽的生活狀況——事實上，關於好多好多事情。

紅衣主教去世了。

可惡的人！（我說的是他的姪子）

8 月 29 日，星期二

我夢見彼得羅死了。我走近他的靈床，在他脖子上掛上了黃玉念珠，念珠上垂著一個金色的十字架。剛剛做好這一切，卻發現那個死人不是彼得羅。

我認為，夢見死亡是結婚的預兆。

一個年輕人愛上了一位女孩，這位女孩也愛著這個年輕人。過了一段時間，他卻和另外一個女孩結婚了。當問到他另娶的理由時，他回答道：「她吻了我，這說明她要麼吻過其他人，要麼將要吻其他人。」

「他說得很對。」亞歷山大叔叔說。每個男人都是這樣思維的。

最高等級的思維模式就是不公正，我無法控制自己的怒火，將自己關在了小屋之中。

他們指的，理所當然地就是我。想想這種假設背後的原因吧。

噢，上帝啊，賜予我力量，讓我忘記這些吧！噢，我的上帝，我是不是犯下了什麼罪過，讓您竟以這種方式懲罰我？

有些事情，教育、書籍、建議都無法教會我，只有經歷了，才能讓我懂得。

9月8日，星期五

可鄙的恐懼，我終會戰勝你的。昨天，難道沒長記性，忘了自己害怕槍了嗎？保羅真實在，為槍上了子彈，可能還上了一大梭子子彈；我對此卻全然不知，對用槍更是一無所知。槍會走火的，會殺人的，多愚蠢；還有，我也許會毀容的，一輩子都恢復不了。

這些本就夠嗆了！而真正夠嗆的，是第一次試射。

昨天，我在距離靶子五十步的地方射擊了。所以今天，射擊時就不知道什麼是害怕了。願上帝原諒我，我想我每次都打中了靶心。

今天，我們朗讀了普希金的作品，討論了愛的熱情。

「我真想好好愛一次，這樣就知道愛情是什麼了，」我說，「或者我早已戀愛了？那樣的話，愛情就變成了一件令人嫌棄的東西，人們撿起來只是為了再次扔掉它。」

「你永遠不會戀愛的。」父親說道。

「要是那樣的話，我會感謝上帝的。」我答道。

我希望，不，我不希望，戀愛。

然而，在夢中我還是戀愛了。是的，和一個想像中的英雄。

A呢？希望愛他嗎？不，普通人的愛情，不都是這樣嗎？不是的。假如他不是主教的姪子，假如他周圍不是簇擁著牧師、僧侶、墮落和教

皇，我本可以愛他的。

　　還需要解釋什麼嗎？你知道的要比我多得多。你知道當時的情景：伴隨著戲劇中的樂曲，我與 A 相擁在噴泉之中，兩情相悅的那種感覺，多麼令人陶醉啊！你知道音樂的力量多麼強大啊！可那是遊戲，不是愛情。

　　我何時才能談一場真正的戀愛呢？我還要繼續到處傾瀉我異常豐富的情感，還要保持熱情，還要流淚——為那些不值一文的人！

9 月 9 日，星期六

　　日子滑過，我正在失去寶貴的時間，失去人生的最好年華。

　　多麼無聊啊！沒有機智過人的雋語！沒有叫人眼前一亮的篇章！我是一個憂鬱的文人，喜歡聽人們討論古典文學和科學。假如你有能力，就給我找到它們！玩牌，還是玩牌，再無其他的活動！我寧願將自己關在屋裡讀書。可是，我來這裡的目的就是讓大家喜歡上我，讀書不是一個好辦法……

9 月 14 日，星期四

　　我還待在可惡的波爾塔瓦城！我更熟悉的是哈爾科夫。去維也納之前，我曾在那裡待過一年，記得所有的街道和商店。今天下午，在火車站我認出了曾經照顧過外祖母的醫生，於是走上前和他打招呼。

　　我渴望回去——回到那裡！「你知道種滿橘子樹的土地嗎？」，不是尼斯，而是義大利。

1876 年

9 月 17 日，星期日，加夫蘭茲 [1]

在等待大功告成之際，我去打了趟獵，身著男人獵裝，肩上挎著狩獵袋。

大約 2 點鐘時，我們乘坐狩獵車出發了，父親、保羅、親王和我。

我感覺找不到合適的語言來描述狩獵過程，我連追捕的獵物叫什麼都不知道——總之，什麼都不知道。灌木叢、蘆葦、草叢、樹木，都密密麻麻，很難從中辨別出路來。樹枝從四面八方掃打過來，空氣清新，沒有太陽，只有一場好雨落下，這就是獵手們的快樂——在不感到寒冷的情況下。

我們走啊，走啊，走。

我繞著一個湖走，子彈上膛，期望看見野鴨出現，隨時準備射擊。

但還是一無所有！我早就捫心自問，腳下這只蹦跳的蜥蜴我該不該朝它開槍，還是該朝後面的蜜雪兒開槍，我可以感覺到他傾慕的目光一直落在穿著男士獵裝的我身上。我故意以一種瀟灑的姿勢，朝一隻烏鴉射擊（當場擊斃了它）。烏鴉棲息在橡樹最高的枝頭上，沒有一絲懷疑，不，它的注意力都被父親和邁克爾吸引了，他們倆匍匐在樹林中的一塊空地上。

我拔下烏鴉的尾羽，給自己做了個羽冠。

其他人一次都沒有射過，他們所做的事情就是徒步走。

保羅殺死了一隻畫眉，這是全部的戰利品了。

[1] 加夫蘭茲 (Gavronzi)，地名，位於烏克蘭波夫塔瓦附近。

9月22日，星期五

噢，羅馬！像島嶼一般從水道蜿蜒穿行的平原上拔地而起的蘋丘丘陵[1]、波波洛門[2]、方尖碑以及位於科爾索大道[3]兩側入口處的加斯托羅大教堂[4]；還有科爾索大道、威尼斯共和國宮以及那些深暗狹窄的街道，那些為世紀的灰塵熏黑的宮殿，距離彌涅耳瓦[5]神廟不遠處的一座小廟，以及古羅馬競技場[6]，它們此時都浮現在我眼前。我閉上眼睛，想像自己在穿過城市的街道，在參觀遺址，我看見——

有人常說「日久情疏」，我不屬於這種人。日久不見的事物，在我看來卻雙倍的寶貴，要深入研究它最微小的細節，欣賞它，珍愛它。

我走過許多地方，參觀過許多城市，但只有兩座城市讓我熱血沸騰。

第一個是巴登巴登市，小時候在那兒度過兩個夏天，仍然還記得那些美妙的花園。第二個就是羅馬——

我愛羅馬，只愛羅馬。

還有聖彼得大教堂！聖彼得大教堂，一束陽光穿過屋頂落入地板上，留下了影子和光束，如它的石柱和祭壇一樣規則有序——陽光，只有在陰影的襯托下，才能在這大理石的殿宇中創造出光的殿堂。

[1] 蘋丘丘陵（Pincio），義大利羅馬市區的一座山丘，位於奎里爾諾山（Quirinal Hill）北緣，可以俯瞰戰神廣場。

[2] 波波洛門（Porta del Popolo），位於義大利羅馬的一座奧勒良城牆的城門。現在的波波洛門由思道四世修建於 1475 年，位於古羅馬時期城門的原址上。在古羅馬時期，波波洛門是弗拉米尼亞大道上重要的交通節點，也是羅馬的北大門。

[3] 科爾索大道（Corso），在古代稱為 via Lata，是縱貫義大利羅馬古城中心區的一條主要街道。

[4] 即 Cardinal Gastolo。

[5] 彌涅耳瓦（Minerva），羅馬神話裡司智慧、學問、戰爭等的女神。

[6] 古羅馬競技場（Coliseum），古羅馬時期最大的圓形角鬥場，建於西元 72-82 年間，現僅存遺跡位於現今義大利羅馬市的中心。

⊙ 方尖碑
⊙ 古羅馬競技場

我合上眼睛,任思緒馳騁飛到羅馬。明天,河馬就要從波爾塔瓦運過來,我必須讓自己漂亮起來,我一定會漂亮起來的。

這個國家給予了我不少營養,我的膚色從未像現在這樣吹彈可破。

羅馬!我不會去羅馬的!為什麼?因為我不會去。如果你知道我為什麼得出這個結論,就會可憐我的。是的,我早已淚流滿面。

第一股冷空氣一到,我就穿上了裘皮大衣。大衣一直密封保存著,還存有羅馬的氣息,這種氣息──這件大衣!

你是否注意到,單憑一股香味,一段音樂,一種顏色,就可以讓人的思緒飛到任何地方?在巴黎度過冬天,絕不!

9 月 28 日,星期四

我無聊得要哭喊起來,真希望離開這個地方。在這裡,我不快樂。我正在浪費時間,浪費生命!我正在懶惰中腐蝕掉,我怒火難抑──是的,就是這個意思。

9 月 29 日,星期五

昨天,我陷入了絕望,感覺要終生被囚禁於此。這個想法讓我憤怒,還留下了苦澀的淚水。

10 月 17 日，星期二

「帕夏，」我問道，「那些傷害過我的人——殘酷地傷害過我的人，你怎麼對待他們？」

「我會殺了他們。」他的回答簡單明瞭。

「你說的不錯，但你在笑，帕夏。」

「你呢？」

「人們一直稱我為魔鬼、颶風、妖怪、暴風雨，從昨天起，這些都應驗了。」

稍許平靜之後，我開始闡述有關愛情的論調中最為矛盾的地方。

表哥這個人，思想高尚，但有些理想化，但丁對貝緹麗彩的神聖愛情也許就是從表哥這裡借鑑的。

「我一定會遇到愛情的，」他說道，「但永遠不會結婚。」

「年輕人，為什麼這麼說？你知道說這樣的話要挨揍的嗎？」

「因為，」他繼續道，「我所渴望的愛情，要永恆持久——至少在我的印象中——它聖潔而堅強。雖然婚姻可以產生愛情，卻也經常扼殺愛情。」

「哦，不！」我抗議道，心生憤怒。

「他說的對。」媽媽說，而那位害羞的演講家此刻已面色緋紅，一臉困惑，為自己的話感到尷尬。

談話期間，我看著鏡中的自己，修剪著額前長得過長的發梢。

「給，」我對這個「年輕人」說道，遞給他一縷金紅色的頭髮，「給你留作紀念。」

他不但接受了，聲音還顫抖起來，接頭髮的時候看起來有些局促不

安。我要是把頭髮要回來，他一定會用祈求的目光看著我，就像一個孩子，拿到了他視為寶貝的玩具後害怕失去一樣。

我讓表哥讀《科林娜》[1]，讀完後他離開了。

科林娜和梅爾維爾伯爵走過聖安吉橋時，梅爾維爾伯爵說道：「從邱比特神殿回來路過這座橋時，我第一次認真地想到了你。」不知道這句話中有怎樣的意味，給予我如此強大的震撼。昨天讀到這句話時，我激動得要窒息了。

每次翻開書讀到這句話，我都產生同樣的情感。

難道有人曾對我說過同樣的話嗎？

簡單的話語，往往蘊含著某種魔力，也許因為它們簡單明瞭，也許因為它們的力量來自人的想像？

10 月 23 日，星期一

昨天，我們坐上了一輛六匹馬拉的四輪馬車，出發去波爾塔瓦。

一路歡聲笑語。離開父親的家，令我感觸頗多，情不自禁留下了淚水。帕夏發誓說他愛得不能自拔了。

「我發誓，這是真的，」他大聲說道，「但我不會說愛的是誰。」

「如果不是我的話，」我說，「你就等著我的詛咒吧。」

我抱怨腳太冷了，他就脫下自己的皮上衣給我捂腳。

「帕夏，向我發誓，告訴我真相。」

[1]《科林娜》（*Corinne*），法國女小說家、隨筆作家傑曼・德・斯戴爾（Germaine de Staël，1766-1817）的小說，她以德・斯戴爾夫人而聞名。

「我發誓。」

「你愛上誰了？」

「為什麼要問？」

「我關心啊，我們是親戚，而且我好奇，我也高興。」

「你看，你高興了！」

「沒錯，但你不要瞎想，你是個好小夥。」

「你看，你笑話我，你會嘲笑我的。」

「握住我的手，我向你保證，我不會嘲笑你。」說這番話時，我臉上帶著壞笑。

「你愛上誰了？」

「你。」

「真的？」

「以我的名譽擔保，我不擅長講話。需要我跪下來，像小說裡那樣，胡言亂語一番，證明給你看嗎？」

「噢，親愛的小夥子，你難道是要步那個傢伙的後塵嗎？」

「只要你願意，瑪麗婭，我講的是真心話。」

「可那是愚蠢的。」

「不，我絕不懷疑，這才是讓我高興的地方！我要毫無奢求地去愛，而這也正是我需要的。我需要經受痛苦，經受折磨。當愛的熱情消失時，我還有可以夢想的東西，還有可以遺憾的東西。承受痛苦，這才是我的快樂所在。」

「年輕人！」

「年輕人？年輕人？」

「可我們是兄妹。」

「不，是表兄妹。」

「沒什麼區別。」

「哦，有區別！」

接下來，我就一門心思逗弄我的追求者——我永遠不需要的追求者。

10 月 24 日，星期二

我從未有過童年，但孩童時居住過的房子，即使沒有價值，對我也擁有某種吸引力。我熟悉這裡的每件東西，每個人。那個僕人，年事已高，看見我長這麼高了，很是吃驚。焦慮，壞了我的心情。否則，應該還可以享受到很多甜蜜的回憶……

我的古羅馬皇后禮服（Agrippine gown）大功告成。我一邊唱著歌，一邊來回走動，借此征服唱歌時的恐懼。

為什麼寫作？我要複述什麼呢？

我一定讓人感到無聊死了——耐心！

西斯都五世 ① 就是一頭豬，而他卻成了教皇。

10 月 29 日，星期日

① 西斯都五世（Sixtus V，1520-1590），義大利教皇，1585-1590 年在位。在位期間恢復了教宗國的治安，著力恢復羅馬教廷的財政，並慷慨投資公共事業，使羅馬的面貌接近現在的樣子。他雖然受到了諸多批評，但其業績確是歷代教宗中數一數二的。

根本不可能再見到切爾尼亞科夫[1]了。我用了很長時間從一個房間轉到另一個房間，藉此找到些許快樂。有些人喜歡將情緒與圖畫、傢俱聯想到一起，卻在離開塵世時不得不跟它們揮手告別。有些人在圖畫、傢俱裡找到了友誼，透過它們與我們建立了連繫，就好像吸納了我們生活中的養分，成為了我們人生的一部分。

嘲笑吧，隨你的便！最美妙的情感，往往最容易成為笑柄。冷嘲熱諷從哪裡現身，美妙的情感就會從哪裡悄然隱身。

11 月 1 日，星期三

保羅出去時，我突然發現，陪伴自己的又是那個既可愛又優秀的帕夏了。

「你還愛我嗎？」我問道。

「啊，瑪麗婭，你怎麼能問這樣的話？」

「當然能了，為什麼這麼拘謹？為什麼不能開誠布公呢？我不會嘲笑你的，要是我嘲笑了你，那只是因為我緊張——別無其他。那麼，你不再愛我了？」

「哦，因為——因為——我現在不記得了。」

「你解釋得太牽強了。」

「如果你不再愛我了，你可以說呀。坦率點，我不在乎。來吧，是我的鼻子？還是我的眼睛？」

「可以看出來你從未戀愛過。」

① 即 Tcherniakoff。

「你為什麼這麼說？」

「只要人們開始審視人的五官，問鼻子比眼睛完美還是眼睛比嘴巴完美的時候，就表明這個人沒有陷入愛河。」

「千真萬確，誰告訴你的？」

「沒有人。」

「尤利西斯？」

「不，」他回答，「沒有人能告訴你一個人喜歡什麼——坦率地跟你說吧——是你的神態、舉止，總之，是你的氣質。」

「和藹可親，不是嗎？」

「是的，除非你在演戲，但不可能一直都這樣。」

「另一條真理。我的臉呢？」

「它很美——古典美女的臉型。」

「是的，我知道。還有呢？」

「還有？有些女人從你身邊經過時，你說她漂亮，但你不會再看她第二眼。但有些漂亮的臉兒，會給人留下永久的印象，令你心神悸動。」

「說的太對了。還有呢？」

「你問的什麼問題呀！」

「我想利用這個機會了解一下別人對我的印象。我找不到另外一個人可以這樣問問題，而不必累及名譽了。你是怎麼知道這些的？是頓悟還是一點點領悟的？」

「一點點。」

「嗯，嗯。」

「那樣最好，印象這東西持續的時間比人們想像的要長。你以為突然產生的情感，也會同樣突然消失。其實，感情是一點點兒產生的。」

「它需要永遠承受。」

「是的，永遠。」

我們談了很長時間，我開始對他產生了由衷的敬意。他對我的感情，如對宗教一樣熾熱，永遠不會因一個字或一個眼神而玷污它的純潔。

「你喜歡談論愛情嗎？」我突然問道。

「不喜歡，隨隨便便地談論愛情就是一種褻瀆。」

「可是它會叫你心情愉快。」

「心情愉快！」他叫道。

「啊，帕夏，生活是一樁慘事，我曾經愛過嗎？」

「從未，」他回答道。

「你為什麼這麼想？」

「因為你的性格。你只會愛你能駕馭的東西——今天男人，明天裙子，後天貓。」

「人們這麼想我讓我很高興。你，親愛的兄弟，曾經愛過嗎？」

「我告訴過你，你非常清楚，我告訴過你的。」

「不，不，我說的不是這個意思，」我快速答道，「是之前？」

「從未。」

「奇怪了。有時我認為你騙我，把你當成了比你本人更好的那個人。」

我們又談論一會兒無關緊要的話題，之後我回到了房間。這個男人——不，不要把他想得太好，失望可不是什麼愉快的事情。剛才他告訴我要參軍。

「坦白地告訴你，我要為榮譽而戰。」他還說。

這些話，從他的肺腑發出，膽怯與勇氣交織，如真理一樣真實，給予了我超乎尋常的快樂。也許是自以為是，但我想像得出，目前為止，抱有這種情感，還不為他所知。我無意間說出的有關抱負的幾句話，會

在他身上產生作用。有一次，在我梳頭時，這個「年輕人」[①] 突然站起身來，在地板上來回踱步。「我必須做點什麼，我必須做點什麼。」他大聲說道。

<div align="center">11 月 7 日，星期二</div>

我弄壞了鏡子。

這是不吉利的預兆，令我驚懼得冷徹骨髓。我向窗外望去，看到的一切同樣令我渾身冰涼。很久沒有看到這樣的情景了。

帕夏帶著年輕人天生就有的熱情，要向新到的客人露一手，於是訂購了一輛小雪橇，得意洋洋地要帶我去兜風。現在，小雪橇已準備就緒。說它是輛雪橇，有些言過其實了，就是把幾片破木頭釘在了一起，鋪上乾草，再蓋上毯子。拉雪橇的馬挨我們很近，把雪花刨到了我們的臉上、袖子裡、鞋子裡和眼睛裡。

「你讓我和你一起去羅馬吧？」這個年輕人突然請求道。

「上帝啊，你不是一時的任性吧。要是你能來，當然是賞光了——你肯定不會來！你什麼都不會為我做的，那麼，你會為誰做呢？」

「噢，你非常清楚我為什麼去不了？」

「我不清楚。」

「因為——我愛你。」

「但你要是來的話，就是在幫我的忙啊！」

「幫你忙？」

① 「年輕人」，原文是 Homme vert ——英譯者注。

「是的！」

「不，我去不了。我會遠遠地想你的，你知道就好了。」他繼續道，聲音溫柔而動情。

「你知道我所遭受的痛苦。必須擁有我這樣的品行，才能表現得貌似無動於衷，心情平和。當我看見你不再——」

「你會忘記我的。」

「不可能。」

「那又能怎樣？」

我的聲音失去了往日的戲謔，我動心了。

「我不知道，」他回答，「只知道你這樣令我太痛苦了。」

「可憐的傢伙！」我很快恢復了理智。要是表現出憐憫，就是對自己的傷害。

聽到別人坦白自己的痛苦，而痛苦的緣由竟是因為自己，為什麼會如此痛快呢！愛你的那個人越痛苦，你就會越快樂！

「和我們一起來吧，」我說，「父親不希望帶保羅去，你和我們一起來。」

「我——」

「你不會來的——我知道的，夠了！我不會再要求你什麼了。」

我故意表現出沒事找事的樣子，好像一個人正準備在別人坦白蠢事時發笑一樣。

「那麼，我有幸成為你的初戀了，」我說，「可喜可賀啊！——你這個騙子。」

「因為我不為所動，因為我沒流淚？我鐵石心腸，僅此而已。」

「我想給你看——一樣東西。」

「什麼？」

「這個。」我給他看了童貞女馬利亞的小肖像，用白色的絲帶掛在我

脖子上。

「把它給我。」

「你不配。」

「啊，瑪麗婭！」他哀嘆道，「我向你保證我配得上它。我對你的情感，就像狗依戀它的主人一樣，忠實得沒有了底線。」

「靠近點，年輕人，我給你我的賜福。」

「你的賜福？」

「是的，但願賜福能使你變高了。我希望知道那些戀愛的人有什麼樣的感受，那樣的話，假如有一天我上了心愛上了誰，就能辨別出來了。」

「把那個雕像給我。」年輕人說道，眼睛始終未離開過它。

他跪在了我靠著的椅子上，試圖把肖像拿到手裡，我阻止了他。

「不，不，掛在脖子上。」我說。

「噢！」他叫道，「謝謝！謝謝你！謝謝你！」

他親吻了我的手，只是手，而且是第一次。

11 月 8 日，星期三

今晚，坐在鋼琴旁彈起了《讀維納斯的來信》，這是一段動人的曲目，來自《美麗的海倫》。

《美麗的海倫》是一部令人心碎的歌劇。寫這部劇時，奧芬巴赫 ① 的事業剛剛起步，還沒有接觸毫無意義的輕歌劇，因此他的天才還未受到糟蹋。

① 奧芬巴赫 (Jacques Offenbach，1819-1880)，出生於德國的法國作曲家、古典輕歌劇創始人之一。代表作為歌劇《霍夫曼的故事》等。

彈了很長時間——記不清是什麼了——但我記得，有種東西，緩緩的，帶著熱情，柔軟的，迷人動聽，只有孟德爾松的《無詞歌》才能將其表達出來。

後來，我們喝了四杯茶，談起了音樂。

「音樂對我影響巨大，」這個「年輕人」說道，「聽音樂時，我感受到了完全陌生的東西——它觸動了我，讓我說出了從未敢說的話。」

「帕夏，音樂是叛逆的女人，不要相信她，她會迫使你做許多清醒時不會做的事情。她抓住了你，纏著你，讓你失去理智，多麼可怕啊！」

後來，我們談到了羅馬。帕夏躲在角落裡，邊聽邊嘆息。走進燈光時，他臉上的表情明明白白地告訴了我他的感受，世間任何語言都無法描述，這個可憐的傢伙遭受了怎樣的痛苦。

（看見這殘忍的虛榮，我渴望了解自己所造成的傷害程度！我是一個粗俗的多情人，哦，不，我就是個女人，僅此而已。）

「今天晚上好傷感啊。」我柔聲說道。

「是的，」他回答道，「你的琴聲，讓我不知所以，但我好像感冒了。」

「去睡覺吧，朋友，」我說，「我回房間了，先幫我搬些書。」

11 月 9 日，星期四

留在這裡，至少有機會熟悉我們國家輝煌的文學成就。可是，這個國家的詩人和作家談的是什麼呢？南方。

先讓我說一下果戈里吧，他是我們的幽默大師。他對羅馬的描寫讓我潸然淚下，不住嘆息。不讀他的書，就無法領悟其思想。

終有一天，有人會翻譯他的書，那些有幸看見羅馬的人，就會明白我的感受了。

噢，我何時離開這個國家？寒冷，貧瘠，灰濛濛的，即使在夏天，即使在陽光明媚的日子裡，也是如此。樹木病了，天空的藍色比遠處的天際還要暗淡。

11 月 10 日，星期五

一直在讀書，我討厭自己的日記——令人心煩意亂，心情壓抑。

羅馬，我不會再多說它一個字。筆在我手中停留了足有五分鐘，卻不知道要寫些什麼，我思緒萬千。馬上到了，我就要見到 A 了。一想到再次見到 A，我就充滿恐懼。雖然我相信自己不再愛 A 了，甚至可以確信這一點，可那些記憶、懊悔，對未來的迷茫，對受到輕視的擔憂！A！他的名字為什麼總是出現在我的腦海裡，我對他憎惡至極！

你以為我希望死掉嗎？你們都是傻瓜！我熱愛真實的生活，那些煩惱、折磨、淚水，上帝都給了我——我要享受它們，我是快樂的。

事實上，對自己總是抑鬱的心情，我已習慣了。遠離喧囂的世界，獨自一人待在房間裡，想到自己的煩惱時，我就會對自己說：也許我根本就不值得這麼可憐。

那麼，為什麼哭泣呢？

11 月 11 日，星期六

早晨8點，父親陪伴我離開了加夫蘭茲。我並非沒有傷感——遺憾離開這個地方？不，是養成的習慣又中斷了。

僕人都聚集在院子裡，我給她們每人一些錢，還給了管家一個金手鐲。

11 月 15 日，星期三

上周日，父親陪著我啟程回國。在俄國停留的最後兩天，多次見到了蜜雪兒親王，還有其他一些人。

除了家人之外，沒有其他人到車站送行，但有好幾個陌生人在那裡，好奇地看著我們的「行李」。

亞歷山大、保羅和帕夏和我們一道進入車廂。鈴聲已第三次響起，火車就要開了，他們都簇擁在我周圍。

「保羅！保羅！」這個年輕人大聲叫道，「讓我再說聲再見吧。」

「讓他到這兒來，」我說道。

他吻了我的手，我吻了他的臉頰，靠近眼睛的地方。這是俄國人的習慣，但我從未求證過。

只等鈴聲響起，不會耽擱太久的。

「好嗎？」我說道。

「還有足夠的時間。」年輕人說。

火車開始緩緩開動，帕夏開始提高語速，我卻不知道他說的是什麼。

「再見，再見，」我大聲喊道，「跳下去吧。」

「好吧，再會，再見。」

他跳到了月臺上，跳下之前又一次吻了我的手——就像忠誠而馴服的狗兒給主人的親吻。

「好了，好了。」父親在包廂裡叫道；當時我們正待在車廂的通道上。

我返身走向父親的包廂。帕夏的悲傷，畢竟因我引起，還是讓我感覺難過。我躺倒下來，閉上眼睛，只為了隨時能想到和夢到他。

可憐的帕夏！可愛而高貴的孩子！若是我有什麼遺憾留在了身後的俄國，那就是他那顆金子般的心，他那高貴的品格和正直的思想。

我真的心煩意亂了嗎？是的。擁有這樣的朋友，除了自豪之外，還伴有一種難以名狀的傷感。

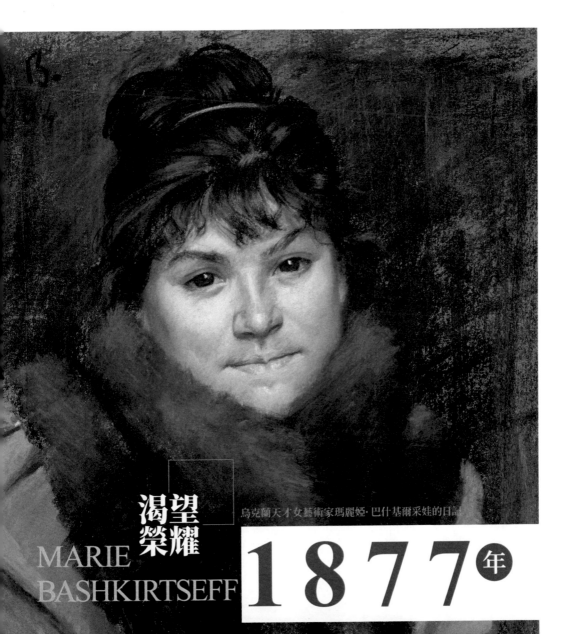

渴望
榮耀

烏克蘭天才女藝術家瑪麗婭·巴什基爾采娃的日記

MARIE
BASHKIRTSEFF

1877_年

1 月 17 日，星期三，尼斯

所謂的熱情，人們經常談論的熱情，何時才能知道它到底是什麼呢？

我本該愛過 A 的，但現在卻鄙視他。H 公爵，還是孩子時我曾奢望愛他——由財富、頭銜以及這個男人的與眾不同所產生的愛。

1 月 23 日，星期二

昨晚，突然萌生了一種失望，讓我情不自禁地哽咽起來，無法控制自己，將餐廳的鐘扔進了大海。黛娜追趕著我，懷疑我中了邪。我只是將鐘扔進了海裡，別無其他的舉動。鐘是青銅色的——上面的人物是保羅，沒有維吉尼①——保羅戴著很漂亮的帽子，手裡拿著魚竿。黛娜和我一起回到房間，鐘的事情好像令她十分開心，我也笑了起來。

可憐的鐘！

① 維吉尼 (Virginia)，是法國作家聖比埃爾的短篇小說《保羅與維吉尼》主角，聖皮爾（法語：Jacques-Henri Bernardin de Saint-Pierre，1737-1814），法國作家，植物學家。他在 1788 年發表了短篇小說《保羅與維吉尼》（*Paul et Virginie*）。該書儘管在今天已經鮮為人知，但在 19 世紀曾是著名的兒童讀物。

2 月 1 日，星期四

媽媽和我出去呼吸新鮮空氣。回到家後，我坐下來讀李維[1]的書。古羅馬的英雄，經典的托加袍[2]，邱比特神殿，圓頂的聖彼得大教堂，假面舞會，蘋丘丘陵──噢，羅馬！

2 月 8 日，星期四，羅馬

在文蒂米利亞（Vintimille）時，我睡著了。直到羅馬，才醒了過來，徹底醒了。去那不勒斯的火車 10 點才到，我不得不在那裡待到晚上。

一整天都待在羅馬！

9 點 40 分離開了羅馬。我睡著了，現在到了那不勒斯。我睡得並不沉，無法阻止自己聽到一個脾氣不好的旅客向列車長抱怨車廂裡出現了普拉特；豪爽的列車長偏袒了我們的狗。

這就是那不勒斯，你對它的感覺跟我一樣嗎？聽到一個偉大而美麗的城市時，我就忐忑不安，心跳加速，感覺自己好像就要將城市緊緊抱

[1] 李維（Titus Livius，西元前 64 年或西元前 59-17），古羅馬著名的歷史學家，出生於義大利北部的帕塔維（Patavium），即現在的帕多瓦（Padua，臨近威尼斯）。他寫過多部哲學和詩歌著作，但最出名的是他的巨著《羅馬史》。

[2] 托加袍（拉丁語：Toga，簡稱托加，或稱羅馬長袍）是最能體現古羅馬男子服飾特點的服裝。它是一段呈半圓形長約 6 公尺，最寬處約有 1.8 公尺的羊毛制兼具披肩、飾帶、圍裙作用的服裝。穿著時一般在內穿一件麻製的丘尼卡（拉丁語：Tunica），然後將托加搭在左肩並圍繞全身。托加也是羅馬人的身份象徵，只有男子才能穿著。

住一樣。

花了一個多小時到了羅浮宮酒店。路上有一處擁堵——那叫喊聲，那亂糟糟的情景！

這裡的婦女頭大無比，看起來就像野生動物園裡跟老虎、蛇和其他動物一起展覽的女人。

在羅馬，我只喜歡古老的事物；而在那不勒斯，令人中意的只有沒見過的新事物。

2 月 26 日，星期一，那不勒斯

今天繼續探險。我們參觀了聖馬利諾①，一所古老的修道院。

從未見過更有趣的東西了。普通的博物館，都會令我後背發涼。可聖馬利諾的博物館，卻有著迷人的魅力。地方長官所乘坐的古色古香的馬車，查理三世的畫廊，令我著迷。還有那些鋪著馬賽克地板的走廊，以及造型美妙絕倫的天花板！教堂和禮拜堂也非常精美，它們都不大，卻可以讓人充分欣賞到每個細節上的精工細作。拋光的大理石，貴重的石頭，四處鑲嵌著馬賽克，頭頂，腳下，天棚，還有地板上！除了圭多‧雷尼②和里貝拉③之外，其餘的繪畫作品都是我所見過的最出色的：

① 聖馬利諾（義大利語：Certosa di San Martino），位於義大利南部城市那不勒斯俯瞰那不勒斯灣的沃梅羅山頂，是該市的顯著地標之一。聖馬蒂諾修道院曾經是加爾都西會的修道院，奉獻給圖爾的聖馬蒂諾，16 世紀上半葉解散，後來在 1623 年由建築師科西莫‧凡札戈擴建。法國統治時期修道院關閉，現在是一座博物館，展示西班牙和波旁時期器物，以及據認為世界上最好的聖誕劇展示。

② 圭多‧雷尼（Guido Reni, 1575-1642），義大利巴羅克畫派畫家，出生於博洛尼亞。

③ 里貝拉（Jusepe de Ribera，胡塞佩‧德‧里貝拉，別名 Lo Spagnoletto，意為「小鬍子」，1591-1652），西班牙紫金色黑暗派、卡拉瓦喬主義畫家、版畫家。

⊙ 聖馬利諾

巧奪天工的波納文圖拉[1]作品，卡波迪蒙特[2]的古瓷器，絲綢畫像，描寫波提乏[3]妻子故事的玻璃繪畫作品。白色大理石的庭院，樹有六根立柱，呈現出超凡脫俗的美感。

嚮導告訴我們，修道院裡只剩下了五位僧侶——三位修士，兩位平信徒，他們住在無人問津的側樓。

我們上到了一個類似塔樓的地方，它的兩個陽臺參差懸浮在外面，

① 波納文圖拉（Fra Buenaventura，1221-1274），曾擔任聖方濟各修會的會長。
② 卡波迪蒙特（Capo-di-Monte），指義大利那不勒斯皇家卡波迪蒙特的瓷器工廠，建立於1743年。
③ 波提乏（Potiphar）《聖經》裡的人物。

感覺就像站在懸崖邊兒鳥瞰風景。周圍的景色異常美麗，有山脈，別墅，還有穿越濃霧露出來的那不勒斯平原——那片濃霧，其實只是因距離遠而產生的幻象。

「今天的那不勒斯發生了什麼？」聽到天空傳來的聲音之後，我問嚮導。

「沒事，那只是那不勒斯人發出的聲音而已，。」他笑著回答。

「總是這樣嗎？」

「一直如此。」

從這片巨大的屋頂，騰起一陣喧囂之聲，彷彿一陣陣永不停歇的叫喊聲。在這樣的城市，你根本無法想像會出現這種聲音。事實上，這種嘈雜聲升入城市的上空，伴隨著輕霧，讓人不自覺地意識到自己處於高空之中，於是心生恐懼，繼而產生眩暈感。

大理石禮拜堂讓我著迷。擁有這種奇珍異寶的國家，只有義大利，它才是世界上最富裕的國度。將義大利與世界上任何一個國家相比，就像將一幅富麗堂皇的畫作與白漆牆相提並論。

一年之前，我怎敢評判那不勒斯？那時，我甚至都沒見過它。

3 月 3 日，星期六

今晚去了旅館裡的禮拜堂。神在教堂之中想到了愛情，別有一番魅力。看見牧師、雕像、蠟燭的光芒穿過晦暗——所有的這一切都將我帶回羅馬！美妙的狂喜，上天的香氣，快樂的遐思——啊，真的無法描述！只有用歌聲才能將那震懾心扉的情感表達出來。

羅馬！它的雕塑、馬賽克、美妙絕倫的藝術作品，古色古香的韻味，它的中世紀，它的英雄豪傑，它超凡脫俗的過去，它帶有石柱和神祕陰影的聖彼得大教堂——這所有的一切，都已令我心馳神往。

哭泣可以換得什麼呢？眼淚沒有任何意義。不快樂就是我的宿命——那，也是藝術家的別稱。可如果我沒有成為藝術家呢？

不要再多想了，我生來就要在世界某個無名的角落度過一生，讓我的思想在默默無聞中鏽蝕吧。

現在，我不會再談論愛情，因為我曾經輕慢過它。我不再尋求上帝的幫助，我所希望的就是死掉。

上帝，耶穌基督，讓我在痛苦中死掉吧！我的一生雖然短暫，但教訓卻沉痛。世事都與我為敵，我只好渴望死去。

我的思緒與我所追求的人生之路一樣雜亂無章，我憎恨自己，就如同自己憎恨我所描述的這一切。

讓我死掉吧，上帝！讓我死去！我已生活得足夠長久！

在安靜中死去！在哼唱威爾第[1]的美妙旋律中死去。一想到這些，如以往一樣，心中就不會再有任何反叛情緒。我曾渴望繼續活著，只為了不讓其他人因戰勝我而欣喜。現在，一切都無關緊要了，我已遭受過多的痛苦。

4 月 1 日，星期日

[1] 威爾第 (Giuseppe Fortunino Francesco Verdi，1813-1901)，義大利作曲家。威爾第和理查·瓦格納一起被認為是 19 世紀最有影響力的歌劇創作者。代表作：《納布科》、《阿伊達》、《一日國王》等。

　　我就像病人，還像那不知疲倦的煉金術士，整日整夜守候在蒸餾瓶旁，只為了不錯過自己所渴望和期盼的那一時刻。每一天，那一時刻好像都要到來，我想著它，等待著它。怎麼才能知道它是否已經發生了呢？在鏡子裡，我目光灼灼，好奇地審視自己，焦急地自問它是否要發生？實際上，我早已認識了它，認為它根本就不存在；更準確地說，它早已發生過了，並沒有什麼奇特之處。

　　可是，我所有的想像，還有，所有的小說家和詩人呢？他們為了將粗鄙的人性描寫得高尚一些，會心照不宣地將不存在的情感當成主題嗎？不會的，那樣的話，就無法解釋我們的癖好了。

5 月 11 日，星期五

　　格迪甘尼[1]來看我們了，我提到過嗎？他對我好一番鼓勵，還預言說我會成為藝術家。在我的素描中，他發現了好多值得表揚的地方，他很希望給我畫像嗎？

5 月 12 日，星期六，佛羅倫斯

　　想到離開佛羅倫斯，我的心情壓抑起來。

　　去尼斯吧！我期盼去尼斯，如同期盼生活在沙漠裡一樣。我情願把

[1] 格迪甘尼（Michele Gordigiani，1835-1909），義大利畫家，尤以肖像畫著稱。

頭髮剃了，這樣就不必費事理髮了。

　　已打好行裝，就要出發！墨水已乾，我還在徒勞地寫著，已為悲傷所左右。

5 月 16 日，星期三，尼斯

　　整個早晨都在四處奔忙，搜尋裝點前廳的瑣碎物件。但在這個糟糕的地方，什麼都找不到。我去了玻璃彩繪商店，去了錫匠鋪，不知道還有其他什麼地方。

　　一想到自己的日記也許乏味，單靠為讀者準備驚喜並不能令它有趣起來，就感覺難過。如果日記是隔一段時間再寫，也許能夠做到這一點。但我的日記是天天寫的，只有愛思考的人或者研究人性的學者才會讀起來感覺有趣。誰要是沒有耐心讀下去的話，就相當於根本沒讀過，甚至根本就不明白是怎麼回事。

　　在布滿鮮花的花園裡，有我的棲身之隅，我高興不已。對我而言，尼斯不再存在了，我生活在自己的國度裡。

5 月 23 日，星期三，尼斯

　　噢，每當想到人只有一次生命，每度過一刻鐘，就距離死亡更近了一步，我就心煩意亂！我不害怕死亡，但生命如此短暫，浪費生命，只

會抱憾終身。

若想取得成功，一雙眼睛還不夠。讀書、繪畫，已令我身心俱疲；而到了晚上，再讀這些可憐的日記時，早已困倦不堪。

啊，清晨，多麼美好的時光啊！

在未來的時光中，在獻身科學和藝術的日子裡，我該帶著怎樣的欣喜回首過去啊！只要可能，我就會整年這樣工作——不是一天，也不是一周！世界慷慨地賦予了我一切，無所事事就是消耗生命。

想到就要開始工作，我的心情平復下來。但一想到自己 17 歲了，讓我從心底感到愧疚。快到 17 歲了，可我做了些什麼啊？一無所成！這令我崩潰。

我想到了所有的名人，他們都是在晚年才功成名就，以此來安慰自己。17 歲，對於男人來說，無足輕重；可對於女人，就相當於 23 歲。

在晴朗無雲的日子，在晴朗安寧的夜晚，我要去巴黎，住在北方！但是，去過了義大利，誰還期望什麼呢？還有什麼可期望的呢！巴黎——文明社會的首都，理性世界的心臟，天才的彙聚地，國際時裝中心——人們自然而然地來到那裡，留下來；在那裡，人們是快樂的。來到巴黎，勢所必然，人們有無數的理由；可唯一的目的，就是為了重新獲取快樂，然後再返回到這片上帝所鍾愛的土地，這裡是上帝賜福的土地，它迷人、美妙、神聖，擁有超凡脫俗的魅力，任何語言都無法將其描繪！

來到義大利的外國人，一定會嘲笑那裡簡陋的小鎮和街頭的流浪漢、乞討者。外國人這麼做別有用心，其原因一目了然。但是老外們，請暫時拋棄你們的小聰明吧，忘記嘲笑這裡的一切來表現你的天才吧。然後，你就會發現，淚水摻雜著笑聲，你必然會感嘆你所見到的一切。

5 月 29 日，星期二

　　越到青春即逝的時刻，越會變得對一切都默然無視。現在，令我上心的事幾乎沒有。過去有些事情令我心動，在讀了過去的日記之後，我明白了，從它們留給我的印象來看，我過多地關注了無足輕重的瑣事。

　　對他人的信任，還有敏銳的情感，即使意味著良好的品行，不久也要消失不見。

　　令我越發遺憾的，是這種清新情感的丟失。一旦丟失了，就再無回來的可能。沒有了這種情感，人會更安靜，但不再享受到同樣的快樂了。我年齡還小，失望本不會來臨的這麼早。若是失望沒有到來，我還覺得自己已成績斐然。

　　剛剛讀完一本書，其中的愛情故事——迷人的公主愛上了藝術家——卻令我有些作嘔。哎！我這麼說，並不是為了愚蠢地貶低藝術家的職業——但不知為什麼，我總愛帶有貴族意識，而且認為人類與動物一樣都有意識。誠然，早期的貴族經常——實際上，總是——具有良好的道德品格的，其影響由父及子，一代代傳延下來。萬物的起源有什麼意義呢？

　　流覽日記中記載 A 的那部分，看見自己能公正地反映那段時間發生的事情，我感覺無比的驕傲和自豪。我早已忘記了，但還是感覺有些不安，唯恐人們認為，我是在玩弄 A 伯爵的情感（已逝的情感）。然而，幸運的是，現在沒有人這麼認為了，感謝這篇寶貴的日記。真的，當時並未想到自己會有如此之多理性的反思；最重要的，這些反思都是我的切身體會。那是一年前的事情了，我擔心自己寫了許多胡言亂語。幸運的是沒有，我對自己感覺非常滿意。唯一不明白的是，為什麼當時我表

現得如此愚蠢，可思想卻又如此冷靜呢？

必須再重複一遍，世人的任何建議都不能——必須個人經歷過才能
——阻止我實現自己的願望。

寫下這些文字的女人，與她正在寫的那個女人，已截然不同。這些
痛苦，對我意味著什麼呢？我把痛苦記下來，然後分析它們。我將日
常生活抄錄下來，留給自己，只留給我自己，一切就變得不再那麼重要
了。我的驕傲，我的自憐自愛，我的興趣，我的表情，我的眼睛，我在
歡笑，我的哭泣，我所經歷的痛苦，諸如此類的種種瑣碎之事，我都置
身其間，就像置身於小人國之中，只是為了發現、述說、寫作和冷靜地
思考。

我可以找到更多的理由為自己開脫，但這些已足矣。

6 月 11 日，星期一

昨晚他們玩牌時，我借助兩根蠟燭的搖曳光芒給他們畫了素描。今
天早晨，我將素描膳在了畫布上。

能畫出這群坐姿各異的人，我心裡高興。我還畫出了他們手臂的各
種姿態，以及他們的面目表情，等等——在此之前，我只畫過頭部——
它們像花朵一樣鋪滿畫布。

7月7日，星期六，巴黎

我想，現在可以理直氣壯地說，經過了這麼一段時間，我變得理智多了，開始以更加自然的眼光看待事物，拋棄了許多幻想、許多遺憾。

真正的智慧，只能來自切身經歷。

7月15日，星期日

我如此厭倦人生，真的想死掉。沒有令我高興的事情，沒有令我感興趣的東西。我什麼都不渴望，對什麼都不抱希望。是的，只有一件事，我沒有遺憾，那就是我自己。總之，我渴望能夠什麼都不做，什麼都不想，如植物人一般生活，不為人生感覺後悔。

讀書，畫畫，音樂，都是無聊！無聊！無聊！除了忙碌之外，人生還應該有樂趣，有興趣，這也是我厭倦人生的理由。

我討厭人生，不僅因為我沒有結婚——絕不是，我確信你絕不會這樣認為——我討厭人生，因為我所有的一切都錯了，因為我討厭人生。

巴黎令我窒息！巴黎是一間咖啡館，一家豪華旅館，一個大市場。可我卻只希望，冬天來臨時，我可以看戲劇，逛公園，去學習，能夠融入其中。

7 月 17 日，星期二

花了一天時間欣賞散發古典藝術之美的神奇刺繡，如詩般令人陶醉的禮服，還有各種人間傑作，它們令我大開眼界，讓我知道了什麼是真正的奢華。

啊，義大利！要是每兩年之中有一個月的時間來填補我的衣櫥，我就不會再去想它。總是花費心思去研究衣服，多麼愚蠢啊！

7 月 18 日，星期三

單單「義大利」這個詞，在我心中產生的情感，是任何語言、任何人，都無法比擬的。

噢，我何時到那裡！

如果有人妄加猜測，認為我的感嘆是矯情，我會無比惱怒。

然而，我不知道為什麼自己會產生這種情感。我要鄭重聲明，我所說的一切，也許愚蠢，也許不合時宜，但都是事實。

問題是，我希望換一種風格寫作——簡單明瞭的方式；可我擔心，相比於之前的浮誇風格，人們再也無法理解我的真實意圖了。

我只想自然而然地表達思想。哪怕使用了幾個比喻手法，也不是為了潤色。噢，不是的！那只是為了盡可能理清我混亂的思想。

寫不出任何值得人們同情的東西，令我心煩。我如此渴望讓大家感受到我的情感！如果我哭泣了，我說我哭了！但那不是我要表達的東

西，我想讓你感受到一切——我想觸動你的心扉！

我會做到的，其他的想法也會做到的，但無需強求。

7月26日，星期四

幾乎花了一整天的時間畫畫。中間彈了一會兒曼陀林，休息一下眼睛，接著再去畫畫，然後再彈琴。世上沒有任何事情可與藝術相提並論，無論對初學者還是對大師，藝術都是快樂的源泉。人們會達到忘我的狀態，帶著敬意，深情款款地去審視那些輪廓、那些陰影——我就是創世者，可以與偉大並肩媲美。

過去的一段時間裡，擔心累壞了眼睛，晚上不再讀書。我開始看東西模糊了，甚至從馬車到人行道這麼近的距離也看不太清，這叫我心煩意亂。在失去聲音之後，要是再放棄畫畫和讀書，我該如何是好！一旦那樣的話，我應該不會再抱怨了；那意味著，我遭受的所有痛苦，都不應該責怪別人，這是上帝的意願！

7月30日，星期一

福韋爾[1]阻止我去昂吉安[2]遠足，也許他想送我去德國。那樣的話，

[1] 福韋爾（Pierre-Charles-Henry Fauvel，1830-1895），法國著名醫生，喉科專家。也是巴什基爾采娃一家的朋友。

[2] 昂吉安（Enghein），比利時的一個多語種區的城市。

就再次推翻了所有的計畫。沃利茨基醫生技術高超，會治療很多病。他希望我去索登，但我希望他錯了；可是，福韋爾似乎和他看法一致。

<h2 style="text-align:center">8 月 5 日，星期日</h2>

需要麵包時，就不再奢望甜點了。現在，對自己的藝術夢想，我已羞於啟齒，不再敢說希望得到什麼什麼樣的安排，就可以做得更好，或者說想去義大利學習，等等；說這樣的話，要拿出很大的勇氣。

即使擁有自己所渴望的一切，我想，自己也不會如以往一樣快樂。

信心，一旦失去，就絕難再找回。失去信心──如同任何無法挽回的損失一樣──是無法慰藉的悲痛。

我已從生活的夢中醒來，不再關注任何事情，也不再關注任何人。我心情焦急，全無過去的自信和從容，也再無魅力而言。別人陪我聊天時，我只是默默地坐著，再就遠離他人。起初，朋友帶著驚訝的表情看我；後來，他們不再與我為伴。我試圖讓自己高興起來，可事與願違，反而變得古怪誇張，愚蠢無禮。

<h2 style="text-align:center">8 月 6 日，星期一</h2>

你認為我不擔憂俄國的狀況嗎？一個如此悲傷、如此可鄙的人，在祖國危難之際，能忘記自己的祖國嗎？

你認為，要是我的祈禱能拯救他們，我急迫的心情能夠保護他們，那麼，上百萬受到屠戮的俄國人現在還會沉屍沙場嗎？

8 月 7 日，星期二

一直待在樂蓬馬歇百貨公司，只是為了麻木自己，繼而讓心情好起來。跟其他事情一樣，都是計畫好的。我們邀請了一些朋友吃晚餐，他們笑著，可我——還是難過、悲傷……那麼，我必須要死掉了！這恐怖的字眼！這醜陋、令人瘋狂的字眼！

去死，天啊！去死！死掉，不留下任何東西！像狗那樣死去——像成千上萬連名字都無法刻在墓碑上的女人那樣死掉！去死！

瘋狂的生物，看不見上帝所渴望的到底是什麼！上帝希望我拋棄一切，全身心投入到藝術之中！五年之後，我仍年輕，也許依舊美麗。但如果像許多人一樣，只是成為了平庸的藝術家，那可怎麼辦啊？

要是有其他的事情，我感興趣，倒也可以。可是，假如孤注一擲將生命全都投入藝術之中，卻仍一無所成呢？沒有了社交，生活會怎樣？一個離群索居之人，還能指望他取得什麼成就嗎？想到這些，我就憎恨上了整個世界，甚至包括家人和自己。我在褻瀆世界！活下去！活下去！聖母瑪利亞，上帝之母，耶穌基督，救救我！

如果希望為藝術奉獻終生，必須去義大利！是的，去羅馬。

這道大理石城牆，我隨時都想用頭撞它！

我要在那裡生活！

8 月 12 日，星期日

我為女僕安東莞內特（Antoinette）畫了張素描，她有著迷人的臉型，瓦藍的大眼睛透露出無比甜美、天真的目光。素描，我總會畫得不錯，但要完成好一幅肖像，就需要費心揣摩了。

8 月 17 日，星期五

我確信，自己無法在羅馬之外的地方生活。事實上，我的身體日漸脆弱，但我對身體並無奢望。我再給自己兩年的時間，然後回到羅馬。

無法行動時，人們才學會如何行動，可悲啊！

一想到畫畫，我就一肚子怒火。有些出身可憐的孩子，因擁有繪畫才華，就被好心人送去學畫畫了。我雖有創造繪畫奇蹟的潛質，可直至目前，就學習畫畫而言，與這些孩子相比，並不那麼走運。對於我的畫，我希望，如果家人弄丟了它們，後輩人會為此進行報復，將他們繩之以法。你還幻想我會融入社會嗎？不，絕不可能。我心灰意冷，而且性格乖張。如果我會成為藝術家，那麼，同理可推，反叛者也會擁護共和國的。

不管怎樣，我想，我這麼說就是在污蔑自己。

8 月 18 日，星期六

讀《荷馬史詩》時，有一次，我將索菲姨比成了特洛伊城焚燒時的赫庫芭[1]。承認對古典文學的欽佩，無論多麼自愧不如，我想，也許都沒有人能逃避古典作家對自己思想深處的影響。無論是當代戲劇、浪漫史，還是大仲馬轟動一時的喜劇，抑或喬治‧桑[2]的喜劇，在描述特洛伊城的毀滅時，都無法像古典作品那樣給人留下如此深刻的回憶，如此生動難忘的印象。

讀到那些暴行時，我彷彿身臨其境，聽見了哭喊聲，看見了沖天的火光，目睹了躲在祭壇後面尋求庇護的悲痛欲絕的普里阿摩斯[3]一家，後面到處是追趕的火把。最後，是上帝將他們解救出來。

我將《駐義大利外交官日記》（*Journal d'un Diplomate en Itali*）扔到一邊。這種法式的高雅，文縐縐的風格，表達敬意的俗套方式，對羅馬有害無益。法國人描述某個東西時，總會讓我想起一個人，他鼻梁上架著眼鏡，指間夾著長長的器具，在對這個東西進行解剖。

羅馬這座城市，我認為，應該是如我一樣的女士。其他人在場時，你要是表現出豔羨之意，都是對我們的褻瀆。

① 赫庫芭（Hecuba），古希臘神話女性人物之一。為特洛伊君主普里阿摩斯之妻。兩人共育有19位子女。她在特洛伊戰爭中施加影響並發揮作用，成為相關戲劇等文學作品的重要題材。
② 喬治‧桑（George Sand，1804-1876），19世紀法國女小說家、劇作家、文學評論家、報紙撰稿人。她是一位有影響力的政治作家，著有68部長篇小說，50部各式著作其中包括中篇小說、短篇小說、戲劇和政治文本。代表作：《康素愛蘿》、《安吉堡的磨工》、《棄兒法蘭索瓦》、《小法岱特》、《我的生活》等。
③ 普里阿摩斯（Priam），特洛伊戰爭時的特洛伊王。他的兒子赫克托在特洛伊戰爭與阿喀琉斯決鬥戰死。普里阿摩斯為了討回兒子的屍首，趁夜冒險潛入希臘陣營中，請求阿喀琉斯，終獲允准歸還。普里阿摩斯最後也戰死，被阿喀琉斯的兒子涅俄普托勒摩斯在特洛伊城中心的宙斯祭壇上殺死。

8月19日，星期日

剛剛讀完薇達[1]的《阿里阿德涅》[2]，雖然這本書讓我心情難過，可還是羨慕女主角的命運。

喬佳（Gioja）從小受到荷馬和維吉爾的雙重影響。父親死後，她步行來到羅馬，原以為會看見奧古斯都統治下的羅馬，可迎接她的卻令她大失所望。

有兩年的時間，她在梅特里克斯（Marix）畫室學習。梅特里克斯是當時最著名的雕塑家，他暗戀上了喬佳，可喬佳卻心無旁騖，一心投入到藝術當中。這種狀況，在希洛里翁（Hilarion）出現後發生了改變。希洛里翁是位詩人，他的詩歌會感動所有人都流下淚水，可他自己卻對任何事情都有些玩世不恭。他是百萬富翁——如上帝一樣英俊，為所有認識他的人所喜愛。雖然梅特里克斯暗戀著喬佳，可希洛里翁為了滿足一己之願，還是勾引喬佳墜入情網。

這個浪漫故事的結局讓我悲傷，可我還是會毫不猶豫地選擇喬佳的命運。她拜會了羅馬，又體會到了全情投入帶來的快樂。如果被人遺棄，遺棄她的必須是她自己所愛的那個他。如果遭受痛苦，也是因為那個他。像她那樣，像我這樣——要是我愛過的話——為自己愛著的那個人所傷害，該是多麼悲傷啊！這種悲傷，我永遠都無法描繪出來。

喬佳永遠都不會知道，希洛里翁千方百計讓她愛上自己，只是為了一時的心血來潮。

[1] 薇達（Ouida，1839-1908），英國維多利亞時代的著名女作家，本名瑪麗婭・露易絲・拉梅（Maria Louise Ramé）。代表作：《阿里阿德涅》、《在兩面旗幟下》、《弗蘭德斯的狗》、《兩隻小木鞋》等。

[2] 《阿里阿德涅》（*Ariadne*），阿里阿德涅是古希臘神話人物，為克里特國王彌諾斯與帕西淮之女。這部小說是英國小說家薇達的一部代表作，主題為主角喬佳追求理想過程中發生的故事。

「他愛上我了，」她說，「只是我不能留住他的愛。」

喬佳獲得了名譽。她的名字，掛在了每個人的嘴邊，為人們稱讚不已。

喬佳從未停止過愛希洛里翁。在她眼中，希洛里翁與眾不同，完美無缺，如同神一般。喬佳不希望自己死去，因為希洛里翁還活著。「自己愛著的男人還活著，」她說道，「我怎麼能自殺呢？」

喬佳死在希洛里翁的懷裡，從他嘴中聽到了「我愛你」。

為了愛情，必須要找到希洛里翁。有這種愛情的男人，絕不會來自默默無名的普通家庭；希洛里翁是奧地利貴族和希臘公主的兒子。你深愛的這個人，應該永遠不知道缺錢是什麼滋味。面對任何困難，都永遠不會退縮，也不會害怕任何事、任何人。

這個男人，永遠可以自由出入任何宮殿、任何俱樂部。只要是相中了的雕像，他肯定不惜一擲千金。至於行為的得體與否，甚至愚蠢與否，他都不會在意。其他男人的輕視、煩惱、艱辛，他都不屑一顧，他只在愛情方面才表現得懦弱。所以，像希洛里翁這樣的懦夫，會一邊微笑著一邊傷著女人的心，一邊哭泣一邊旁觀女人的欲望。

這樣的男人，如果他想，無論走到那裡，都會找到自己的皇宮，可以愜意休息；也可以找到自己的遊艇，想去哪裡就帶他到哪裡；還有珠寶、僕人、馬匹，甚至還有長笛伴奏。

1877 年

8 月 23 日，星期四

我現在在施蘭根巴德① ！

福韋爾命令我休息。跟他所說的一樣，我也認為自己還沒痊癒。在一些不好的事情上，我從不欺騙自己。

不久，我就要 18 歲了。對於一個 35 歲的人來說，18 歲算不了什麼。但對於年輕的女孩，對於生命短暫、悲傷遠遠多於快樂的我來說，18 歲卻舉足輕重。

藝術！如果前方沒有這個神奇的詞語，我早已死無蹤跡。

要是沒有了藝術，就不再需要任何人，完全可以獨立自主。如果失敗了，那是因為身無一物，早應該不再生存。藝術！如果將其描繪出來，它就像巨大的燈塔在遠處照耀，令我忘記一切；只有藝術，我才會心無旁鶩，奮力向前。現在——哦，不，不！現在，哦，我的上帝，不要嚇唬我！有個可怕的想法告訴我——啊，不，我不會寫下來的，不會將厄運帶給自己！我的上帝，我要嘗試一下，如果——那時還無話可說——就讓上帝如願以償！

兩年前，我在施蘭根巴德，當時和現在多麼不同啊！

當時，我對一切都抱有希望；而現在，我對一些都已失望……

多虧了有隨身攜帶「大堆廢物」的習慣，用不了一個小時，就可以讓自己像在家裡一樣安頓下來——化妝盒、文具、曼陀林、幾本好看的大部頭書、暖腳和照片——一應俱全。有了這些書，哪怕旅館的房間再小，都變得舒適起來。我最離不開的，是四本紅色大字典，綠皮裝訂的《李維作品集》，小冊子的《但丁詩集》，一冊中等大小的《拉馬丁詩

① 施蘭根巴德 (Schlangenbad)，德國黑森州的一個市鎮。

集》[1]；此外，還有我的畫像，它如陳列櫃大小，是幅油畫，深藍色的天鵝絨畫框，裝在俄式皮箱裡。有了這幅畫，書桌馬上變得高雅起來。兩盞燭光落下來時，書桌映襯出溫暖和悅的色澤，我幾乎感覺要與德國講和了。

黛娜真是太好了，太善解人意了！我多麼希望看到她幸福啊！

再多說一句，某人是個可惡的騙子！

8 月 27 日，星期一

今晚的祈禱我加了一句話：我的上帝，保護我們的敵人！

我，已經 18 歲了——真是不可思議！我的才華還未得以發揮，就已經 18 歲了。但是，我的希望，我的激情，我的任性，不可限量。18 歲時開始學畫。據稱，這個年齡段的人比其他人學得更快、更好！

有人欺騙別人，但我是欺騙自己。

9 月 1 日，星期六

花了大量時間思考、閱讀，沒有人指導我。也許這挺好，也許這是病態。

①《拉馬丁詩集》，作者為阿爾方斯·德·拉馬丁（Alphonse Marie Louis de Lamartine，1790-1869），法國十九世紀第一位浪漫派抒情詩人、作家和政治家。

誰能向我保證，我的頭腦裡沒有裝滿謬誤，我的判斷沒有被歪理邪說扭曲？這個問題，我死之時，才會解決。

原諒。原諒是名詞，也是動詞，為世人廣泛使用。基督教的教義命令我們去原諒，那麼，什麼是原諒呢？

原諒是摒棄報復，或者對已受到的傷害行為摒棄懲罰的欲望。但是，如果既無報復的意圖又無懲罰的欲望，還算是原諒嗎？算，也不算。算，因為我們讓自己和他人都確信我們已經原諒了；我們的行為表明，傷害似乎永遠未曾發生過。不算，因為人永遠不能主宰自己的記憶，只要還有記憶，就不是原諒。

一整天都和家人打交道，動手縫了黛娜的俄式皮鞋，然後像僕人那樣洗了大木桌，還在它上面包了烏克蘭餃子。我捲起袖子，頭上帶著黑色的天鵝絨帽子，看起來像浮士德。我擀面的樣子，把家裡人都逗樂了。

<div align="center">9 月 2 日，星期日</div>

如果選擇一天時間待在威斯巴登 ①，可以做什麼呢？

我們去了那裡，只是為了看世上最可笑的人慶祝最文明國家的失敗。

① 威斯巴登（Wiesbaden），德國中部黑森州的州府，法蘭克福之後該州的第二大城市。它同時還是歐洲最老的溫泉水療城鎮之一，有著 26 個溫泉和 1 個冷泉。

9 月 6 日，星期四

我要待在巴黎，我確定無疑要這麼做，媽媽也是如此。整晚都和她在一起。今晚之前，一切都如以往一樣非常順利，可現在她病了，此後也再沒下過床。

我決心留在巴黎求學，夏天時去溫泉浴場遊玩。我所有的任性都已揮霍殆盡。俄國之行，非常必要，讓現在的我已徹底改變。我感覺自己事業的高峰終於到來了。以我的才華，用不了兩年，就會彌補失去的時間。

那麼，以聖父、聖子、聖靈的名義，願上帝與我同行，隨時保護我。這個決定，絕不會如以往的決定一樣輕易夭折，它是最終的決定。

9 月 19 日，星期三，巴黎

不知道確切的原因，但我想，自己會在巴黎生活。看來在朱利安工作室①待上一年，會為自己打下良好的基礎。

① 朱利安工作室（Atelier Julian），法國畫家羅伯爾·朱利安（Rodolphe Julian，1839-1907）從 1867 年起在義大利、法國巴黎創立的一家私人藝術學校，現為朱利安學院（Académie Julian）。朱利安曾聘用了當時業界有建樹的畫家、雕塑家和美術教育家執教，如威廉·阿道夫·布格羅、亨利·洛伊爾、簡-保羅·勞倫斯、加布里埃爾·費雷爾、托尼·羅伯特-佛勒里、朱利斯·約瑟夫·勒菲弗等。瑪利亞·巴什基爾采娃的其中一幅畫作〈工作室〉，創作背景即為朱利安工作室，現已是朱利安學院及業界公認的瑪利亞的代表作和經典畫作。

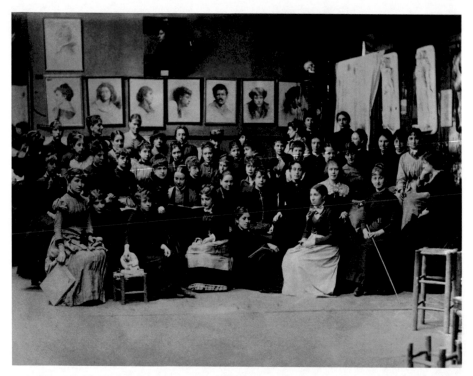

⊙朱利安工作室，即現在的朱利安學院，為當時法國藝術學院中唯一招收女學員的學校

10 月 2 日，星期二

　　今天，我們把行李搬到了香榭麗舍大街 71 號。雖然一切都亂糟糟的，我還是找時間去了朱利安工作室，這是一家唯一帶有女性色調的工作室。工作時間早晨 8 點到中午 12 點，下午 1 點到 5 點。

　　今天還沒到 4 號，那可不是一個好日子，我絞盡腦汁想多做些事情。只用了十分鐘，就畫了幅四分之三頭部的蠟筆速寫。朱利安告訴我，他沒想到一個初學者會畫得這麼好。今天只是一個開始，所以，我早早就離開了工作室。我們去了皇家公園，我摘了五片橡樹葉帶到了杜

賽特那裡，他們用半個小時就給我做了件藍色無袖工作服。我還期望什麼呢？成為百萬富翁？恢復自己的嗓音？假借男人的幌子，獲得羅馬大獎 ① ？嫁給拿破崙四世？進入上流社會？

我最渴望的，是恢復自己的嗓音，它勝過了任何渴望。

每天從早晨 8 點畫到中午，又從下午 1 點畫到 5 點，時間過得飛快。去工作室到回到住處，幾乎用一個半小時。今天我到的有點晚，所以只畫了六個小時。

一想到浪費的這幾年，我就耿耿於懷，想放棄一切！但那只會雪上加霜。好吧，任我倒楣吧，至少我已開始，就該知足了。本可以 13 歲就開始了，整整浪費了四年時光！

四年前要是開始畫畫，現在也許已經開始畫歷史題材了。我所做的一切，莫不如不做，一切都得從頭再來。

終於，可以和真正的藝術家一起工作了——真正的藝術家，他們的畫在沙龍裡展覽 ② ，而且有人購買——他們甚至親自上課。

朱利安對我的起步感覺滿意。「今年冬天結束時，」他對我說，「你就能把肖像畫得很好了。」

他說，有些女學員和男學員一樣有前途。和男學員一起工作，雖然他們抽菸，可在工作中卻分不出性別。之前，女學員不畫裸體，但自從

① 羅馬大獎（Prix de Rome），著名的法國國家藝術獎學金，旨在提高法國的藝術水準。1663 年，路易十四在位期間創立了羅馬大獎。該獎當時由法國王家繪畫和雕塑學院在其學員中經過嚴格選拔而出，共有四個名額，分別給與繪畫、雕塑、建築和雕刻四個方面最傑出的參與者。獲獎者將可以前往羅馬，居住在著名的美第奇別墅中三年，並接受義大利著名藝術家的指導。如果學院領導認為有必要的話，留學時間還可以延長。獲獎者在羅馬期間的所有支出，由法國國王負擔。1803 年起，增加了音樂方面的獲獎者。

② 沙龍展，即著名的巴黎沙龍（Salon），是 1667 年開始在法國巴黎法蘭西藝術院中舉辦的藝術展，建立為法蘭西藝術院下屬的法國皇家繪畫暨雕刻學院，初始只是展出學院畢業生的作品。1725 年在羅浮宮展出，1737 年 8 月 18 日至 9 月 5 日再次在羅浮宮展出，這便是其首次公開展覽。它在 1748 年至 1890 年間是西方世界最大的藝術展，是學院藝術的重鎮。1881 年法國政府停止贊助巴黎沙龍，改由法國藝術家協會組織。

允許她們進入畫院之後，她們和男學員之間就沒有這方面的區別了。

工作室裡的管理員，跟小說裡描寫的幾乎一模一樣。

「我與藝術家為伍，」她說，「絕不是這些資產階級中的一員，我是藝術家。」

我快樂，快樂！

10 月 5 日，星期五

「你自己畫的嗎？」今天，一進入工作室，朱利安先生就問我。

「是的，先生。」

我臉紅了，好像自己撒了謊一樣。

「好的，我對它感到滿意，非常滿意。」

「真的嗎？」

「真的，非常滿意。」

在工作室裡，所有的差別都不見了，你既沒有名字也沒有家庭，不再是母親的女兒，你就是你自己，一個獨立的個體，面對的只有藝術，別無其他。你會感覺如此快樂，如此自由，如此自豪！

終於，我成為了自己所渴望的那種人。我渴望了這麼久，當真的實現時，幾乎還不相信這是真的。

順便說一下，你猜我在香榭麗舍大街遇到誰了？

不是別人，正是 H 公爵，自己乘著馬車。

這個英俊瀟灑的年輕人，留著黃色的捲髮，精心蓄起了鬍鬚，看起來像高大的英國人。他臉色紅潤，紅色的小絡腮胡從耳根一直留到面頰

中間。

四年，讓一個男人改變了許多，沒過半個小時，我就不再想他了。

世界的榮耀由此傳遞。[1]

在完美面前，羞恥感消失殆盡；除了羨慕之外，完美不會在頭腦裡為任何印象留有餘地。

萬事亦是如此。音樂，只要舞臺設計的缺陷為人注意到，那它就不再完美。英雄主義行為，一旦發生了，留給了人們自由發表評論的空間，那麼，它就不再是你所期望的英雄主義行為了……

為了達到盡善盡美，必須讓其佔據整個思想，排斥一切與之無關的任何情感。

10 月 11 日，星期四

朱利安先生告訴管理員，我和蘇貝（Schoeppi）是他最看好的學生，有朝一日會成為藝術家。蘇貝是瑞士人。朱利安先生還說，我會成為偉大的藝術家。

天很冷，我著涼了，但只要能畫畫，可以無視所有的一切。

畫畫？為什麼？

為了補償出生以來被剝奪的一切，為了給曾經渴望並仍然渴望的一切找到應有的位置，為了促使自己憑藉才華取得成功——憑藉任何自己選擇的東西，只要取得成功！

[1] 世界的榮耀由此傳遞，原文是：Sic transit Gloria Ducis，拉丁語，這句話曾在 1409 年亞歷山大五世加冕時和 1963 年羅馬教皇加冕典禮儀式上使用過。

10 月 13 日，星期六

　　今天星期六，托尼‧羅伯特-佛勒里先生[1] 來到工作室。他是位藝術家，他畫的〈哥林多的末日〉[2]，由國家專門購買過來送給了盧森堡。巴黎一些最傑出的藝術家，時不時來到工作室指點我們。

　　他來到我旁邊，剛要點評我的畫，我就打斷了他，說道：「對不起，先生，我剛畫了十天。」

　　「你之前在哪裡畫過？」他邊問邊端詳著我的畫。

　　「哪裡都沒去過。」

　　「怎麼可能，哪裡都沒去過？」

　　「是的，我自己畫著玩的，上過 32 學時的繪畫課。」

　　「那不叫學畫。」

　　「是的，先生，因此——」

　　「來這兒之前，你從未臨摹過大自然嗎？」

　　「從未，先生。」

　　「這不可能。」

　　「我向您保證。」

　　他似乎還是將信將疑，我補充說：

　　「如果您願意，我拿榮譽向您保證，我說的是實話。」

　　「那麼，好吧，」他說，「你有傑出的繪畫才能，特別有天賦，我建議你好好畫畫。」

[1] 托尼‧羅伯特-佛勒里 (Tony Robert-Fleury，1837-1912)，法國畫家，作品以歷史題材為主。同時也是著名的藝術老師，培養了許多藝術家。

[2]〈哥林多的末日〉（法語：*Le Dernier Jour de Corinthe*），為托尼‧羅伯特-佛勒里的代表作。哥林多是希臘的歷史名城之一，位於連接歐洲大陸及伯羅奔尼薩斯半島的科林斯地峽上，西面是科林斯灣、東面是薩羅尼科斯灣，距離首都雅典約 78 公里。現今為科林西亞州的首府。

請讓我繼續說完我的成功史。

「女士，這是怎麼了？」今天晚上朱利安問道。他抱著雙手，站在我面前。

我感到有點害怕，紅著臉問怎麼回事。

「嗨，太棒了，」他說道，「週六別人都在喘口氣休息，你卻畫了一整天！」

「噢，是的，先生，我沒有其他的事情可做，可又必須做點什麼。」

「不錯，你知道羅伯特-佛勒里先生很看中你嗎？」

「是的，他告訴過我。」

「這個可憐的羅伯特-佛勒里！他身體還是那麼差。」

老師隨即坐在我身旁，開始和我談論一些極少跟其他學生談論的事情，這讓我受寵若驚。

今天，D夫人和我們一起吃的飯。我安靜，內斂，沉默，的確不太好相處。我心無雜念，只有藝術。

寫日記時，我停下筆來，想到所有的付出——時間、耐性、應對困難，都是值得的。

成為偉大的藝術家，說起來容易做起來難。即使有天賦，還需要付出不可或缺的體力勞動。

有個聲音對我耳語：「你不會感覺到時間和困難的，在你還沒在意的時候，就已經成功了。」

我相信這個聲音！它至今從未欺騙過我，它經常預測到我的不幸，所以，這次它不會說錯的。我聽到了這個聲音，感覺有理由相信它。

我要拿到羅馬大獎！

⊙托尼‧羅伯特 - 佛勒里〈哥林多的末日〉，木版油畫，401cm×602cm，1870 年，藏於法國巴黎奧賽博物

10 月 16 日，星期二

今天下午，羅伯特 - 佛勒里先生來到工作室，他特別關注了我，叫我感覺非常榮幸。

如以往一樣，從 9 點到 12 點半，我一上午都在工作室畫畫；我從未 8 點鐘準時到過畫室。

中午時回家吃飯，12 點 40 分時返回工作室，一直工作到 5 點，晚上又從 8 點待到 10 點。我一天工作九個小時。

至少，我還未感覺到精疲力竭。如果身體允許，我就多做些事情。有些人管這些叫工作，我向你保證，對我來說，這是娛樂。我這麼說，並沒有吹噓的意思。九個小時不算什麼，想想我不是每天都工作九小時的，從香榭麗舍大街到薇薇安街有好長的一段路，晚上經常沒有人陪伴。

冬天 4 點鐘就天黑了。不管怎樣，晚上我都要去工作室。

早晨，我們乘坐一輛雙座四輪轎車；下午和晚上乘坐四輪馬車。

你知道，我要在一年的時間裡完成三年的工作。雖然我進步飛速，但這三年的工作需用一年完成，相當於普通人六年的工作量。

現在，我會像傻子那樣說：「如果半年我就做成了這樣，那麼，兩年之後會取得怎樣的成就啊！」這種思維方式，真是偏頗得有點離譜。

時間不是問題。如果真是這樣，那麼，這麼多年就只剩下工作了。沒錯，有了耐心，就會取得成功。我一兩年取得的成就，那個丹麥女孩一輩子都做不到。每當我要承擔起責任、想修正錯誤時，就會感覺困惑不安，因為我從未有耐心從頭到尾把一句話說完整。

總之，要是我三年前起步，也許每天工作六小時就會萬事大吉。但

事實是，我需要九個小時、十個小時、十二個小時——盡可能長時間投入學畫。當然，即使三年前已經起步，現在我還會竭盡所能長時間地工作——過去的就過去吧，過去吧！

10 月 18 日，星期四

今天，談到我畫的裸體畫時，朱利安說，對於初學者來說，我畫的非常出色，別具特色。事實上，如果畫得一般，但構圖不錯，軀體也不賴，對初學者來說已經很好了。

所有的學生都站起身過來看我的畫，我的臉一直紅到耳根子。

天啊，我是多麼快樂啊！

昨晚的畫非常糟糕，朱利安先生建議我重新再畫。一心希望畫好，反而糟蹋了它。最好不再碰它了。

10 月 20 日，星期六

今天，布萊斯勞 ① 從羅伯特-佛勒里先生那裡獲得了許多讚揚，而我卻一無所獲。裸體畫已經不錯了，但頭部還是不行。我有些擔心，不禁捫心自問，何時才能畫好？

① 布萊斯勞（Louise Catherine Breslau，1856-1903），德籍瑞士畫家，瑪麗婭·巴什基爾采娃的同學。

除去周日之外，我已經不間斷地工作兩周了，兩周啊！布萊斯勞在工作室已經兩年了，她 20 歲，我 17 歲；但來這兒之前，布萊斯勞已經學畫很長時間了。

我呢，可憐的傢伙？

我剛剛學畫兩周！

布萊斯勞畫得多麼好啊！

10 月 22 日，星期一

今天的模特兒很醜，大家都拒絕畫。我提議大家都去看藝術大獎賽，它正在美術學校舉行展覽。有一半的人步行去的，布萊斯勞、西蒙尼德斯夫人、齊爾哈特[1] 和我乘馬車去的。

畫展昨天就結束了。我們在碼頭上走了一會兒，看了些舊書和雕刻，談論著藝術。你知道這意味著什麼嗎？我不想說什麼，唯恐掃了大家的興致。學員們都和藹可親，禮貌有加，我們之間已經不那麼拘謹了。總之，事情進展的非常順利。正在這時，碰見了家人乘著四輪馬車過來，她們當時正在我們馬車的後面。

我示意司機不要開到前面去。家人看見了我，明白了我的意圖。在藝術家朋友面前，我不願意和他們搭話。我戴著小帽，頭髮亂蓬蓬的，看起來很邋遢。家人自然非常生氣，甚至會感覺羞愧的。

我尷尬至極。

[1] 齊爾哈特 (Jenny Zillhardt，1857-1939)，法國著名女畫家，也是瑪利亞·巴什基爾采娃和布萊斯勞的同學。其大部分畫作被法國奧賽博物館收藏。

真是一次尷尬的邂逅。

10 月 24 日，星期三

昨晚，羅伯特 - 佛勒里先生過畫室來了。他告訴我，我是最好的學生之一，不該缺課的。朱利安先生跟我強調了好幾遍，極盡讚美之詞。

我缺課能令羅伯特 - 佛勒里這樣的教授都注意到，對我的確是一種榮幸。

⊙瑪麗婭·巴什基爾采娃（1877 年攝）

有時我想，至少四年前，就該畫畫了——至少！我從未停止過這麼想。

11 月 3 日，星期六

今天到工作室時，羅伯特 - 佛勒里早已改好了所有的畫。如以往一樣，我將自己的作品交給他，然後躲到了他座位背後。可是，他有好多高興事要對我說，我不得不從藏身之處出來。

「輪廓還有些粗，但畫的自由、真實，的確值得表揚，」他說，「這個動作真的太棒了。當然，你還缺少經驗，但你有無法學到的才華。你知道嗎？有些東西是學不到的。你不會的，將來會學到，你會學到的。」

「是的，」他接著又重複道，「你令人羨慕。只要努力，你會非常棒的，——記住我說的話。」

「我也這麼認為。」我回答道。

11 月 8 日，星期四

只有一件事可以將我從工作室帶走一下午，那就是賽馬。

在臺階上，我碰到了朱利安，看見我走的這麼早，他很吃驚。我向他解釋了怎麼回事，說只有賽馬可以將我從工作室裡拉出去。他說這更

值得表揚，因為我有這麼多的娛樂方式。

「我在任何地方都找不到快樂，只有這裡才有，先生，」我說道。

「你說的對，來這裡兩個月了，你明白自己多麼快樂了吧。」

「你知道，我渴望成為傑出的藝術家，我來是畫畫的，不是為了娛樂。」

「希望如此！那如同把金條當成廢銅爛鐵使用，是犯罪。我向你保證，你有才華——你之前的作品，令人羨慕，我從中看見了某種跡象——用不了一年半，你就會創造奇蹟。」

「噢！」

「我再說一遍，奇蹟！」

「保重，先生，我走路有點暈乎乎的了。」

「我說的是真話，走著瞧吧。今年冬末，你就能畫得很好了。我給你六個月時間熟悉色彩，但也不會忽略了你的素描——總之，只為實現奇蹟。」

仁慈的上帝啊！在坐車回家的路上，我忘乎所以，一會兒哭一會兒笑的，已開始幻想可以一幅畫賣五千法郎了。這種事情，想想都美，可我還是有些擔心，一年半的時間畫肖像，不畫其他的了？那不得再需要兩三年啊——隨它去吧。

11 月 10 日，星期六

羅伯特 - 佛勒里先生今天不舒服，有點累了，只給我們修改了不到一半的作品。沒有人得到他的表揚，甚至包括我。我有些吃驚，因為朱

利安認為我畫的非常好。是真的，但我自己並不滿意，心裡怪怪的。

後來，我畫了幾幅素描，其中一幅是人物畫，畫的不錯。朱利安讓我在上面署下名字，放在了他的畫冊裡。

與好事相比，為什麼壞事更容易影響人的心情啊！

一個月過去了，我沒有收到隻言片語的表揚；只有一次例外，是在兩周前。今天早晨，我受到了批評，就忘記了一切，只記下了批評。事情總是如此，一千個人給你掌聲，但只要有一個人發出噓聲，這噓聲就會湮滅其他所有人的聲音。

11 月 14 日，星期三

今天，去附近的醫學院找了些書和石膏模型。街道上——那些狹窄的街道，裡面有賣樂器的商店——擠滿了來自各個學校的學生，我心情高興起來，沉醉其中。啊！好傢伙！如人們所說，我現在終於明白了拉丁區的迷人魅力了。

如果你願意，可以隨便和我談論拉丁區了——這是與巴黎和平相處的唯一地方。如果想像自己生活在另一個國家——那幾乎只有義大利了。這是一種全然不同的生活，我無法描述。

看見我進了這樣的商店，媽媽嚇壞了——「怎麼可以有這樣的事？哦，這種事！赤身裸體的農民。」資產階級！等一下，讓我畫完這幅漂亮的畫——花盛開了，果實成熟了，誰還會想到它們來自什麼樣的土壤。

我想到的只有結局。我正奮力朝著這個目標前進，不會停滯不前，

更不會偏離方向。

　　我喜歡逛商店，喜歡逛那些能把我當成布萊斯勞的地方──多虧了我穿的是流行時裝。店家會以友善的方式接待我，這與以往全然不同。

　　對布萊斯勞知之甚少，令我無法釋懷。更讓我煩心的是，自己對所有的事情都一知半解，沒有什麼事情可以做到精益求精。我擔心在繪畫上也是如此。按照我進步的速度，這個問題就比較嚴重了。之前沒做到，不是永遠做不到的理由。但對每個第一次，我都將信將疑。

11 月 23 日，星期五

　　可怕的布萊斯勞完成了一幅畫──〈星期一的早晨〉，也叫〈模特兒的選擇〉。工作室的每個人都在欣賞它──朱利安站在艾米莉和我中間。

　　這幅畫視角恰當，人物肖像也很好──所有的一切，堪稱完美。

　　要是能做到這一點，注定會成為偉大的藝術家。

　　你猜到了，不是嗎？我嫉妒了。好吧，這對我是一種激勵。

　　但我已經畫了六周了，布萊斯勞總是在我前面；她起步早。不，再過兩三個月，我會畫的跟她一樣──就是說，非常好。此外，找到了旗鼓相當的對手，讓我高興。要是換成其他人，只會睡大覺了。

　　外祖父病了，戴娜照顧他，盡心盡力的。黛娜長得更漂亮了，她人可真好！

1877 年

11 月 26 日，星期一

今天 4 點鐘，繪畫課後，我上了第一堂解剖課，一直上到 4 點半。

蓋伊[1]先生是我的老師，是馬蒂亞斯·杜瓦爾[2]派來的。杜瓦爾答應我，要是校方許可，可以讓我參觀美術學校。當然，我是從骨骼開始學習的，抽屜裡裝滿了脊椎骨——真人的。

想到另外兩個抽屜裡裝的是香水紙、名片之類的東西，就感覺有些恐怖。

12 月 9 日，星期日

沙可[3]醫生剛剛離開。談論病情時，我一直在場，聽到了醫生說什麼。在家裡，我是唯一有自製力的人，他們對待我就像對待醫生。不管怎樣，目前還沒有發現什麼要命的病。

[1] 蓋伊（Édouard Cuyer，1852-1913），法國解剖學家、動物學家。
[2] 馬蒂亞斯·杜瓦爾（Mathias-Marie Duval，1844-1907），法國解破學、組織學教授。
[3] 沙可（Jean-Martin Charcot，1825-1893），法國神經學家、解剖病理學教授。他的工作大大推動了神經學和心理學領域的發展。他的綽號是「神經症領域的拿破崙」。

12 月 11 日，星期二

外祖父再無法說話了。看到這個人變成這樣，真是不敢想像。他不久之前還那麼強壯、有朝氣、有活力——可現在，卻如僵屍一般躺在那裡。

12 月 12 日，星期三

1點鐘時，神父和執事過來了，為外祖父主持了最後一次聖事。媽媽一邊大聲哭泣，一邊做著祈禱。他們走後，我去吃早餐。如果必須有，那麼，人身上到底有多少獸性啊。

12 月 15 日，星期六

如大家所料，布萊斯勞取得了巨大的成功，就是因為她畫的好。至於我，他們認為我頭腦聰明，畫的裸體畫也不錯。

我——不知道自己怎麼了，布萊斯勞已經畫了三年了，而我才兩個月。不管怎樣，這真可惡！啊，要是我三年前開始畫畫——就三年前，出名就不會這麼費時費力了。

12 月 22 日，星期六

今天，羅伯特 - 佛勒里先生對我說：「永遠不要自我滿足。」朱利安說過同樣的話。我從未對自己滿意過，所以，這些話值得我反思。後來，羅伯特 - 佛勒里還對我說了許多令我開心的事情。我告訴他，他說的沒錯，因為我根本不會自我滿足，只會感覺心灰意冷——這番話讓他吃驚不已，眼睛睜得大大的。

的確，我是心灰意冷。從不再有人欣賞我開始，我就已經洩氣了。真是不幸，畢竟我已取得了前所未有的進步。他反復對我說，我有極其出色的才華，「能抓住相似之處」、「構圖不錯」、「畫的恰如其分」、「你還要怎樣，小姐，理智點吧。」他最後說道。

他在我的畫架旁停留了很長時間。

「要是能畫成這樣，」他說道，先是指著頭部，然後是肩膀，「肩膀就不會那樣了。」

瑞士女孩和我打扮了一番之後，去了博納那裡，請求他接受我們在男人的畫室裡畫畫。

他自然向我們解釋說，無論這 50 個年輕人受不受監管，都不可能接受我們。後來，我們去看了蒙卡奇[1]畫展——不知道名字的拼寫是否正確——他是位匈牙利畫家，有一所豪華的大房子，是偉大的天才。

[1] 蒙卡奇（Mihály Munkácsy，1844-1900），匈牙利現實主義畫家。作品類型多為世畫作和基督教歷史畫作等。

12 月 29 日，星期六

今天，羅伯特 - 佛勒里先生對我非常滿意。在我畫的一對跟真人大小一樣的腳模前站了至少半個小時，又問了我一遍以前的問題：是否畫過，真的希望認真學習繪畫了，還有打算在巴黎待多長時間？他說他渴望看我第一次畫色彩，問我是如何做到的。我告訴他，這純粹是自娛自樂。他一直在站著講話，於是大家都過來站在他後面聽。在表達了一番驚喜之後（我斗膽這麼說），他宣布，如果我願意，可以馬上開始畫色彩。

我回答道，我並不非常著急畫色彩，更喜歡完善自己的素描。

12 月 30，星期日；31 日，星期一

心情鬱悶，今年無法過耶誕節了，這讓我難過。我去了瑞士女孩家看聖誕樹。聖誕樹非常漂亮，可我卻因為一直畫到了晚上 10 點而困得要命。我們得到了預言：布萊斯勞將接受花環，而我將得到藝術大獎。

渴望榮耀

MARIE
BASHKIRTSEFF

烏克蘭天才女畫家瑪麗．巴什基爾采夫日記

1878年

1 月 4 日，星期五

我的本性完全處於休眠狀態，真是奇怪，竟然連一點跡象都未曾發現。偶爾，記憶重新喚醒了原有的苦澀，但我會馬上將思緒轉開——轉向哪裡？轉向藝術，只有藝術讓我心情愉快。

那麼，這就是最終的轉變嗎？我用了這麼多的時間，如此熱情追逐的，就是這個目標，就是這種絞盡腦汁的生活方式；為此，我沒有一天不在詛咒自己，詛咒享樂，難以相信自己已找到了目標。

穿上了黑色襯衫，我看起來有點像廟裡的瑪麗．安托瓦內特[1]。

我開始改變，正漸漸變成理想中的樣子：外表平和，充滿自信。我不攪入人言是非，也不再無所事事。

總之，我正逐步完善自我。請理解我所說的完美；完美，其意義僅對我而言。

噢，時間！做什麼事情都需要時間。

時間是最大的障礙，最為可怕，最令人洩氣，最難以駕馭。只要時間存在，其他的一切都毫無抵抗之力。

無論發生了什麼事，我都會比以往更加自信；哪怕被迫承認我不非常快樂這種令我鬱悶的事情，我都毫無怨言。

[1] 瑪麗．安托瓦內特（Marie Antoinette，1755-1793），法王路易十六的王后。法國大革命爆發後，王室出逃未成，1792 年 9 月 21 日，路易十六被廢，法國宣布廢除君主制。王室遭拘於聖殿塔內。安托瓦內特被控犯有叛國罪，路易十六處決九個月後，即 1793 年 10 月 16 日，被交付給革命法庭審判，判處死刑，魂斷斷頭臺，享年 38 歲。民間也稱其為「斷頭皇后」。

1 月 6 日，星期日

那麼，好吧，我同意你的看法，時間正在流失。如果像之前渴望的那樣度過人生，無疑更有樂趣，但這已經不可能了。我的天才將產生怎樣的成果，讓我們拭目以待吧！畢竟還有足夠的時間可以享受。

我們換了住處，現在住在艾爾瑪街 67 號。從窗戶望去，可以看見香榭麗舍大街上行駛的馬車。我還有了自己的畫室。

1 月 7 日，星期一

將來成為藝術家，我該不該相信呢？兩年不是一生，兩年過去了，如果我願意，還可以回到原來的生活中去，整日無所事事，尋歡作樂，到處旅行。而我想要的，卻是功成名就！

1 月 12 日，星期六

今天早晨，沃利茨基去世了。

昨晚去看他時，他半開玩笑半帶悲傷地用義大利語對我說：「永別了，小姐。」他是為了讓我想起義大利。

也許，這是我人生第一次不是因為自己、也不是因為生氣而流下

淚水。

一個心地善良、與世無爭的人即將去世時，總有某種東西令你感慨，就像見到一條從未傷害過人的忠誠的家狗不幸死去。

快到 1 點時，沃利茨基看起來精神好了些，女人就回到各自的房間休息，只有索菲姨留在他身邊。

可後來他的呼吸不斷減弱，必須要用水灑在他的臉上喚醒他了。

等他呼吸恢復了一些，他站了起來。不管冒多大風險，他都要與外祖父告別。但還沒走進大廳，他就沒了力氣，只好用俄語大聲喊道：「再見！」聲音洪亮有力，驚醒了媽媽和戴娜，她們跑出來攙扶他，卻看見他已倒在了索菲姨和特里芬的懷裡。

我還是無法意識到發生了什麼，真是可怕！簡直無法想像！

沃利茨基去世了！這是難以挽回的損失，你不會相信在世間的真實生活中曾存在過這麼好的人。

我們只在書中才讀到過這樣的好人。好吧，我希望他不知道我的想法。上帝隱藏了他的能力，使他不知道我的所思所言。無論他現在棲身何處，願他能聽到我說的話。即使有理由抱怨，也要原諒我，因為我對他存有深深的敬意和真摯的友誼，因為我從內心的最深處感受到他的逝去所帶來的悲傷！

1 月 28 日，星期一

明天就頒獎了，真擔心自己獲不了好名次！

1 月 29 日，星期二

真害怕比賽，可憐的羅莎莉不得不使出超人的氣力才把我從床上拽起來。

我預料要麼得獎，要麼排名靠後。

都不是，跟我兩個月前的排名一樣。

我去見布萊斯勞，她還在生病。

今晚，在義大利劇院上演歌劇《茶花女》，演員中有阿爾巴尼（Albani）、卡普爾（Capoul）和潘道菲尼（Pandolfini）——都是偉大藝術家，但我還是不開心。演到最後一幕時，我感覺，自己不再渴望死亡了；我想，凡塵萬事，都逃不掉皆大歡喜的最終結局；而我的結局，最終也難以逃脫，我注定要遭受痛苦並在痛苦中死去。

這是我對自己的預言。

我繫上了束腰帶。要是身材苗條、體型好的話，就會魅力倍增。白色蝴蝶結落在肩上，脖子和胳膊露在外面，讓我看起來像維拉斯奎茲 [1] 筆下的公主。

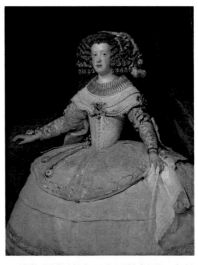

⊙ 維拉斯奎茲〈西班牙的瑪麗 - 泰蕾莎公主〉，布面油畫，127cm×99cm，1652-1653 年，藏於奧地利維也納藝術史博物館

[1] 維拉斯奎茲（Diego Velazquez，1599-1660），文藝復興後期、巴羅克時代、西班牙黃金時代的一位畫家，對後來的畫家影響很大，哥雅認為他是自己的「偉大教師之一」。對印象派的影響也很大。他通常只畫所見到的事物，所畫的人物，幾乎能走出畫面；他也畫過一些宗教畫，但其中的神像宛如人間，充滿緊張和痛苦的表情；他畫的馬和狗充滿活力。

死亡？荒謬，可我想，我要死掉。長壽，簡直是天方夜譚。與其他人的身體不一樣，我的本性裡有些元素過多，有些元素又太少，性格注定要善變。即使我是女神，整個宇宙都聽我差遣，我仍然覺得不完美。再沒有人比我更較真、更任性、更沒耐性了。有時候，也許是經常，我的話裡有些道理和正義，只是我無法解釋清楚自己到底想說的是什麼。我說我不會長壽的，我的計畫，我的希望，我小小的虛榮心，都將四分五裂！在所有事情上，我都在自欺欺人！

2 月 13 日，星期三

繪畫沒有長進，感覺好像厄運就要降臨到我頭上，好像自己做錯了什麼事而擔心受到懲罰，也好像自己正在期待羞辱的到來。

媽媽在生氣，明明是她自己做錯了事。有一件事，我懇求她不要做，不要動我的東西或整理我的房間。然而，無論我怎麼說，她都我行我素，頑固得像著了魔。但願你知道她這麼做多麼令人生氣，增添了我多少焦躁的情緒，多麼令我更容易口無遮攔；一切本無必要這樣雪上加霜的啊！

我知道她的愛柔情無限，我對她的愛也是溫柔無比，但我們兩個待在一起不到兩分鐘，就會互相置氣，甚至會哭泣流淚。總之，我們在一起時鬧彆扭，分開了又都悶悶不樂。

為了藝術，我願意做任何必要的犧牲。這就是我，我必須牢記在心。

因此，我要為自己創造獨立的生活。必須要來的，就讓它來吧。

3 月 16 日，星期六

「我注意你有段時間了，」羅伯特 - 佛勒里先生今早對我說，「你到達了一個極限，無法超越，事情不該是這樣的。你才華出眾，不該在簡單的事情上停滯不前。困難越多，你取得的成功就越大。」

我一清二楚！下週一，你就會發現，我跨過了羅伯特 - 佛勒里所說的極限。首要的事情，就是說服自己：必須要成功，一定會成功。

3 月 23 日，星期六

我承諾要跨過羅伯特 - 佛勒里所謂的極限。

我信守了承諾。他對我非常滿意。

他反復強調，擁有我這樣的才華，付出怎樣的努力都值得。他還說，我取得的進步令他吃驚，一兩個月之後——

4 月 6 日，星期六

羅伯特 - 佛勒里給予我太多的鼓勵了，他認為我應該得第二名。他說，要是我真得了第二名，他根本不會驚訝。

想不到吧，M 離開我們家之後，回家夢到的居然是我。更想不到的

是，他認為我也夢到了他。

　　我的頭髮亂蓬蓬的，拖鞋扔掉了。這個不修邊幅的我，正在問自己，是否成功地迷住了他；問了自己還不滿足，還要問戴娜。

　　然而——噢，青春！——曾經以為這就是愛情。現在，我更理智了。感覺自己正在讓某個人愛上，或者更準確地說，是認為有人愛上了自己，其實不過是逢場作戲。激發出來的愛和感覺到的愛，根本就是兩種截然不同的情感；而過去，我卻常常混為一談。

　　上帝啊！曾自以為愛上了 A；他的長鼻子讓我想到了 M 的長鼻子。多麼可怕啊！

　　終於不再困惑，我興奮不已——多麼令人開心啊！不，不，我從未愛過，但願你能描繪出我是多麼快樂，多麼自由，多麼自豪，那個要來到我身邊的人——該多麼優秀啊！

⊙瑪麗婭·巴什基爾采娃（1878 年攝）

4 月 12 日，星期五

昨天，朱利安和羅伯特 - 佛勒里在咖啡廳碰了面；後者說我真是既出色又有趣的學生，他預料我一定有出息。諸如此類的話，我必須牢記在心，尤其當精神受到困擾的時候。那時，就感覺有難以名狀的恐懼侵入思想，彷彿掉入了困惑的深淵，各種稀奇古怪的想法都在折磨著自己。其實，不過是虛幻一場，根本毫無道理。

過去的一段時間裡，家人經常在我的房間裡放三根蠟燭——那意味著死亡。

那個要離開這裡去另一個世界的人，是我嗎？我想，是我。我的未來呢？等待著我的名譽呢？啊，好的，如果那樣的話，名譽就沒有什麼意義了。

如果有個男人出現，就會幻想自己墜入了愛河；我可真是不消停。但是，要是沒有人出現的話，我就會對一切都感到厭惡。

我開始相信，自己發自內心地喜歡藝術，這令我深感欣慰。要是沒有了這些煩躁恐懼，我也許會快樂起來！

記得童年時也有過恐懼，只是帶有迷信色彩，跟現在的感覺有些相似。我以為除了法語之外，自己不可能再學其他語言了，也無法再學其他語言了。現在，你看，其實根本不是那麼回事。可當時，就有這種迷信般的擔心，它與我現在的感覺如出一轍。

1878 年

4 月 20 日，星期六

昨晚，合上日記本前，讀了幾頁之前的日記，碰巧讀到了 A 的來信。

這讓我想起了過去。我坐在那裡，浮想聯翩，一邊笑著一邊幻想。睡覺時已經很晚了，但時間並沒有白白浪費，它很寶貴，不可能隨便獲得。只要心甘情願，任何時光都不是白白浪費。只有芳華韶光，才能另當別論。

上帝已給予了我們所有的一切，所以必須感謝這些時光，更不要辜負了時光。

因為羅伯特 - 佛勒里，我今天無法去做彌撒了，也把我領聖餐的時間推遲到了明天。

我的懺悔與眾不同，其內容如下：

「毫無疑問，你犯下了某種罪過，」在慣常的祈禱之後，神父說道。「你有懶惰的傾向嗎？」

「絕對沒有。」

「驕傲呢？」

「很多。」

「你不禁食吧？」

「從不。」

「你傷害過人嗎？」

「我認為沒有——也許有吧。瑣事上可能有，但教父，大事上從來沒有過。」

「那麼，願上帝寬恕你，我的女兒。」

我得到了心理安慰。今晚，和別人談話時，我不再語言誇張，就證

明了這一點。我心態平和，心無恐懼，無論心理上的還是道德上的恐懼。過去，與人見面或交談時，我經常會說：「我害怕極了。」這是一種誇張的說法，幾乎人人常見，並無任何意義。我高興的是，自己已習慣跟人談話了。如果渴望有愉快的交往圈，那麼，就必須這麼做。以前，我只會與順自己心的人交談，而把其他人，幾乎所有人，完全撂在了一邊。

4月27日，星期六；4月28日，星期日

我心血來潮，做了傻事，邀請了一些名人參加我們教會的午夜彌撒。坐在我們右邊的，是大使洛伊赫滕貝爾格公爵（Duke de Leuchtenberg）及其夫人阿肯吉耶芙（Akenkieff）。公爵是瑪麗亞女大公和皇帝外甥的兒子；女大公是在佛羅倫斯去世的。我在羅馬時，他們夫妻倆也在那裡。當時，阿肯吉耶芙夫人還沒入駐大使館。然而，現在，她已將女大公的角色發揮得淋漓盡致了。雖然她有點過於瘦削，但仍風韻猶存，舉手投足間帶著一種威嚴。

丈夫風度翩翩，還能將全部心思都投入到妻子身上，令人羨慕。

做完彌撒後，凌晨2點鐘時大使館舉行了復活節晚宴。神父的家就在教堂附近，晚宴就選擇在他家舉行。因為是大使做東並發出的邀請，所以，我們有機會與大公夫婦、大使和俄國在巴黎聚居地所有的貴賓坐在同一張桌。

雖然心裡其實並不難過，但也不是非常高興。在這種場合，要我回到畫室裡，真需要格外的興趣。

奧洛夫親王（Prince Orloff）是鰥夫，他為什麼不會愛上我、娶我

呢？那樣的話，我就是駐巴黎的大使夫人了，幾乎相當於皇后。安尼奇科夫（Anitchkoff）是駐德黑蘭的大使，25 歲時為了愛情娶了一位小女孩。

我沒有給大家留下自己預想的印象。老佛爺的衣服讓我失望，所以，我不得不臨時穿了件不太好看的裙子，搭了件罩衫；裙子是低胸的，不太雅觀。而裙子影響了我的情緒，情緒又影響了我的外表——一切。

4 月 29 日，星期一

我通常的工作時間，是從清晨 6 點到晚上 8 點，拋開一個半小時的早餐時間不算，再沒有比這更好的消磨時間的方式了。

換個話題。我要告訴你，我想，自己不會再認真戀愛了。我經常在男人身上發現一些可笑的事情，於是戀愛就告吹了。如果男人不可笑，他就會愚蠢，就會笨拙，就會令人討厭。總之，總有問題，再不就是有耳屎。

是的，在找到自己的主人之前，沒有任何事情會迷惑我。多虧了自己有心理準備，可以發現人的缺點；並不是所有的阿多尼斯[1]都能吸引我墜入愛河。

5 月 3 日，星期五

有時候，真願意放棄世上所有的享受、榮耀和藝術，選擇生活在義

① 阿多尼斯（Adonises），希臘神話中的愛神和美男子。

大利，過著充滿陽光、音樂和愛情的日子。

5 月 9 日，星期四

要不是因為彈樂器和咬指甲，手變形嚴重，也許我會擁有一雙漂亮的小手。

我體型像希臘女神，臀部非常像西班牙女人，胸部小巧而完美；我的腳，我的手，還有我天使般的面容——都有什麼用呢？沒有人愛我？

5 月 30 日，星期四

一般說來，在家人和朋友眼中，偉人並無偉大之處，而我的情況恰好相反。比方說，如果我畫出諸如〈梅杜薩之筏〉[1]那樣的恢巨集作品，

[1] 〈梅杜薩之筏〉（法語：Le Radeau de La Méduse；英語：The Raft of the Medusa），法國浪漫主義畫家泰奧多爾·傑利柯（Théodore Géricault，1791-1824）在 1818-1819 年間創作的油畫。這幅畫之後成為法國浪漫主義的象徵。這幅畫的尺寸是 491 公分 ×716 公分。它描繪了法國海軍的巡防艦美杜莎號沉沒之後生還者的求生場面。這場海難發生於 1816 年 7 月 5 日茅利塔尼亞附近的海域，海難當時至少有 147 人生還，起先是在一隻自製的木筏上面漂流，但是 13 日後被救起時僅有 15 人倖存，期間他們缺少食物和飲水，甚至有人吃屍體來維持生命。導致這場海難的原因很大程度上是由於美杜莎號的船長失職無能，而這位船長是法國復辟王朝任命的，因此這一事件後來變成國際醜聞。 雖然〈梅杜薩之筏〉有傳統歷史畫的元素，不過其選題引人關注、畫風戲劇，這都打破了當時新古典主義的教條約束。這幅畫在第一次亮相後幾乎立即為畫家贏得廣泛注意，之後這幅畫在倫敦展出。其影響可以在之後的歐仁·德拉克羅瓦、約瑟夫·瑪羅德·威廉·特納、居斯塔夫·庫爾貝、愛德華·馬奈等的畫作中明顯見到。在畫家 32 歲死後，這幅畫成為羅浮宮的收藏品。

⊙ 泰奧多爾・傑利柯〈梅杜薩之筏〉，木版油畫，491cm×716cm。1818-1819 年，藏於
　法國巴黎羅浮宮

獲得法國榮譽勳章，家裡人也不會感覺吃驚。這是個不好的兆頭嗎？希
望不是。

<div align="center">5 月 31 日，星期五</div>

　　最殘酷的事情，莫過於對那些最親近的人，總接二連三地令他們失
望。在預料能找到鮮花的地方，反而找到了毒蛇，那才是真正的可怕。

但這種持續不斷的震驚，終於在我心裡產生了一種淡然。無論周圍發生了什麼，我都不關注。我走出家門，只是為了去工作室。

也許，你認為這是由失望帶來的無可奈何。這是由失望帶來的，儘管有些悲傷的意味，卻是一種甜美安寧的情感。

我的生活，塗抹上的不是玫瑰色，而是灰色，僅此而已。

我已接受了命運，聽從了它的恣意安排。

我的性格完全變了，而且是永久改變了，甚至連物質財富，我都不太需要。一年兩件黑襯衫，可以在星期日換洗的內衣，還有最簡單的食物，只要沒有洋蔥，新鮮的就行——甚至連上班的交通工具，這些就是我需要的全部。

不用馬車，只乘坐公車，要麼就步行。在工作室裡，我穿平跟鞋。

那麼，為什麼要生活呢？希望更好的日子來臨，這種希望從未拋棄過我們。

一切都是相對的。與過去遭受的痛苦相比，現在過得已經不錯了。我享受這種生活，這是一種愉快的改變。

1月1日，我就要19歲了。瑪麗婭要19歲了，荒唐，不可能，可怕。

有時，心中突發奇想，想要換身衣服，出去散步，去戲院，去公園，去參加沙龍，去看展覽；但我對自己說：「為了什麼呢？」然後，再次回到從前的無動於衷之中。

我寫每一個字時，都有一百種想法，而我所表達出來的思想，不過是其中的隻言片語。

對後代來說，這是一種不幸啊！

也許，對後代這不是一種不幸，但它沒能讓我將思想表達出來。

我嫉妒布萊斯勞，她的畫根本不像女人畫的。下周我要努力了！——你瞧好吧。下午的時間，我都要花在看展覽上。這周之後——我決

心成為偉大的藝術家，我會成功的。

6 月 3 日，星期一

無論內心、靈魂還是思想，我都是共和主義者。

保留貴族的頭銜吧。但在法律面前，人們要擁有同等的權利。任何其他形式的平等，都是不可能的。

讓古老的家庭繼續受到尊重，讓外國的君主受到尊敬，讓藝術以及一切有益於創造舒適高雅生活的東西都受到保護。共和主義者之所以受到譴責，在於他們隊伍中總有一些害群之馬；但哪有一個政黨沒有害群之馬呢？

如果法國完全成為了正統王朝的擁護者，或者變成了徹頭徹尾的帝國統治擁護者，那麼，人人都會純潔高尚嗎？晚安——我寫的這麼潦草，幾乎就像瘋子在狂言亂語。

6 月 12 日，星期三

明天重新開始工作，自週六以來一直沒有工作，良心在譴責我。明天，一切都重新走入正軌。

魯埃先生（Rouher）在很多方面都令我吃驚。自己用了這麼多的小伎倆，婉轉地對他進行一番恭維，連我自己也感覺吃驚。加維尼

（Adeline Gavini）和男爵都毫不猶豫地贊成我的看法，魯埃本人也非常高興。在我面前，他們談到了選票、法律、宣傳單、忠誠派、叛徒，我聽了嗎？可以說聽了，彷彿打開了通往天堂的大門。

我是女人，這令我難過。魯埃是男人，這讓他難過。「女人，」他說道，「沒有我們遇到的那些煩惱。」

「先生，我可以說幾句嗎？」我問道，「女人和男人一樣，都有自己的煩惱。唯一的差別，在於男人的煩惱給他們帶來榮耀、名望和人氣，而女人的煩惱根本沒有任何好處。」

「那麼，小姐，您認為我們的煩惱總能給我們帶來補償嗎？」

「我認為是的，先生，」我回答道，「畢竟你們是男人。」

一定不要以為，我一開始就可以和他們進行這樣的對話。我坐在角落裡足足有十分鐘，尷尬至極；老狐狸似乎並未被美貌所吸引。

我還要告訴你什麼呢？

我沉溺其中。

現在，我有心向你再講一遍所有美好的事情，但不可能了。我只會說，自己在盡最大的努力避免使用陳詞濫調，同時還要表現出良好的品位。你會認為，我有點誇大其詞了。

加維尼說，波拿巴主義者是快樂的，因為他們贏得了所有漂亮女人的同情，他邊說邊向我躬身致敬。

「先生，」我反駁道，「作為女人，我不會將自己的同情給予你們這個黨，我會像忠誠的男人那樣給予自己的同情。」

7 月 3 日，星期三

M 過來道別。天在下雨，他提議陪我們去看展覽。

我們接受了提議。去之前，他和我一起待了一會兒，他懇請我不要這麼殘酷。

「你知道我愛你都愛瘋了，」他說道，「你讓我還要遭受多少痛苦啊。真正陷入愛河的人，如果看見的只是嘲弄的譏笑，聽到的只有冷嘲熱諷，你知道這有多麼殘酷啊！」

「這都是你自己的想像。」

「噢，不，我向你發誓，我隨時可以向你表白自己的愛意——像狗一樣絕對忠誠、忠貞和耐心！就說一句話！說你對我有信心——你為什麼對待我像對待小丑一樣，像對待一個下等人一樣啊？」

「我對待你的方式與對待其他人沒有區別。」

「那麼，為什麼？你知道我對你的感情與其他人是完全不同的——我是全身心地對你好的。」

「我總會激發別人的那種情感。」

「但不是愛情。請讓我相信，你對我的情感完全不是仇恨那種情感。」

「仇恨？哦，不，我向你保證不是仇恨。」

「所有情感之中，最可怕的情感莫過於冷漠。」

「啊，好吧！——」

「答應我，在我離開的這幾個月，你不會忘記我。」

「對此我無能為力。」

「那我就不時提醒你，我還存在。也許，我可以讓你高興起來；也

許，我可以讓你開心大笑。我希望有時、偶爾，你會寫給我一句話——一個詞。」

「你到底在說什麼？」

「噢，不需要你簽名，只需簡單地寫‘我很好’，就這些，我就會開心的。」

「無論寫什麼，我都簽名，我從不拒絕簽名。」

「允許我給你寫信嗎？」

「我就是《費加羅報》[①]，接受來自世界各地的來信。」

「上帝！我從未得到過你一句認真的承諾，得到的永遠只是嘲笑，但願你知道這令人多麼發狂！我們認真談談。不要說‘在我離開時，你不可憐我！’如果你只希望我奉獻、尊重，還有我的愛——你說出任何條件，你選擇吧，考驗我。我只希望有一天你會變得更善良，不再嘲笑我，行嗎？」

「就考驗而言，」我非常認真地回答道，「只有一種考驗值得信賴。」

「什麼考驗？我隨時可以接受。」

「那就是時間。」

「如果那樣的話，讓我的情感接受時間的考驗吧。你會看到的，它經得起時間的考驗。」

「我不勝欣喜。」

「告訴我，你對我有信心嗎？」

「怎麼，信心？我對你有足夠的信心，可以放心地將信託付給你，不會擔心你會打開它。」

「不！不是那意思！絕對的信心。」

①《費加羅報》（Figaro），創立於 1825 年，其報名源自法國劇作家博馬舍的名劇《費加羅的婚禮》中的主角費加羅。

「多麼了不起的說法啊！」

「我對你的愛難道不了不起嗎？」他輕柔地說。

「我別無所求，只要你相信，這種事情會滿足女人的虛榮心。等等，我真願意對你有信心。」

「真的？」

「真的。」

這就足矣，不是嗎？我們去看了展覽。M 興致很高，他向我示愛，好像我接受了他似的，這讓我有些鬧心。

今晚，我真切體會到了什麼是真正的滿足感。我發現，M 的愛在我心中產生了與 A 一模一樣的情感。你知道，我是不愛彼得羅的！雖然非常接近，但我從未有過一刻愛過他。你知道這種覺醒有多麼可怕。

你明白，我沒有與 M 結婚的打算。

「真正的愛情，總是一種值得尊重的情感，」我對他說，「你沒必要為自己的情感害羞，千萬不要讓那些愚蠢的想法進入你的頭腦。」

「請給我你的友情。」

「空虛的字眼！」

「那麼，你的——」

「你過於奢求了。」

「那麼，我還能說什麼呢？我想從友情開始，一點點增加你的感情，你還不願意。」

「友情！幻想！」

「那麼，愛情呢？」

「你瘋了。」

「為什麼？」

「因為我討厭你！」

7 月 5 日，星期五

音樂會之後，索菲姨挽住了艾蒂安（Etienne）的胳膊，戴娜挽住了菲力浦尼（Philippini）的胳膊，我挽住了那個人的胳膊。夜色溫柔，我們一路走回家。M 恢復了興致，跟我談起了他對我的感情；總是這樣。我不愛他，但他的愛情之火溫暖著我。這種情感，與兩年前我誤以為愛情的情感如出一轍！

他的話很感人，他甚至還流了淚。快到家時，我變得冷靜起來。美麗的夜色和優美的愛情表白，都令我感動。啊，有人愛你是多麼快樂的事情啊！世上再無任何事情可與之媲美。現在我知道了，M 愛我，這種愛是不可能表演出來的。假如他愛的是我的錢，那麼，我的蔑視會令他放棄自己的偽裝。何況還有戴娜，大家都知道她和我一樣富有；還有其他的女孩子，他也可以選擇結婚。M 不是乞丐，無論在何種意義上，他都是位紳士。他本可以找到，也一定會找到，其他的人去愛。

M 和藹可親，在快要分手時我讓他握住了我的手；我也許錯了。他吻了我的手，但那是我欠他的。他那麼愛我，那麼尊重我，可憐的傢伙！我像孩子一樣問他問題，我想知道這種愛是怎麼發生的，何時發生的。他對我一見鍾情，似乎是這樣。「這是一種神奇的愛，」他說道，「其他女人對我來說就是女人，而你卻超越了其他所有人，我對你有一種莫名其妙的情感。我知道，你對待我就像對待一個駝背的小丑，沒有感情，沒有心，可我就是愛你。我——還敬佩你，而且我知道你的性格並不隨和。」

聽著他的表白，說真話，除非自己親自演出之外，愛人的告白比世上任何戲劇表演都更令人心醉情迷。這也包含了一種仰慕，有人關注，

有人仰慕，就會感覺自己的身心在陽光的照耀下像花兒一樣綻放了。

7月7日，星期日，索登

7 點鐘，我們離開巴黎來到了這裡……無法想像，自己從巴黎到了索登。「死一般的沉默」，這描述的是籠罩在索登四周的寂靜，它描述得還是不太準確。索登的寂靜令我迷惑不解，就像喧囂的噪音令人迷惑不解一樣……

蒂勒紐斯醫生（Dr. Tilenius）剛剛離開，他就我的病情提了不少問題，可跟那個法國醫生一樣，什麼結論都沒說。

「非常好，沒什麼問題。一周之後，你就會好的，小姐。」

明天開始，我要接受一個療程的治療。

這裡樹木漂亮，空氣清新，風景宜人，令我的臉色嬌豔起來。

在巴黎，我只是漂亮，僅此而已；在這裡，我的外表顯露出一種詩意般的倦怠，眼睛變大了，兩腮瘦削了。

7月9日，星期二，索登

這些醫生真令人討厭！我的喉嚨居然讓他們檢查出了咽炎、喉炎、黏膜炎！該查的都查出來了！

我讀李維的書消遣，把晚上讀的內容記了筆記。我必須看羅馬史。

7月16日，星期二

我決心成名，無論成為藝術家還是什麼家都行。可是，不要認為我學習藝術只是出於虛榮。也許，就本性而言，並沒有多少人比我更有藝術氣質——這一點，您是睿智的讀者，一定早已想到了。至於有些讀者，我藐視他們，他們認為我不切實際，以為我並不渴望成名，還事事特立獨行。

7月24日，星期三

托馬舍夫斯基（Tomachewsky）醫生是聖彼德堡劇團的醫生，他一定知道了什麼內情，給出的診斷與福韋爾醫生和其他醫生的診斷一樣。我終於知道了，索登的水，因其化學成分的原因，根本不適合治療我的病。如果不是非常無知的話，就會清楚，只有在恢復期和患肺結核的病人才被送到索登。

今早6點鐘，索菲姨和我在托馬舍夫斯基醫生的陪伴下去了埃姆斯（Ems），去諮詢那裡的醫生。

我們剛返回家。

歐仁妮皇后 [①] 就住在埃姆斯。可憐的女人！

① 歐仁妮皇后（Empress Eugenie，1826-1920），拿破崙三世的妻子。

1878 年

8 月 2 日，星期五

過去的幾天，我一直在想尼斯。15 歲時我就待在那裡，當時的我是多麼漂亮啊！身形、手腳也許沒有現在豐滿，但臉型卻極其完美。再也不能那麼漂亮了。回到羅馬後，勞倫特伯爵讓我出盡了洋相。

「您的臉型變了，」他說道，「五官、膚色還跟以前一樣，但表情變了。您永遠不會再像那幅肖像了。」

他指的是我的那幅肖像：我雙肘放在桌上，兩手握在一起，托起臉頰。我姿態自然，眼睛凝視前方，還帶有些許的擔心，好像在自問：「生活就是這樣嗎？」

那時我 15 歲，仍稚氣未脫；這種表情，之前沒有，之後也從不會再有了，那是我所有表情中最迷人的表情。

8 月 7 日，星期三

我的上帝，請允許我去羅馬。上帝，要是你知道我多麼希望去那裡就好了！上帝，可憐一下不爭氣的人類吧！上帝，請允許我去羅馬！我注定不可能去羅馬，如果去了，那將會多麼幸福啊！

不是李維將這些想法灌輸進我的頭腦的，過去的幾天，我都沒有讀這位老朋友的書。

不，只需想想羅馬平原、人民廣場、落日的陽光照耀下的蘋丘公園，就明白我的心思了。

在神聖、燦爛的晨曦中，冉冉升起的太陽發出的光芒，讓四周的一切映出身形，煥發容顏——其他的一切都顯得那麼空茫無趣！憶起那神奇、令人痴迷的城市蘇醒時的樣子，心中又湧起怎樣神聖的情感啊！羅馬擁有輝煌的過去和昇華的現在，兩者交相輝映，對思想產生了奇妙的影響。為此，我感慨萬千。可是，我不會是唯一為羅馬感慨之人。這種感慨無法用言語描述，也許——不，我有點語無倫次，無法表達。假如我戀愛了，那愛的一定是羅馬。在落日的見證之下，看見最後一道光芒落在神聖的圓頂之上，我鄭重向羅馬宣誓：我愛你。

如果我遭受了致命一擊，那也一定是因為羅馬。我會眼睛緊盯著圓頂，哭泣、祈禱。如果我成為最幸福的人，那麼，我最想去的地方，一定是羅馬。

8 月 17 日，星期六，巴黎

今早我們還在索登。

我討厭巴黎。不否認生活在巴黎可能比生活在其它地方更快樂、更滿足，過著更為圓滿、更為睿智、更為精彩的生活。但要過這種生活，必須要愛這個城市本身。我發現，城市如人，有的令我同情，有的令我反感；我無法愛上巴黎。

我身染重疾，厭惡自己。這不是第一次恨自己病倒了，但是恨，並不會讓病情好轉。

恨一個本可躲避之人就夠糟糕的了，可恨自己——就可怕了。

1878 年

8 月 29 日，星期四

不知道上天怎樣眷顧我，才讓我今天早晨起來遲了。他們 9 點鐘來的，告訴我外祖父病得更嚴重了。媽媽、索菲姨和戴娜在哭⋯⋯10 點鐘時，神父來了，幾分鐘後，一切都結束了。

9 月 4 日，星期三

康得① 曾說過，物質世界只存在於人的想像之中。這說的有點太遠了，但我接受他的觀點，尤其在情感世界出現疑惑之時。實際上，情感是由事物留下的印象產生的；因此，物質不再是物質了──換句話說，物質不再擁有客觀價值，只存在於我們的頭腦中──為了跟上這一觀點的思路，我必須得晚點睡覺。然後，再想想明天早晨幾點開始畫畫，才能在週六前完成。

有些學術謬誤，歷時久遠，還有點神祕兮兮的。可對它們，我卻情有獨鍾──這些學術論點和假設，如此有邏輯，又如此深奧。只有一件事令我為之遺憾：它們都不是真理，可我既沒有時間也沒有傾向去找到其原因所在。

希望有個人能和我一起探討這些問題。我的生活很寂寞，但事先聲明，我絕不期望將自己的意見強加於他人身上。如果發現他人的觀點是

① 康得（Immanuel Kant，1724-1804），德國哲學家。德國古典哲學創始人，其學說深深影響近代西方哲學，並開啟了德國唯心主義和康得義務主義等諸多流派。

正確的，我會心甘情願地接受。

　　不希望因自負而被認為荒謬，我渴望傾聽博學之人的長篇大論。哦，我也非常渴望進入思想界，觀察、傾聽、學習。但我既不知道如何著手，也不知道跟誰去徵求建議。我待在角落裡，目光茫然，充滿好奇，掃視著四面八方的藝術瑰寶、歷史遺跡、語言奇蹟和科學真理——總之，整個世界——我想知道自己要選擇哪個方向。我渴望看見所有的一切，了解一切，學習一切！

9 月 13 日，星期五

　　在這個世界上，我沒有處於自己應在的位置上⋯⋯寬闊的廣場中央，有座石台，上面立著一個個令人讚嘆的雕塑。可若是將它們放在房間裡，就會發現它們看起來多麼滑稽，多麼礙眼！從早到晚，不知要觸碰它們多少次，於是，就會認為它們令人生厭，難以容忍。而如果將它們放在了合適的位置上，就會喚起大家的連聲讚嘆。

　　如果認為「雕塑」一詞有點恭維我的意思，那麼換成另一個詞吧——隨你的便。讀完李維的作品後，我要讀米什萊①的法國歷史，然後是希臘作家的書。這些希臘作家，我只是從其他書的典故裡或引語裡知道他們——我的書都打包裝起來了，必須找到一個比這裡更適合放書的地方。

① 米什萊（Jules Michelet，1798-1874），法國歷史學家，被譽為「法國史學之父」。他以文學風格的語言來撰寫歷史著作，令人讀來興趣盎然；他以歷史學家的淵博來寫作散文，情理交融，曲盡其妙。在米什萊筆下，山川、森林、海洋、禽鳥、昆蟲，一草一木，無不洋溢著深沉的詩意的凝思。

　　我讀過阿里斯多芬[①]、普魯塔克[②]、希羅多德[③]和幾部色諾芬[④]的作品，僅此而已。還有，我非常熟悉荷馬，對柏拉圖也略知一二。

10 月 3 日，星期四

　　今天，我們花了幾乎四個小時看了一場國外音樂劇。劇中的阿里斯多芬，衣著醜陋。劇的情節也刪減改編了，令人惋惜。

　　最精彩的部分，是克里斯多夫・哥倫布[⑤]的朗誦——羅西[⑥]用義大利語朗誦的。多麼動情的聲音啊！多麼動人的語調啊！多麼感人的表情啊！多麼真摯的告別啊！比音樂不知強上多少倍。我想，即使不懂義大利語，也能體會到朗誦的魅力。

　　聽朗誦的過程中，我崇拜上了羅西。

　　啊，潛藏在語言中的力量是多麼強大啊！哪怕不是自己的語言，哪怕是其他人的語言，亦是如此！英俊的芒特 - 薩利[⑦]後來也朗誦了一段——我不評論！羅西是位偉大的藝術家，他有藝術家的靈魂。在劇院門

① 阿里斯多芬 (Aristophanes，西元前 448- 西元前 385)，雅典詩人和劇作家，雅典公民。他被看作是古希臘喜劇尤其是舊喜劇最重要的代表。相傳寫有四十四部喜劇，現存《阿哈奈人》、《騎士》、《和平》、《鳥》、《蛙》等十一部。有「喜劇之父」之稱。

② 普魯塔克 (Plutarch，46-125)，希臘歷史學家、傳記作家。代表作：《名人傳》等。

③ 希羅多德 (Herodotus，約西元前 484- 西元前 425)，古希臘作家，他把旅行中的所聞所見，以及波斯阿契美尼德帝國的歷史紀錄下來，著成《歷史》一書，成為西方文學史上第一部完整流傳下來的散文作品。

④ 色諾芬 (Xenophon，西元前 430- 西元前 355)，古希臘歷史學家、作家、軍事家。代表作：《長征記》、《希臘史》、《回憶蘇格拉底》、《居魯士的教育》、《蘇格拉底的辯護》等。

⑤ 克里斯多夫・哥倫布 (Christopher Columbus，1450/1451-1506)，義大利探險家、殖民者、航海家。

⑥ 羅西 (Ernesto Rossi，1827-1896)，義大利劇作家、舞臺劇演員。

⑦ 芒特 - 薩利 (Jean Mounet-Sully，1841-1916)，法國舞臺劇演員。

口，我看見他和兩個男人一起交談；他長像一般。不錯，他是演員，但偉大的演員在日常生活中就與眾不同，氣質非凡。我注意到他的眼睛，即使在說話時才散發出魅力，但也不是普通人的眼睛。這種魅力真是太令人讚嘆了！那些鄙視藝術的偽君子算什麼東西！

　　我的命運，真是可怕！如果我擁有天賦，就能夠改變命運；但天賦必須取決於信任。即使你相信我說的話，但我在哪裡可以出示證據，證明自己的天賦呢？

10 月 7 日，星期一

　　愚蠢之人，會妄加推測，以為我想成為另一個巴爾札克，可我並無此意。但是，你知道巴爾札克為什麼這麼偉大嗎？因為他以自然而然的態度描寫事物，沒有恐懼，沒有矯飾，純粹發自自身的感受。幾乎每位有思想的人都曾有過同樣的感受，但誰能像他那樣表達出來呢？

　　沒有人，說每個人都有同樣的思想，也許不對，但在讀巴爾札克的作品時，每個人都為他的真實、自然而感動；所以，大家都認為自己感同身受。我認為自己沒有能力從混亂的思想困局中解脫出來，這種想法曾產生過上百次，無論是在對話裡還是在自我反思中，它折磨得我死去活來。

　　我還會找到另一種托詞：在自己公正而深刻地觀察世界時，擔心人們也許不理解我。

　　也許，大家的確不像我所希望的那樣理解我。

　　晚安，好人們。

10 月 20 日，星期日

今天早晨 9 點鐘，我訂了馬車，在「伴娘」埃爾斯尼茨陪同下，去參觀聖菲力浦教堂、聖托馬斯・阿奎那教堂和巴黎聖母院。我上了塔樓，像英國女人那樣，端詳著大鐘。好吧，這就是巴黎值得讚嘆的地方——這就是老巴黎。待在這裡，也許會心情愉快，但前提是遠離林蔭大道和香榭麗舍大街。總之，我要離開城市，遠離我所厭惡的煥然一新，因為它們令我心煩意亂。然而，在聖日爾曼郊區，你感覺到的卻是全然不同的巴黎。

我們後來去了美術學校；我氣憤得想要吶喊。

我為什麼不能在那裡學習？為什麼不能得到那種全面的指導？我去看了羅馬大賽的畫展。二等獎頒給了朱利安的學生，朱利安非常高興。如果我足夠富有，就會建一所女子美術學校。

10 月 26 日，星期六

我的畫比之前好多了，裸體素描也非常不錯了。巡展的獲獎作品公布了，布萊斯勞一等獎，我二等獎。

總之，我該滿意了。

11月3日，星期日

今天，媽媽、戴娜、X夫人和我一起出去兜風。她們想把我嫁出去，但我簡單明瞭地告訴她們，為了不讓人利用或者不讓某個先生富有起來，我願意出嫁，但前提是這個人要麼家境富有，出身良好，英俊瀟灑；要麼有天賦，有名氣。至於性格，哪怕他是撒旦，我也願意赴湯蹈火。

11月9日，星期六

多遺憾啊！居然沒有獎章！我獲第一名的時候，就是這樣。我想，如果布萊斯勞參加了畫展，他們會給出兩個第一，我命該如此。然而，無所謂了，什麼都改變不了事實。

11月13日，星期三

今晚，羅伯特-佛勒里來到了工作室，給我上了一堂大課，還給予了我一些鼓勵，再重複他的話沒有意義了。如果他的話都成真，您讀我的日記讀了這麼久，應該知道什麼樣的話可以讓我高興。

但是，發現有人還能真誠地對待我，還是挺高興的。我很傻，對自

己總是抱有最美好的期望。當人們告訴我，我已實現了這些夢想，我會欣喜若狂，彷彿之前從未有抱有過任何期望。我對自己好運的驚詫與喜悅，好像世上最美麗的女人愛上了魔鬼時，魔鬼那得意忘形的樣子。

羅伯特 - 佛勒里是位優秀的老師，他指導你一步步向前走。這樣，你就對自己取得的每一微小進步都了然於胸。今晚，他對待我，就像對待一個剛學會了音階的學生，第一次給他曲子彈奏。他掀開了面紗的一角，揭示給我更為廣闊的世界。在我的學業生涯中，今晚注定與眾不同。

就素描而言，我與布萊斯勞不相上下，但她比我畫得多。現在，我必須像她那樣全身心畫上幾個月了。如果做不到這一點，作品就不會脫穎而出。但在我全情投入的這八九個月裡，她不會停滯不前的。因此，我必須進步得更快，才能彌補不足；這似乎是不可能的。好吧，蒙上帝的恩典，讓我們拭目以待吧。

今晚，沐浴之後，突然發現自己看起來那麼漂亮，我在鏡子裡足足欣賞了自己有二十分鐘。我確信，沒有人看見我這樣不會讚嘆的。我的肌膚，嬌嫩欲滴，令人垂涎；我的臉頰，微微透出紅潤，我的嘴唇、眼睛和眉毛，無不顯露出女性的魅力。

求求你，不要認為我被虛榮蒙蔽了雙眼。什麼時候自己看起來醜陋，我一清二楚。很久以來，這是第一次，我漂亮起來。繪畫榨幹了我的一切。

這所有的一切，有朝一日都會變得黯然失色，萎縮凋零，消失殆盡，想起來真是令人痛心疾首啊！

11 月 21 日，星期四

布萊斯勞畫了一張臉，非常逼真，栩栩如生。即使是女人，也想去親吻它。

11 月 22 日，星期五

布萊斯勞的未來是什麼樣的，一想到這些，就心生恐懼，讓我既好奇又悲傷。

她的構圖，沒有女人氣，也不庸俗，更不會比例失調。在畫展上，她的畫總會吸引大家的目光。除了她獨特的處理手法之外，她的畫的主題，總是不同尋常。的確，嫉妒她是愚蠢的。在藝術上，我還是個孩子，她已經是成熟女子。此刻，我的光芒似乎隱藏了起來，眼前一片漆黑。

12 月 27 日，星期五

這一周沒有畫畫。過去的三天裡，我想寫下一些感受——關於什麼，我卻不知道。第二個故事裡那個女子的歌聲，讓我無法再專心繼續下去。於是，就流覽起自己在義大利期間的日記。這時，有人來了，我

再也找不到自己的思路了，也失去了自己有意沉溺其間的那種淡淡的憂傷。

突然發現自己居然用如此浮誇的語言描寫一件微不足道的小事，真令我感到吃驚。

我滿腦子高尚的情感，卻無法用美夢、驚喜或浪漫的場景加以描述，抒發情感，這叫我心煩意亂。我的意思，藝術家會知道，這非常好。但我所不能理解的是，一個據稱睿智的女孩子，怎麼就不會恰如其分地評價男人和世事呢？我這麼說，因為剛剛產生了一個想法：在這種事情上，家人本應該給予我啟蒙教育。比如說，告訴我 A 不值得愛，根本不必為他自尋煩惱。的確，在整件事情上，她們都弄錯了，媽媽的見識甚至還不如我，但這不是重點。此外，我對自己的智商一向高估，本應該好好動動腦子，像對待其他人一樣對待他，無論在日記裡還是在其他方面，都不該在他身上花了那麼多心思。

可是，我總有種迫切的渴望，希望發生些浪漫的故事，可以記錄在日記裡；我真傻啊！浪漫的故事，發生時就該是浪漫的。不管怎樣，還是自己年幼無知。無論犯了什麼錯，無論怎樣吹噓過，我終於為之懺悔了。無論為它付出什麼代價，我都無怨無悔。

現在，我想聽到有人說：「像你這樣堅強的女人，無論發生了什麼，都不該收回自己的承諾。」

12 月 29 日，星期日

對藝術，我已失去了掌控力，卻無法用什麼取代它。書已打上包

了，我的拉丁語知識和古典文學知識正在丟失，我徹底變蠢了。看見一座廟宇、一個石柱或一處義大利風景，腦子裡就充溢了對巴黎的厭惡。巴黎，它這麼冷酷，可又這麼博學、睿智和優雅。這裡的男人，醜陋無比；這種類型的城市，是高級人類的天堂，對我沒有任何吸引力。啊，我在自欺欺人，我既不聰明也不快樂。我渴望去義大利，去旅行，去欣賞湖光山色、森林海洋。和家人待在一起，就意味著每天要陪著一大群人，還要面對不斷的責備、煩惱和小摩擦嗎？啊，不，說一百次也不是這樣。享受旅行的快樂，必須等待，可時間在流逝。得了，這樣更糟。如果願意，可以隨時嫁個義大利王子。還是讓我等待吧。

你知道，如果嫁給了義大利王子，我也許還是藝術家，因為錢會是我的了，但我應該給他分點兒。不管怎樣，我都要待在這裡，努力畫畫。

週六，他們認為我的畫根本就不差。

你知道，只有與義大利人在一起，我才能住在法國。按照我的意願，我希望住在法國。啊，還有義大利！多麼快樂的生活啊！我將在巴黎和義大利之間往來穿梭。

渴望
榮耀

MARIE
BASHKIRTSEFF

瑪麗・巴什基爾采娃的日記

1879年

1 月 2 日，星期四

我所渴望的，就是獨自一人出門！出門，回來，坐在杜樂麗花園的長椅上；更理想的，是坐在盧森堡公園的長椅上，或著站在那裡觀看商店櫥窗裡的設計藝術，參觀教堂和博物館。到了晚上，在城市裡的古老街道上漫步。

1 月 10 日，星期五

今晚，羅伯特 - 佛勒里來到了工作室……

如果藝術不能馬上給我帶來名譽，我就自殺，一了百了。幾個月前，我就下定了這個決心。在俄國時，我想到了自殺，但對自殺產生的恐懼阻止了我。我給自己設定的上限是 30 歲，因為在那個年齡前人們仍然有希望獲得財富、幸福、榮耀和自己所渴望的東西。那麼，就這麼定了。我要是理智一點的話，無論現在還是將來，都不會再折磨自己了。

1 月 11 日，星期六

他們認為，在工作室的學生當中，數我的社交活動多。這一觀點，以及我跟其他同學在不同的網站上下車，都將我和其他學生隔離開來，

無法像他們那樣互相照應。比如，陪我到藝術家家裡做客，或者去美術館參觀。

星期六晚上，我堅持工作到 10 點。回到家後，禁不住坐下痛哭起來。在此之前，我總是請求上帝幫助，但他似乎沒有聽到我的聲音，所以，我幾乎不再相信他了。

只有那些感同身受的人，才會理解其中的恐懼。

1 月 14 日，星期二

今早，直到 11 點半，我才醒來。獎項是由三位教授頒發的，他們是：勒菲弗爾[1]、羅伯特 - 佛勒里和布朗熱[2]。我直到 1 點鐘才趕到畫室，知道了結果。剛進入畫室，聽到的第一句話就是：

「好的，瑪麗婭小姐，過來接受你的獎牌。」

1 月 22 日，星期三

一整天，都像在做夢，我夢見了藍色的大海，白色的風帆，亮麗的天空。今早走進工作室時，發現 P 在那裡。他說一周後要去羅馬。談話之間，他提及了凱托賓斯基和一些朋友，而我——感覺自己有點迷糊。

① 勒菲弗爾（Jules Lefebvre，1836-1911），法國 19 世紀後期浪漫主義畫家、教育家、理論家。作品多以人物肖像為題材。

② 布朗熱（Gustave Boulanger，1824-1888），法國人物畫家，以其經典和東方題材而聞名。

他的話讓我想起一連串的場景：石雕、廢墟、雕像、教堂，還有羅馬平原，那個「沙漠」。是的，我喜歡那個沙漠。感謝上帝，也喜歡那些喜歡沙漠的人！

2 月 16 日，星期日

昨天，我挨了一頓批評。「我不明白，你這麼有才華的人，怎麼會感覺畫畫吃力呢？」朱利安說。

我也不明白，自己似乎已無能為力，繼續掙扎沒有任何意義。我的上帝，我的上帝！沒有什麼人、什麼事可以指望了嗎？我用木材填滿了爐火，然而，這根本就是無用功，自己根本就不冷。有許多可憐人，此時此刻正啼饑號寒。想到這一切，我就惱怒不已。這種反思，對於喜歡哭泣的我來說，足以令我的淚水流乾。有時，我想，與其像現在這樣，不如掉入痛苦的谷底，因為觸底之後，再也沒有了恐懼。

2 月 18 日，星期二

我雙膝跪在床邊，懇求上帝，讓自己獲得公正、憐憫和原諒！如果不該遭受折磨，請上帝給予我公正！如果犯下了罪過，請上帝給予我原諒！如果上帝存在，而且與我們想像中的別無二致，那麼，他應該是公正的，應該懂得憐憫，應該能夠原諒。我只有上帝可以依靠了，因

此，很自然地，我尋求他的幫助，懇求他不要放棄我，不要讓我絕望，不要引我誤入歧途，不要折磨我，不要讓我在臨死之前對他質疑、甚至褻瀆。

毫無疑問，我的痛苦絕不比自己的罪過更大逆不道。可是，我在不斷犯下微小的過錯，最終累積成為難以饒恕的罪過。

剛才，對索菲姨說話有些尖刻，可我無法控制。我雙手蒙面，懇求上帝幫助時，索菲姨來到了我的房間。啊，這才是人生最大的痛苦啊！

一定不要讓人看見我哭了，大家也許會認為我的淚水是來自失意的愛情，認為我是因憤怒而留下的。

2 月 19 日，星期三

必須做些事情讓自己快樂起來。我這麼說，全是因為我們習慣將書中讀到的內容照搬到生活中。可是，為什麼非要快樂起來呢？在痛苦中，我居然找到了樂趣。我與其他人不同，他們為了維繫道德或者身體健康而做事，我不喜歡這麼做，因為我對道德和身體都沒有信心。

2 月 21 日，星期五，尼斯

好啦，終於到尼斯啦！

我渴望盡情享受這新鮮的空氣，讓自己沐浴在陽光下，傾聽波浪的

聲音。你愛大海嗎？我愛它愛到發狂。只有在羅馬，我才忘記它——
幾乎。

我和保羅一起來的，人們誤以為我們是夫妻，這叫我惱火不已。因
為別墅租出去了，我們只好在花園酒店（Hotel du Parc）下榻——以前
住的是阿卡維瓦別墅（Villa d'Acqua-Viva），八年前我們曾在這裡住
過。八年！——一次快樂之旅。我們將在倫敦之家酒店進餐，飯店總管
安東莞（Antoine）過來向我問候，店裡的其他店員也過來問候。司機都
微笑鞠躬，我們挑選的這個司機對我極盡讚美——他認出了我。可是，
卻有另外一個司機提出來為我們服務，說他曾經服侍過羅曼諾夫夫人。
後來，在大法國路我遇見了朋友。所有的一切都那麼愜意，這些善良的
人帶給了我極大的快樂。

夜色美麗，我偷偷溜出來，直到 10 點鐘才回去。我想在海邊漫步，
隨著浪濤的節拍唱歌。附近沒有一個人，夜晚令人陶醉，尤其是離開巴
黎之後的夜色，噢，巴黎！

2 月 22 日，星期六

這個地方和巴黎真是截然不同啊！在這裡，我可以睡到自然醒。這
裡的窗戶整晚開著。我住的房間，過去是賓薩經常畫畫的地方。看見第
一縷陽光照耀下來，劃過花園中間噴泉旁的樹頂；這場景，之前的每天
早晨也常常看見。小書房的牆紙，還是我當時選的，也許是野蠻的英國
人在一直使用書房，所以，我只能靠牆紙才能認出它來。英國人新建了
一條走廊，這讓我完全迷失了方向。

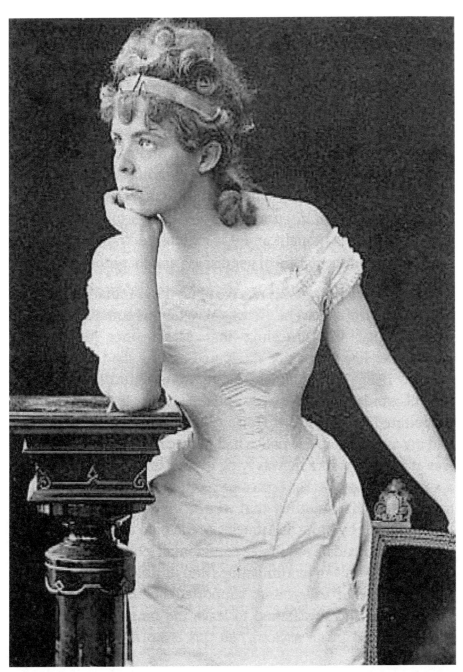

⊙瑪麗婭·巴什基爾采娃（1879 年攝）

待在尼斯期間，我們在倫敦之家酒店進餐。那裡可以見到所有人，狂歡節期間更不用說了。

2 月 23 日，星期日

昨天，我們去了摩納哥娛樂城，這是妓女的聚集地。對它的憎惡，無法用語言表達。我只待了十分鐘，但那已夠了，我又不玩樂。

獨自散步時，我總是快樂的。今晚的大海美得無法描述，在聽帕蒂[1]的歌劇之前，我去聽了大海的浪濤聲。天一直在下雨，空氣清爽宜人，看見這深藍色的夜晚，還有這深藍色的大海，多麼愜意宜人啊！

3 月 3 日，星期一，巴黎

昨天中午我們離開的尼斯。天氣好極了，離開這令人愉悅、無可比擬的城市，感到特別難過，我不禁潸然淚下。從窗戶往外望，可以看見花園、盎格魯街，以及所有巴黎的高雅。從走廊這端，可以看見大法國路，路上有古老的義大利遺跡、胡同和那些風景如畫的街燈和暗影。在路上散步時，所有認識我的人都說「那是瑪麗婭小姐」。

現在，我願意離開巴黎。我已心不在焉，失去了所有希望，不再期

① 帕蒂（Adelina Patti，1843-1919），義大利裔法籍歌唱家，被公認為聲樂史上 1861-1906 年近 50 年間世界上最偉大的女高音歌唱家。

望任何事，不再指望任何事。我已心灰意冷，願意聽天由命。我在黑暗中摸索，尋找燈光，卻一無所獲。我嘆了口氣，心比以往更為壓抑。告訴我，你要是我該怎麼做？

3 月 5 日，星期三

明天又要開始工作了！再給自己一年——一整年的時間，要比以往更加勤奮。失望有什麼好處呢？從困境中掙脫出來時，可以這麼說；但身處困境時，就無法說出這樣的話。

6 月 21 日，星期六

幾乎 36 個小時裡，我什麼都沒做，就是哭泣。昨天睡覺時，我已精疲力盡。昨天中午離開工作室時，朱利安通過話筒叫女管理員，女管理員把耳朵貼在了話筒上聽他講話，接著她對我們說：「女士們，朱利安先生想讓我告訴你們，皇太子去世了。」

我叫了一聲，跌坐在煤箱上。大家開始喊喊喳喳議論起來，羅莎莉說：「請默哀一分鐘吧，女士們。這是官方消息，剛剛收到了電報，皇太子被祖魯人殺害了，朱利安說的。」

消息早已傳開，有人給我帶來了《信使報》，上面鬥大的黑體字寫著「皇太子之死」，我震驚不已。

　　無論屬於什麼政黨，無論是法國人還是外國人，這條消息勢必會給人帶來恐慌。

　　有件事我要說一下，這件事報紙沒有提過。英國人是膽小鬼和謀殺犯。皇太子死的蹊蹺，其後面一定隱藏著背叛和犯罪。皇太子，皇室的唯一兒子，党的希望都寄託在他身上，居然這麼輕易地就暴露在危險之下，這正常嗎？一想到他母親的傷心痛絕，我想，沒有人會冷酷到無動於衷的地步。哪怕最悲慘的不幸、最殘酷的失去，都會留下一線未來的希望，一種可能的安慰。而他的離世，卻沒有留下任何東西。確切無疑地說，這種悲傷令人悲痛欲絕。正是因為他母親，他離開了人世，她未曾給過他片刻安寧，一直在折磨著他。連每月五百法郎的生活費，她都拒絕給他，這讓他難以為繼。兒子和母親在交惡中各奔東西！你能體會到其中的可怕嗎？你能理解母親的感受嗎？

　　每當波拿巴人彷彿瞎了眼一樣求助於英國這個無恥國家時，英國總會以無恥的態度回答它。一想到這些，我心中就無比憤怒。

<div align="center">8 月 3 日，星期日</div>

我的狗兒可哥二世不見了。

你無法想像我的悲傷。

8月4日，星期一

昨晚一夜未眠，想著我那可憐的小狗，我情不自禁落下了淚水。我向上帝祈禱，讓我再次找到它。每當有什麼請求時，我就使用一種特別的祈禱方式，反復念祈禱詞。記得每次祈禱之後，都會獲得某種慰藉。

今天早晨，家人叫醒了我。他們找到了小狗，把它交給了我。這條忘恩負義的小狗餓壞了，看見我時沒有任何欣喜的表情。

媽媽歡呼道：找到它是個奇蹟。之前，我們已經丟了四條狗了，從未找到過。當然，要是我告訴她是我的祈禱靈驗了，她就不會這麼激動了。這個祕密，我只會在日記裡透露。即使如此，我也不太滿意。有些隱祕的想法和祈禱，如果說出來，就會感覺滑稽荒唐。

8月9日，星期六

是走是留？行囊已打好。醫生似乎不相信蒙多爾①的水療效果。不管怎樣，我可以在那裡休息一下。等回來時，生活又會異常忙碌。白天，畫水彩。晚上，畫模特兒。

① 蒙多爾（Mont-Dore），法國多姆山省的一個市鎮，屬於克萊蒙 - 費朗區羅謝福爾蒙塔尼縣。

1879 年

8 月 13 日，星期三

昨天 1 點鐘，我們到達了迪耶普[①]。

所有的海港都一樣嗎？我曾到過奧斯坦德[②]、加來、多佛[③]，現在又來到了迪耶普，它們都散發出焦油、漁船、繩索和柏油帆布的味道。風很大，在毫無遮擋的情況下遭遇這種天氣，感覺糟透了，跟暈船沒有什麼區別。與地中海相比，這裡真是天壤之別啊！地中海，令你神清氣爽，沒有這種難聞的味道，你可以自由呼吸，總有令你感嘆之處。我更喜歡索登或施朗根巴特，它們像綠色的安樂窩；還有想像中的蒙多爾，都比這個地方強。

我來到這裡，就是為了呼吸清新的空氣。啊——好吧！無疑，城外和港口的空氣更好些，可這些北部海港沒有令我滿意的。無論哪個旅館，三層以下，都看不見大海的景色。噢，尼斯！噢，聖雷莫[④]！噢，那不勒斯！噢，索倫托！你們絕不是浪得虛名，旅遊指南對你們的誇讚絕不過分，更不存在詆毀！你們的確是清新迷人、賞心悅目的城市！

8 月 16 日，星期六

雖然這地方非常無聊，但我們笑得還是很開心，只不過笑是我的本

① 迪耶普（Dieppe），法國北部一港市，重要旅遊港、漁港和商港，有著名的海濱浴場。
② 奧斯坦德（Ostend），位於比利時西佛蘭德省部的一座海濱城市。
③ 多佛（Dover），英國東南部一海港。
④ 聖雷莫（San Remo），義大利西北部一海港。

性，完全不受心情的支配。

　　之前在療養地的時候，我喜歡觀察路人，這讓我心情愉快。

　　現在，對所有這一切，我已無所謂了，無論身邊的是人還是狗，我都無動於衷。但繪畫和音樂，還是我最喜歡的。我希望自己在世上扮演著與現在截然不同的角色，但我的想法並不會如願以償，因為它無足輕重。

8月19日，星期二

　　今晚，洗了第一次海水澡，整個過程令我厭惡不已，恨不得大喊大叫。我寧願打扮成漁家女，也不願衣著醜陋。此外，我性格悲觀，渴求生活中的細節都達到和諧完美。其他人認為漂亮或高雅的，我卻經常認為缺乏藝術特色而給以顏色。我希望媽媽優雅風趣，至少更端莊一些。畢竟，生活本已糟糕，再強迫人們承受這種糟糕的生活，實在不合時宜。

　　你說，這些都是瑣碎之事嗎？其實，每件事都互相關聯。如果圖釘跟小刀造成的創傷一樣疼痛，哲人會怎麼說呢？

8月20日，星期三

　　沒有抱負的情感，我想，自己根本無法體會；我鄙視那些舉無輕重的人。

1879 年

8 月 29 日，星期五

聽天由命，是懶惰者和絕望者的信仰。我絕望了，向你保證，我對生活全然無所謂了。如果這種情緒屬於一時興起，我就不會使用這個陳詞濫調了。但我一直如此，即使最快樂的時候也是這樣。我藐視死亡，如果除了死亡之外，我四大皆空——事情就簡單了。如果除了死亡之外，還有什麼眷戀的話，我就將自己託付給上帝。我認為，無論何種情況，自己都不會待在天堂；在這個世界裡我所遭受的痛苦，還會在天堂裡持續下去。我注定要遭受痛苦。

9 月 1 日，星期一

希望你注意到，過去的一段時間裡，我發生了巨大的變化，變得嚴肅而理智起來，比以往能更好地理解一些事情了。許多過去無法想明白的事情，現在都想通了。比如，我明白了，對一種思想深深的執著，跟熾熱的情感別無二致。

對王子或朝代的忠誠，會喚醒我的激情，讓我潸然淚下，甚至在衝動之下，貿然採取行動。但內心深處，我還有一種感覺，它讓自己對所有這些起伏不定的情感產生了疑慮。一想到偉人曾經當過奴隸，對偉人的崇敬之情，會頃刻間消失殆盡。也許是因為自己愚蠢的虛榮，但我還是會以藐視的眼光看待奴隸。只有奴隸身處國王之位時，我才真正會成為保皇派。

就自己而言，也許會在國王面前低頭；但對低頭的那些人，我既不會愛他們，也不會尊敬他們。

我也許會接受英國或義大利那樣的君主立憲制，但即使如此，仍有許多地方，我會持反對態度。那些皇室禮儀，令我心生厭惡，它們是毫無意義的恥辱之禮。統治者同情人們的時候，如宣傳和宣導偉大理想的維克托‧伊曼紐爾一世 [1]，以及和藹可親的瑪格麗特王后 [2]，皇室禮儀可以忍受。但最好還是擁有選舉出來的國王，他會永遠站在人民一邊。

古老的秩序，是對進步和智慧的否定。

9 月 17 日，星期三，巴黎

今天星期三，是我一周來的好日子；而 17 日，又是一個月的好日子，我要當模特兒，並已安排妥當。

10 月 1 日，星期三

評論來了，剛剛讀完二百頁，可這只是亞當夫人第一期的評論；我感到有些心煩。4 點鐘時，離開工作室去公園散步。我戴了頂新帽子，

[1] 維克托‧伊曼紐爾一世（Victor Emmanuel I，1759-1824），在 1802-1821 期間為撒丁尼亞王國的國王。

[2] 瑪格麗特王后（Queen Margaret，1492-1549），即瑪格麗特‧德‧那瓦爾，醉心於文化沙龍事業，為藝術家與作家大力提供贊助，在當時的法國和歐洲均產生了極為重大的影響。

吸引了大家的目光。可現在，我對這一切都無所謂了。我想，亞當夫人有充分的理由感到高興。

10 月 30 日，星期四

法國是能給人帶來愉悅的國家，也是招人喜愛的國家，這個國家的暴亂、革命、時尚、智慧、優美、高雅——總之，所有的一切，都賦予了生活以生氣、魅力和變化。但我們尋找的，不是穩定的政府，也不是品行端莊的紳士——端莊，就其古義而言——而是建立在愛情基礎上的婚姻和真正的藝術。法國的畫家非常優秀，但除了席里柯[1]和當代的巴斯蒂昂·勒帕熱[2]之外，都欠缺神聖的火花。就藝術風格而言，法國永遠不會，永遠不會，永遠不會創造出比肩英國和荷蘭的作品。

在享樂和紳士風度方面，法國的確令人刮目相看，但其他方面呢？這就是法國。而其他國家，雖然永遠不缺令人尊敬的品格，卻總是那麼單調。我抱怨法國，是因為我還沒有結婚。對於年輕的女孩子來說，法國是個聲名狼藉的國家——但願這個詞不是太重。交易、買賣、投機，用在了恰當的地方，值得稱道；可用在婚姻上，就是可恥。然而，它們卻是唯一能恰如其分描述法國婚姻的詞語。

11 月 10 日，星期一

[1] 席里柯（Théodore Géricault，1791-1824），法國浪漫主義畫派的先驅，對浪漫主義畫派和現實主義畫派的發展有重要影響。

[2] 巴斯蒂昂·勒帕熱（Jules Bastien-Lepage，1848-1884），法國自然主義畫家和肖像畫家，其作品在法國和英國受到廣泛摹仿。馬麗婭·巴什基爾采娃的朋友。

昨天去了教堂。我偶爾去那裡，這樣，人們就不會認為我是虛無主義者了。

11 月 14 日，星期五

如果這幾天沒有寫日記，那是因為沒有有趣的事情。

目前為止，我一直善待同胞，從未說過他人的壞話，也未對道聽塗說的事情亂嚼舌頭。無論是誰，在我面前，但凡受到了誹謗，我就會替他打抱不平。我這麼做，還有一點私心，就是希望別人也會這麼對我。我從未真心想傷害過誰，如果我渴望獲得財富或權利，也不是出於私心，而是為了做些慷慨、善良或慈善方面的好事。現在，想到這些，我都會感覺吃驚——在這方面，尤其是慈善方面，我一直做的不是非常成功。可是，我還會一如既往地給乞丐二十蘇①，因為他們這樣的人讓我心酸得流淚——但現在，我真擔心自己變得墮落了。

雖然我好發牢騷，也不快樂，但還能保留善良的品質，這一點還是值得稱道的。變得邪惡起來——傷害他人，說別人的壞話——會挺有趣的，畢竟對上帝來說，這都無所謂，他什麼都看不到。此外，顯然，上帝跟我們想像中的不同。也許上帝就是世界，人生中所有的事情都是機緣巧合，會發生意想不到的奇事，讓我們相信上帝是存在的。至於對上帝的祈禱，與上帝的交流，對上帝的信仰，我已付出了代價，知道這些其實並無用處。

我深深感到，內在的力量雖可以感動天地，但終是毫無意義！我不

① 蘇（sou），法國硬幣單位。

會將這一想法告訴大家，但其蘊含的憤懣，從我的表情就可看出。人們認為，只要不將這些想法吶喊出來，它們就無足輕重。但是，諸如此類的情感，最後總能顯露出來。

11 月 19 日，星期三

今晚，羅伯特 - 佛勒里過來看我，他的建議令我受益匪淺。在工作室裡，我們坐在俄式茶具旁度過了一個愉快的晚上。他清晰地給我解釋了為什麼有必要設計光線。他這麼指導我，既沒有收取報酬，也沒有任何私人目的。此外，他是個說話值得信賴的人。他反復告訴我，他如何告訴布萊斯勞夫人——她女兒和我是工作室裡唯一具有繪畫天賦的學生；對其他人，他一一給予了評價，認為他們雖然都自命不凡，但其實天賦平平。看到他這麼直率地談論其他人，我暗自高興。

簡而言之，他毅然決然地將我保護在他的羽翼之下。他對我這麼另眼相看，為了報答他，我專門跟他預定了一幅自己的肖像，小尺寸的。而且還因為這筆開銷，影響了我在他社交圈裡的樂趣。

11 月 21 日，星期五

他（托尼）為盧森堡宮殿的屋頂畫了一幅畫。因為我今天大大誇獎他一番，他投桃報李，以最為殷勤的方式將這幅畫獻給了我，說將它送

給像我這樣既懂畫又會欣賞畫的人，他不勝欣喜。

「可是，有許多人，」我說，「欣賞你的畫。」

「不，不一樣，不是一件事，」他回答道。

我早已與他無拘無束了，現在根本不怕他。在工作室整整兩年，每週能看見他一兩次，可是說到與他聊天並且讓他幫我穿上大衣，還是感覺不自在。再進一步，我們就會成為好朋友的。要不是因為肖像，我會非常滿足的，導師對我非常和藹。

11 月 23 日，星期日

今天，去邀請朱利安共進晚餐，但他找了上千種理由，說如果他接受邀請，就會失去在我眼中的威信，就沒辦法繼續教學了，尤其是如果他對我表現出任何親近行為，會被當成對我的偏愛，他們會說我可以在工作室裡為所欲為，因為朱利安和我們一道就餐了，因為我有錢，等等。這個善良的人，說的有道理。

11 月 24 日，星期一

選中了 37 號畫室，幾乎都安排妥當了。

一整天都待在那裡。這是個非常大的房間，灰色的牆。我帶過來兩塊簡陋的哥白林掛毯，可以遮擋進門處最遠端的那堵牆。還有一張波斯

地毯，幾塊中國座墊，一大套方形的阿爾及利亞座椅，模特兒用的桌子，幾件其他的物品和一些雜色的全絲綢緞，暖色調的。

我還帶來了一些石膏像——米洛的維納斯[①]，美第奇的維納斯[②]，尼姆的維納斯[③]，阿波羅，那不勒斯農牧神，肌肉和骨骼解剖圖，半身浮雕，咖啡桶，鏡子——花了我 4 法郎 25 生丁[④]，鬧鐘——花了 32 法郎，椅子，爐子，橡樹抽屜——當彩盒用，茶缸——沏茶的全部用具，硯臺，幾支筆，小桶，壺，幾塊畫布，漫畫，習作和素描。

明天，我還要取來一些作品——我擔心，它們會令我的繪畫看起來比實際上更糟糕——人體結構部點陣圖裡的胳膊、腿，人體活動模型，一盒木匠用具，還有安提諾烏斯[⑤]。

<center>11 月 30 日，星期日</center>

我要生病了，渾身無力，無端叫喊。今天，離開工作室時，我去了羅浮宮商店。裡面人頭攢動，聲音嘈雜，熙熙攘攘的，人們睜著好奇的眼睛，把頭伸得老長；只有左拉才能描述這場景。

一年到頭，竟以這種方式結束，多麼可悲啊！我想等到午夜來臨得知自己的命運後，再上床睡覺。可還是 11 點就上了床，很快就睡著了。

① 米洛的維納斯 (Venus of Milo)，也叫斷臂維納斯，是一座著名的古希臘雕像。現藏於法國巴黎羅浮宮。
② 美第奇的維納斯 (Venus of Medicis)，原為裝飾勞倫佐‧美第奇的別墅而作的，作於 1485 年間。現藏於義大利佛羅倫斯烏菲茲美術館。
③ 尼姆的維納斯 (Venus of Nimes)，指在 1873 年發掘出來的維納斯像。
④ 生丁 (centime)，法國貨幣單位 =1/100 法郎
⑤ 安提諾烏斯 (Antinoiis，110-130)，古羅馬皇帝哈德良的男寵，死後被人神化。

⊙ 米洛的維納斯

⊙ 美第奇的維納斯
⊙ 尼姆的維納斯

⊙ 安提諾烏斯

渴望
榮耀

俄克蘭裔才女藝術家瑪麗家瑪麗·巴什基爾采娃的日記

MARIE
BASHKIRTSEFF

1880年

1880 年

1 月 1 日，星期四

今天清晨，去了工作室。第一天就開始工作，預示著我要以工作貫穿整年。之後，看望了幾個人，接著去了公園。

1 月 3 日，星期六

繼續咳嗽！是不是發生了什麼奇蹟？咳嗽沒有讓我醜陋起來，反倒讓我增添了一種病西施的嬌媚。

1 月 5 日，星期一

好吧，不順心就不順心吧。

又開始工作了。沒有徹底休息好，總感覺疲倦，沒力氣，這是過去從未有過的。畫展近在咫尺了！和朱利安暢談了一次，我們倆都認為我還沒有準備好。

讓我算一下。加上浪費掉的時間和用於旅遊的時間——屈指可數，來這裡學習有兩年四個月了，已經夠長了。我卻沒有足夠用功，浪費了不少時間，勁頭也沒跟上。概而言之，就是沒有準備好。「如果不斷地用針紮，人會發狂的，」艾德蒙德說，「可如果換作用棒擊打，只要沒打

到要害部位，但凡勇敢一點的人，都可以忍受得住。」的確如此。我有一個永恆的標杆——布萊斯勞。她 1875 年 6 月開始的，已經有四年半了，還有兩年時間待在蘇黎世或者慕尼克，總共六年半。算上了旅遊和浪費掉的時間，就跟我一樣了。參加畫展時，她已經畫了兩年多一點，而我畫了一年零四個月，卻沒有像她那樣有優秀的作品可以拿出來展覽。

就我自己而言，這無關緊要，我有勇氣，可以等。要是有人告訴我再等一年，我會打心底裡說：「好的。」

但公眾，包括家人——不會等那麼久。我可以送幅畫應付一下差事，但朱利安希望我畫肖像，而對這個，我實在畫得拿不出手。看見了吧，什麼是重要的。工作室裡，有的學生已經參加畫展了，有的雖然畫得沒有我五分之一好，卻沒有人對此說三道四。大家談論的只是——「為什麼畫這個？」他們問我。「你不必學的，也不必為一幅畫花 50、100 法郎的，你需要的只是功成名就。別人參加畫展還有心可原，你不值得。」

這也是我自己的想法，但公眾、家人、朋友，還有在俄國的親人，他們會說什麼呢？

1 月 17 日，星期六

醫生讓我相信，咳嗽只是神經性的。也許如此，我既沒感冒，也沒喉痛或胸疼，只是呼吸困難，右肋疼痛。即使如此，回家時也有 11 點了。一直希望自己突然病倒，這樣，就不用參加舞會了，也不需要打扮自己。我看起來挺漂亮的。

1880 年

1 月 20 日，星期二

今天從畫室回家時，看見了 G 夫人，她來過家裡，希望見我。她非常氣憤，因為我像個老太婆似的對自己的身體毫不在意。她原本答應要給我們明天的票，可卻給了羅斯柴爾德夫人。

噢，不要讓別人送票！要獨立自主！

1 月 31 日，星期六

今晚，參加了一場音樂會和一場舞會。這些活動是伊莉莎白女王為了資助穆爾西亞① 洪水的受害者而在大陸酒店舉行的。女王聽完音樂會後，不惜屈尊來到了舞廳，待了一個小時。

我不是非常喜歡跳舞，在男人的臂彎裡轉圈似乎不是我的所愛。但通常來說，也無關緊要。對於華爾滋，我永遠不明白義大利人的感受。

跳舞時，我什麼都沒想，一心惦記的只是那些看我的男人。

願意每天都像今天這樣。8 點到中午畫畫，2 點到 5 點還是畫畫；5 點時把燈拿進來，一直畫到 7 點半。

晚上 7 點半換衣服，8 點吃晚飯，讀書到 11 點，然後睡覺。

可是，不間斷地從下午 2 點工作到晚上 7 點半，還是感覺有點累。

對於今年畫展的畫，我是這麼構思的：一個女人坐在桌旁讀書，雙掌托著臉頰，肘部掛在桌子上，燈光落在她漂亮的金紅色頭髮上。標題

① 穆爾西亞 (Murcia)，西班牙東南部城市，穆爾西亞自治區的首府，瀕臨塞古拉河。

是——《離婚問題》，作者大仲馬。大仲馬的這本書剛剛出版，就激怒了全世界。我還構思了另一幅畫，畫的是戴娜。她穿著白色的縐紗衣，坐在古色古香的休閒椅裡，雙手輕柔地交叉一起，放在腿上。她的這種姿態，悠閒而又優雅。那天晚上，我試圖給她擺造型的時候，她無意間擺出了這個樣子，我迫不及待地想給她畫個速寫。她的樣子，有點像雷卡米耶夫人[①]。為了不讓腰部顯得臃腫，我給她加了一條彩色腰帶。

今天，我感覺自己變成了超人——偉大，快樂，無所不能——在天空翱翔。我對自己的未來充滿信心。

2 月 16 日，星期一

今天，去了法國歌劇院看了薩爾杜[②]創作的《丹尼爾·羅切特》(Daniel Rochat) 首次公映，場面盛大。

我們坐在了有六個座位的包廂裡。劇場裝修豪華，所有的重要人物，無論是社會名流還是政壇大佬，一併出席。

對於這部劇，我還得再琢磨一下。我認為，它有些拖遝、無聊。觀眾一會兒鼓掌，一會兒吹口哨，有時喝彩，有時責罵，我幾乎連劇的一半兒都沒看好。男主角，是位非常優秀的朗誦家——帶有無神論者甘必大[③]的風範。女主角，是位年輕女孩——英裔美籍的新教徒，思想開放，是共和黨人。

① 雷卡米耶夫人 (Mme. Recamier)，雷卡米耶夫人是法國著名沙龍主辦人，而《雷卡米耶夫人》，是法國著名畫家雅克 - 路易·大衛的油畫作品。
② 薩爾杜 (Victorien Sardou，1831-1908)，法國劇作家。其知名作品包括《潦草的小字》、《費朵拉》、《托斯卡》等。此外，他還寫過大量輕鬆喜劇。1877 年當選為法蘭西學術院院士。
③ 甘必大 (Léon Gambetta，1838-1882)，法國律師及共和派政治家。

⊙ 瑪麗婭‧巴什基爾采娃〈在讀大仲馬「離婚問題」的少女〉，布面油畫，130cm×98cm，1880 年，並參加同年的巴黎沙龍展，私家收藏

⊙ 雅克 - 路易・大衛〈雷卡米耶夫人〉，布面油畫，174cm×224cm，1800 年，藏於法
　國巴黎羅浮宮

可以想像一下，在當前的情形下，這種素材的戲劇可能怎麼樣了。

3 月 3 日，星期三

現在，必須停止晚上外出了。這樣，才能夠神清氣爽地早晨 8 點開
始工作。

距離完成畫作，只剩下十六天了。

3 月 12 日，星期五

　　如果媽媽明天走，戴娜會陪她一起走。現在，只剩下七天時間了，再也找不到模特兒了。即使明天找到一個模特兒，也只有六天時間，想完成畫是不可能的了。因此，必須放棄今年參加畫展的希望了。不瞞你說，我流下的淚水，都是憤怒的淚水，不僅因為這件事，還因為自己的一事無成。我想到了一幅畫的構思——也許在畫的過程中會有些瑕疵，但它的主題會引起轟動，讓我一夜成名，而這原本是我一年之內都不敢奢求的事情——可現在，一切都結束了。這麼多天的努力，已付之東流，再無挽回的希望，這也許就是所謂的不幸。設身處地為我想想。雖然保羅的浪漫多情，可以讓我無動於衷；可現在自己的傷心，卻足以令我惱怒不已，陷入絕望。這種悲傷，無法言表，但絕不是出於自私。就算是出於自私，也足以令我悲傷不已，悲戚難忍。所以，我願意原諒自己的自私。

3 月 19 日，星期五

　　12 點 15 分，托尼來了。「你為什麼沒早點開始畫這幅畫呢？」他問道。他說，這幅畫魅力十足，可惜沒有完成，多遺憾啊！總之，他安慰了我，但他說我需要更多的時間。

　　「你可以現在這樣子寄出去，」他還說，「但這樣就辜負了你的一番辛苦，這是我真誠的建議。申請更多的時間，你會畫出名副其實的傑

作。」

　　然後，他卷起了袖子，拿起了調色板和畫筆，東一筆西一筆地補光。我會再畫的——如果他們給予我更多的時間。他待了兩個多小時。他是個有魅力的小夥子，我過得非常愉快。只要心情好了，畫究竟怎麼樣，就不那麼重要了。那些托尼填補的色彩，其實就是一堂生動的教學課。

　　即使不知道媽媽和加維尼付出的努力，後者甚至還給圖爾奎特（Turquet）寫了信，請求給我幾天寬限，我也早已恢復了士氣。好吧，我要接受這六天的寬限。

　　不知道該為此感謝誰。我們和加維尼一家今晚一起看了戲，我感謝了老加維尼。我想，正是他的努力，我才得到了這幾天的寬限。我精神煥發，情緒高昂。

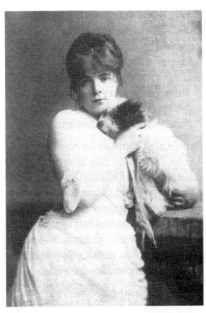

⊙瑪麗婭·巴什基爾采娃（1880 年攝）

3 月 22 日，星期一

看到我這麼短的時間內畫了這麼多，托尼十分吃驚。當然，除了背景、頭髮和肌膚之外，還只是些模糊的輪廓，沒有多少新東西。我本可以畫的更好一點，托尼就是這麼認為的，但他還算滿意。他說，但凡有可能被畫展拒絕，他都會第一個告訴我不要把它寄去。他說，看到我的進步，他感到驚訝，「這幅畫構思好，布局好，手法好，充滿了和諧典雅之美」。

啊，是的，但我不滿意的還是皮膚。想像一下，人們會說，這就是我的風格！粗糙得像牛皮紙！要是有人幫助我，讓這幅畫變得光彩照人，我會感激不盡！我就是這樣一個人，喜歡靚麗而簡樸的畫風，總想一筆就畫出理想中的效果！說實話，實際作畫時，為了展示自己的想法而花費的氣力，絕非一點一滴。可畫出來時，卻往往與自己理想中的樣子差之千里——即使與日常繪畫也有著天壤之別。誠然，我從未畫出來過自己十分滿意的作品，但這幅畫只是輪廓有些模糊，需要再加潤色。托尼說，布萊斯勞今年已顯露了勒帕熱的影子。布萊斯勞的表現，顯示了勒帕熱的影響；而我的表現，卻顯示了布萊斯勞的影響。

托尼真是個大好人，說我可以做的更好！可悲的自我貶低！可悲的缺乏自信！但願我沒有猶豫，而是對自己說：「生存還是死亡，這是個問題！」——請不要讓我為過去的蠢行而悲傷了。

不知道為什麼，整晚都在想義大利。這個念頭，喚醒了內心痛苦的思緒。在平時，只要可能，我總是盡量避開的。我已經放棄了讀羅馬史，它讓我的想像恣意氾濫；我還是讀法國大革命史或希臘史吧。只要想到義大利的陽光，義大利的空氣，就會想到羅馬，就會情不自禁，心

馳神往！

　　甚至連那不勒斯，啊，月光下的那不勒斯！奇怪的是，沒有一個男人出現在這場景中——要是讓我選擇的話，我還會去那不勒斯。一想到這些，就幾乎按捺不住自己的情緒！

3 月 25 日，星期四

　　完成了最後一筆。除非重新再畫，再無可潤色的地方了。就如此糟糕的作品而言，算是完成了。

　　這是我的處子秀，不，是第一次公開展出。終於實現了，我的標號是 9091，「瑪麗婭·康斯坦丁諾娃（俄國）」。我希望我的畫能被公眾接受，我會把號碼寄給托尼。

4 月 7 日，星期三

　　必須跟你說一下，朱利安今天早晨告訴我，畫展接受了我的畫。真奇怪，聽到這個消息，我並沒體驗到絲毫的滿足感。媽媽高興壞了，這讓我有些惱火；這種成功根本不值一提。

　　我們整晚都在 P 夫人的家裡度過。她的家人和藹可親，可家裡卻籠罩著一種奇怪的氛圍。她們穿的衣服都是上世紀的，而且沒有任何名人在座；這種聚會讓我感覺困倦煩躁。

媽媽離開座位，把我介紹給一位墨西哥人，或許是智利人。這個人「笑的樣子」，像是在做鬼臉，露出來的是那種習慣性的滑稽表情。這是一種因愛而產生的緊張感。此外，他還有張圓圓的大扁臉！他家財萬貫，媽媽在打著如意算盤，讓我嫁給這個男人——幾乎就是讓我嫁給一個沒鼻子的傢伙！可怕啊！我可以嫁給老頭，嫁給醜八怪——他們對我來說都一樣——但嫁給妖怪，絕不！

除了成為別人的笑柄，這個百萬富翁對我還有什麼意義呢？那裡有好幾個人我們都認識，但氣氛還是令人昏昏欲睡——表演的人都是些業餘選手，唱歌的只會擠眉弄眼，還不時露出牙齒；拉小提琴的，連聲音都聽不見；有位先生，看起來挺英俊的，在得意洋洋地掃視觀眾一番後，把手放在了鋼琴上唱起了舒伯特的《小夜曲》。我真是無法理解，一位紳士怎麼會在大庭廣眾之下如此展現自己呢？

女人們呢，臉上撲上了白粉，頭髮看起來髒兮兮的，好像剛剛填滿了的墊子，又像剛脫完粒兒的稻草。她們這麼打扮自己，真是要多愚蠢有多愚蠢，要多噁心有多噁心！

4 月 29 日，星期四

今晚，我們在西蒙尼德（Simonides）家吃的晚餐。他們家裡的東西，每件都有些古怪。丈夫年輕英俊，妻子——我在朱利安家認識的——雖然漂亮，但也有 35 歲了。他們非常恩愛，過著離群索居的生活，只與為數不多的藝術家接觸。他們畫出來的作品卻與眾不同，有點像文藝復興時期的風格，可主題卻幼稚得讓人驚掉了下巴！《貝緹麗彩之

死》、《蘿拉之死》（這個女人將情人的頭埋在了花瓶裡，花瓶裡的頭後來生出了芽），都是幾個世紀之前的那種畫風。平日裡，妻子愛穿著薄伽丘時代的衣服。今天晚上，她穿著柔軟的縐紗，袖子又長又窄，系在後面，就像童貞女瑪利亞的裝扮。她還穿了條素裙，褶皺垂直而下。腰帶是古樸的金銀絲邊，這樣腰看起來細些。胸衣上戴著一束鈴蘭花。脖子上掛著項鍊，還戴上了金耳環、金手鐲，都是精心製作的古式風格。她有著黑色的捲髮，瞪著羚羊般的眼睛，面色蒼白，整個人看起來像個十足的幽靈。如果她稍有點品位，就不會把頭髮一氣兒都紮起來，看起來有點嚇人。要是打扮恰當的話，她還是挺迷人的。

4 月 30 日，星期五

我有個美國小朋友，叫愛麗絲·布里斯班，她 10 點鐘過來看我。我們一起離開的家。我一直想去畫展，單獨或找個伴去都行，看看我的畫是怎麼掛的。到畫展時，我非常緊張，想到了可能發生的最壞的情況。這樣，自己就不會太失望了。可是，所有的預感都落空了，畫還沒有掛出來。

至於巴斯蒂昂·勒帕熱的畫，觀賞者只要看上一眼，就會為其立體效果——戶外的那種立體效果——所吸引。〈聖女貞德〉——真正的聖女貞德，一位農家女孩——依靠在蘋果樹旁，左手拿著樹枝，右胳膊舒緩地垂在一旁。她的手，還有胳膊，惟妙惟肖。值得稱道的——她的頭甩在後面，頸部伸著，眼睛看著遠方——還有她那雙清澈、漂亮的眼睛。她臉上的表情也令人痴迷，這才是農家女該有的表情；土地的女兒，

⊙ 巴斯蒂昂・勒帕熱〈聖女貞德〉，木版油畫，254cm×279.4cm，1879 年，藏於美國
紐約大都會藝術博物館

為自己所預想的一切感到震驚和痛苦。畫的背景是一個果園，環繞在房子周圍，這才是真正的大自然。但有個地方——概括地說，就是畫的角度似乎不是太好，所有景色都擠在了前面，損壞了人物效果。

畫裡的人物本身無可挑剔，令我難以忘懷，以至於寫它時，幾乎控制不住激動的淚水。

這幅畫，是畫展裡最吸引我的。現在，還是談談我自己吧。早飯之後，我們要一起去畫展，至少我是這麼想的……。還是不要了，索菲姨要去教堂，媽媽也想去教堂。但是，看見我受到了傷害，她們就決定陪我一起去看畫展，可還是非常勉強。不知道是不是因為自己不自信的態度令她們感覺不悅了，才不願意去畫展；但有這樣一個家庭，真是一言難盡啊！最終，不知道媽媽是為自己的漠不關心感到羞愧，還是有什麼其他原因，她跟我一起去了畫展。黛娜也去了，我們在那裡遇到了所有工作室裡的人，又見到了一些熟人，最後還看見了朱利安。

5 月 1 日，星期六

你所能想像到的，世上最愚蠢、最難以駕馭、最討厭的事情居然發生在我身上！明天是復活節，我們今晚要去做大彌撒。這次大彌撒，俄國殖民地裡所有的人，從大使館算起，都要參加——殖民地裡所有的美麗、高雅和虛榮，都要在前臺展示出來。俄國女人和她們的禮服注定要進入每個人的眼簾，隨時接受大家的評判。

終於，他們把我的禮服拿來了，可它看起來就像一堆舊絲綢。我還是穿了，可沒有人知道我內心深埋的憤怒。禮服的腰部歪歪扭扭的，靠

粗糙的胸衣掩飾著。袖子又長又不合身，弄得胳膊上到處是褶子。總之，我的樣子滑稽透了。而且，禮服的紗料，白天看起來還行，晚上卻顯得髒兮兮的。

5 月 7 日，星期五

加維尼夫人今天又來了，她告訴媽媽我看起來非常疲憊。的確，她說的沒錯，但並不是因為畫畫。為了不累倒，我每天晚上必須 10 點或 11 點前睡覺。可有時，我還會熬到深夜 1 點，早晨 7 點起床。

昨晚，正是白痴 S——勾起了這一切。我正在寫作時，他過來和我說話，然後去和索菲姨玩牌。我一直等著沒睡，只是想聽他說幾句傻兮兮的愛我的情話。他和我道了二十次晚安，我讓他走了二十次，他又請求了二十次要吻我的手，我最後笑著說：「好吧，反正我無所謂。」他吻了我的手。雖然不好意思，但我得承認，他的吻給了我快感，不是因為吻我的這個人，而是——因為很多其他理由。畢竟，我是個女人。

今天早晨，還能感覺到他在我手上的吻，這個吻絕不僅僅出於禮貌。啊，你們女孩子多麼令人難以捉摸啊！

你以為我會愛上這個大鼻子的年輕人嗎？不，你沒愛上？好吧，A的事情與這個並無兩樣。我曾經盡己所能愛一個人，主教和教皇也給予了幫助，我當時也曾心馳神往，浮想聯翩。至於愛情——哦，不！我不再 15 歲了，也不像那時候那麼傻了，我不會誇大事實，事情原本是什麼樣子我就按什麼樣子講述。

這個吻，給我帶來了快樂，更令我心生煩惱。因此，我決心以冷淡

的態度對待S。但他又是那麼好的一個人，心地單純。要是我裝腔作勢，會很愚蠢，也不值得，最好像對待亞曆克西斯‧B那樣對待他。今晚，戴娜、他和我一起待到了11點，S和我讀詩，做些拉丁語翻譯，戴娜一旁傾聽。我吃驚地發現，這個像伙知識淵博，至少比我知道的多。過去的許多知識，我都忘了，可他就像剛剛通過碩士考試一樣耳熟能詳。那麼，該和他交朋友——不要，他還沒有討我的歡心到那種程度——只能算做一個老相識。

<center>5 月 8 日，星期六</center>

如果有人對我說話，哪怕他聲音再大，我還是聽不見！今天，托尼問我是否見過佩魯吉諾[①]的什麼東西，我回答說「沒有」，卻沒聽清他在問什麼。

<center>5 月 13 日，星期四</center>

耳朵嗡嗡作響，我要盡最大努力才能阻止耳鳴對我造成的困擾。

哦，可怕啊！和S一起時，這不算什麼問題，因為他坐在我旁邊，只要我想，就可以告訴他：他讓我感到厭煩。G那些人，他們要提高嗓

① 佩魯吉諾（Pietro Perugino，約 1445-1523），義大利畫家，擅長畫柔軟的彩色風景、人物和臉以及宗教題材。是著名畫家拉斐爾的老師。

音，才能跟我說話。在畫室，他們嘲笑我，說我要變聲了。我假裝說自己只是心不在焉而已，而且還不忘自嘲一下。可是，失聰，真是好可怕啊！

<center>5 月 16 日，星期日</center>

今天一大早，就去了畫展，只有那些有入場券的人在裡面。我看了好長時間〈聖女貞德〉，又花了更長的時間觀看了莫羅特①的《好心的撒瑪利亞人》。我拿著長柄眼鏡坐在畫前，只是為了好好地琢磨它。這幅畫，是我所看見的畫中最為賞心悅目的，它沒有任何逼仄的感覺，畫風簡單、真實、自然，所有的物體都模仿真實世界，沒有任何元素令人想起學院派醜陋而庸俗的審美觀。這幅畫打動人心，即使驢子的頭部也完美；風景，斗篷，腳趾甲，所有的一切都和諧、準確，都是事物原本的樣子。

聖女貞德的頭，是高貴的頭。這兩幅畫，位於相鄰的房間，我從一個房間到另一個房間，來回穿梭。在透過眼鏡審視著莫羅特的作品時，我想到了那個可憐的傢伙 S；當時，他正在我面前走過，卻沒有看見我。我正要離開時，又看見了他，他正向一個人指著我的畫，那個人看起來像記者。

① 莫羅特 (Aimé Nicolas Morot，艾梅・尼古拉斯・莫羅特，1850-1913)，法國學院派畫家和雕塑家。

⊙ 艾梅·尼古拉斯·莫羅特〈好心的撒瑪利亞人〉，布面油畫，268cm×198cm，
1800 年，藏於法國巴黎小皇宮美術館

6 月 18 日，星期五

今天一整天都在畫畫。晚上，S 來了。他情緒明顯低落，我以為是他戀愛的緣故，可事情遠不止這些。他兄弟開了家銀行，他是這家銀行的董事，因工作需要，要去布加勒斯特或者里爾。最關鍵的，他想結婚。啊，他的心思在這裡！我笑著告訴他，他膽子不小，而且還自以為是。我向他解釋說，我沒有嫁妝，所有的嫁妝只不過是一些零花錢，他得給我提供住所，養活我，要努力打拼，讓我生活得快樂。

可憐的傢伙，我還是為他感到難過。

他吻我的手有上百次，懇求我時不時地要想想他。「你會想我嗎？我懇求你，請說吧，告訴我你有時會想我。」他說道。

「我有時間的話。」

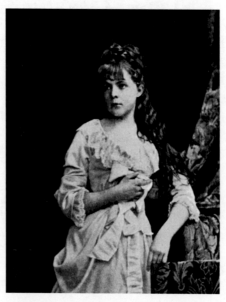

⊙瑪麗婭·巴什基爾采娃（1880 年攝）

可是他一再懇求，我不得不最終讓步，敷衍了事地說了是。啊，我們的告別令人傷感——至少在這方面。我們站在客廳門口，我把手遞過去讓他吻別。這樣，他也許就帶走了分手時的浪漫回憶；之後，我們鄭重握手告別。

他走之後，我足足呆立了一分鐘。我會想念這個男孩的，他會寫信給我的。

6 月 20 日，星期日

早晨，一直待在畫廊裡，畫展今晚就要結束了。《好心的撒瑪利亞人》獲得了最高大獎。

巴斯蒂昂‧勒帕熱的風景有瑕疵，傷害了人物的美感，但畫中的人物還是令人讚嘆不已！人物的頭部，傲然高揚，藐視一切，真不愧為藝術佳作。今天，我發現莫洛特的畫有些討厭了，而對巴斯蒂昂‧勒帕熱卻比以往更加敬佩了。我從一幅畫看到另一幅畫，來到了一幅名叫《睡著的頭部》的畫像前，這是由埃內爾 ① 創作的，還有一幅小仙女的畫也是他創作的。埃內爾的作品本身是優雅的，並不全然屬於真實世界，但是——不，一定屬於真實世界，這一點令人欽佩。他的《暮光中的仙女》，超凡脫俗，美妙無比。他很少變化手法，卻總是那麼有魅力。但他畫的盧森堡宮殿裡的裸體人物像，卻沒有後期的作品出色。他去年的畫作，是我見過的最出色的，我渴望買到它，能每天欣賞它。啊，要是

① 埃內爾（Jean-Jacques Henner，1829-1905），法國畫家，因在其肖像畫、宗教畫和裸體畫作中同時運用暈塗法和明暗對照法等繪畫技法而聞名。

我有錢就好了！莫洛特的畫作，對我產生的影響有些特別，與巴斯蒂昂．勒帕熱和埃內爾相比，他有些沉悶。埃內爾！他的魅力難以言表！

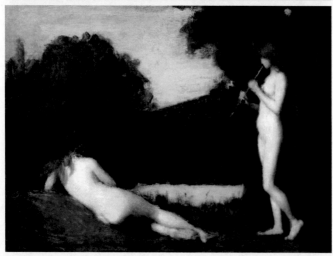

⊙ 讓．埃內爾〈睡著的頭部〉（上），布面油畫，21cm×26.7cm，1800 年，藏於法國巴黎奧賽博物館
⊙ 讓．埃內爾〈暮光中的仙女〉（下），布面油畫，22.2cm×35.6cm，1800 年，藏於法國巴黎讓．埃內爾國家美術館

7 月 20 日，星期二，蒙多爾

昨天，和維勒維耶伊爾[1]一起去朱利安家取我之前落在那裡的鑰匙。這個男人給了我巨大的鼓勵，讓我心情愉快地離開了巴黎。我從他那裡得到的安慰是，不再害怕布萊斯勞了。「她（指的是我）的問題，」朱利安說，「不是在畫上，而是在目標上。即使她沒有實現目標，你也可以看見她在這方面付出的努力。」

我們被安排的住處不太好，房間擠得滿滿的，餐食也糟糕。

7 月 21 日，星期三

我開始了治療週期。他們用不透氣的轎子接我，給我帶來了白色的法蘭絨褲子，長得一直拖到腳面，還有帶兜帽的寬大上衣。

接著是沐浴，灌洗療法，喝水，氣熏，我都一一順從。這是我最後一次順從這些安排。要不是害怕聽不見，我是不會這麼乖的。我的聽力好多了，事實上，好像已經好了。

[1] 維勒維耶伊爾 (Joseph Villevieille，1829-1916)，法國畫家、美術教育家，畢業於巴黎美術學院，與畫家保羅·塞尚和朱利安都是好友。

7 月 23 日，星期五

我那揮霍掉的、被偷走的、消失的青春，誰會幫我找回來啊！我還不到 20 歲，幾天前卻拔出了三根白髮，我為它們自豪。我沒有誇大事實，頭髮就是那要命的見證。要不是身材似少女，我看起來就是老太太。在我這個年齡，正常嗎？

我嗓音甜美，這是上帝賜予我的禮物，我卻丟掉了它。聲音對於女人，就像男人的口才一樣，可以征服一切。

今天，在視窗可以俯視到的花園裡，我遇見了羅斯柴爾德夫人，馬夫牽著馬跟著她。看到這個幸運女人，我一陣心痛，但我必須勇敢一點。痛苦達到極致時，就會獲得解脫。而痛苦達到某一程度時，會得到緩解。在等待心靈危機到來期間，才會感受到痛苦的折磨；而當危機真正來臨時，痛苦反而會得到慰藉——人們會尋求愛比克泰德[1]的幫助，或者依賴祈禱，但祈禱中還是伴有痛苦，它攪動我們的情感。

7 月 27 日，星期二

今天，我嘗試畫一幅風景畫，結果卻白白浪費了畫布。一個小女孩，4 歲左右，一直站在我旁邊看我畫畫。而我呢，不是去觀察風景，而是在觀察小女孩；她明天還要過來陪我。人類所喜歡的素材，還有比這更好的嗎？

[1] 愛比克泰德（Epictetus，55-135），希臘新斯多噶派哲學家、教師。代表作：《語錄》、《手冊》等。

耳朵往下一直到頸部，又開始疼了，幾乎令我發狂。我對此隻字未提──那樣的話，只會令索菲姨煩惱；我知道這是由喉嚨腫痛引起的。

過去的 24 小時裡，痛苦一直未停過，我難以入睡，也做不了任何事。即使是看書，也不得不停下來。我想，這種痛苦讓我的世界變得黑暗起來，宛如煎熬般的痛苦啊！

7 月 31 日，星期六

離開巴黎之前，讀了喬治·桑的《安蒂亞娜》。向你保證，我沒發現它有什麼可讀之處。我唯讀了《安蒂亞娜》中「小法黛特」一章，還有喬治·桑的兩三本小說，也許不該對作家妄加非議，但迄今，我還是不喜歡這個作家。

今天，我想兜風，卻沒有心情。如果整天無所事事，就會感到深深的內疚。有些日子，我也曾無事可做；這時，我會對自己說，如果我想做事，會去做的；然後是自責，最後我會大喊道：「還是丟掉一切吧！人生不該有這些煩惱！」說完之後，就坐下來抽菸，讀小說。

8 月 17 日，星期二

從未有毅力完成任何一件作品。有趣的事情發生時，就會突發奇想，要寫文章，進行構思。可第二天早晨，卻發現報紙上的某篇文章要

麼與自己的相似，要麼讓自己的文章變得毫無意義。藝術研究告訴我：為了成功，一開始就需要努力，而且要堅持不懈。

「萬事開頭難」，這句諺語，從未像現在這樣令我刻骨銘心。

最重要的，還有個環境問題。即使意志最為堅定，環境卻只會令我灰心洩氣。家庭成員裡，大部分是未接受過教育的普通人。再就是 G 夫人了，是家庭婦女的典型代表。此外，你知道，家裡的客人都是什麼樣子的。我敢說，要不是自己有朋友，還肯讀書，我肯定不會比現在聰明。

8 月 18 日，星期三

今天騎了很長時間的馬，足有五個小時。要是沒有這種消耗身心的治療，我非寂寞死的。

醫生聲稱我身體虛弱，可我擔心這種療法，會證明這個愚蠢的醫生這一說法是對的。當然，他向我保證過，只要堅持治療，只要每天像我這樣沐浴 21 次，我一定非常健康。醫學，是遺憾的科學。

我們爬上了桑西山頂，蒙多爾為這片山巒所環繞。從山頂望去，地勢一片平坦。從桑西山頂俯瞰到的景色，的確壯麗輝煌。我應該更喜歡從這裡看日出。遠處的地平線上，淡淡的藍色調讓我想起了地中海，那裡如這裡一樣美麗動人。步行非常累人，可一旦爬到了山頂，就彷彿征服了世界。

8 月 19 日，星期四

今天早晨，沒有一個地方對勁，眼睛疼，頭疼。想想，要週六才能離開這個地方啊！今天太晚了，明天週五，要是週五出行的話，就該想到，一到這種場合，這些倒楣事就毫無例外地會降臨到我頭上。

8 月 29 日，星期日，巴黎

8 點鐘。我的畫室看起來多麼愜意迷人啊！

一直在讀帶插圖的週報和小冊子，一切都一如從前，就好像我從未離開過。

下午 2 點鐘。我安慰自己說，我的所有煩惱與其他藝術家所遭受的煩惱別無二致；所幸的是，我既不貧困，也沒有暴虐的父母需要忍受——而這些，難道不正是藝術家經常哀聲抱怨的嗎？

我決心已定，突然卻犯了愚蠢的錯誤，恍如夢遊啊！我蔑視自己，蔑視所有人，甚至蔑視自己的家人。哦，家人！索菲姨使盡了伎倆，只為了讓我坐在沒有開窗的一邊。我厭倦了抵抗，最終同意了，條件是另一邊的窗戶必須開著。可我一入睡，她們就立刻把窗戶關上了。於是，我醒了，大叫道要把窗戶踢開，可惜我們早已到站了。後來吃早飯時，我還是一臉怨氣，皺著眉頭，飯菜一口未動。顯然，這些人是愛我的，可我認為，要是愛一個人，就該更懂她的心思。

憤怒讓我變得伶牙俐齒。

媽媽總是談論上帝，「若是上帝允許」，「借助上帝的幫助」，若是

過多地提及上帝的名字，只會變成了一種藉口，為的是不做一些事情。

這不是信仰，甚至連宗教也算不上。這是懶惰、無能、散漫引起的懦弱、癲狂和罪惡。尋求用「上帝」一詞掩蓋所有的錯誤，還有比這更難以接受的嗎？如果相信上帝，那麼，不僅難以接受這種行為，而且還會認為這是在犯罪。「只要寫什麼事情要發生，這件事就會發生。」她這麼說，只是為了不費心勞力，還有——後悔。

假如一切都已預先注定，上帝就成了制憲制下的總統，自由意志就變成了邪惡，而美德則變成了空話。

9 月 7 日，星期二

天在下雨，生活中經歷的點點滴滴都在眼前掠過。有些事情，早已久遠，可想到它時還是令我心靈震顫，不自覺地緊握雙拳，彷彿巨疼突然襲來。

為了身體著想，應該改變一下環境。之前知道，在諸如此類的場合媽媽和索菲姨會說什麼，接待客人時她們要我穿什麼衣服，何時出去散步，何時去鄉下——所有的這些，都令我煩惱不已，它們對我產生的效果，如同聽到切割玻璃的雜音。

我需要徹底改變一下環境，這樣才會心態平和，才會毫無保留地百分百地愛她們。相反，她們卻非常擔心我。我要是拒絕吃飯，她們的表情就緊張起來，絞盡腦汁不再用冰塊，認為這會傷害到我。我打開窗戶，她們就像賊一樣偷偷溜過來把窗戶關上。諸如此類數不勝數的蠢事，令我意亂心煩。這所房子裡所有的一切，讓我恨得牙癢癢。最令我

煩惱的，莫過於這種孤寂生活給我帶來的思想上的鏽蝕。憂鬱，正用所有沉悶的色彩籠罩著我的思想；而思想，又用憂鬱加以回擊。我擔心，這些黑暗的氛圍會對自己的性格造成恆久的影響，讓我的性格變得尖酸刻薄，鬱鬱不樂。我不希望變成這樣，但還是擔心這會因為自己奮力壓抑的怒火而成為事實。家人不斷在我心中激起憤怒，為了不讓憤怒爆發，我不得不強壓怒火。

9 月 10 日，星期五

今天，我要深深地感激索菲姨！一周之前，福韋爾醫生檢查了我的肺部，當時沒有發現任何問題。今天又檢查了一遍，卻發現我得的是支氣管感染。因為沒有預見到病情這麼嚴重，他似乎既緊張又激動，甚至有點困惑。他開了治療肺結核的藥方——魚肝油，塗在胸前的碘酒，熱牛奶，法蘭絨內衣，等等。最後，他建議我到賽伊醫生或者波坦醫生那裡就診。我能想像得到索菲姨的表情！而我，卻暗自高興，早已猜到自己患上了這種病。我整個冬天都在咳嗽，現在還咳嗽，還感覺呼吸困難。要是什麼病都沒有，那才是奇蹟呢。假如患上病，我該高興啊，這樣就一了百了了。索菲姨嚇壞了，而我卻高興不已。死的想法嚇不倒我，我不敢自殺，卻願意了結一生。你要是知道——我不穿法蘭絨衣服，不會在胸前塗碘酒——就會明白了。我不想治好病，要不是還有許多事情要做，我會認為人生已知足，健康也無所謂。

9 月 17 日，星期五

昨天又去看病了，醫生還是把我當失聰治療。他坦承，沒有想到病情這麼嚴重，告訴我今後聽力不會恢復到以前的樣子了。他的話徹底嚇壞了我，這太可怕了！我當然沒有聾，可是，耳朵聽到的聲音彷彿透過霧氣而來。比如，鬧鐘的滴答聲，我再也聽不到了，也許永遠不會再聽到了——除非把耳朵貼近鬧鐘。真是悲哀，我會錯過許多談話。好吧，還是感謝上帝吧，沒有讓我變成瞎子或者啞巴。

9 月 28 日，星期二

昨晚開始，一直處於快樂之中，我夢到了他。他病了，看起來很醜，但無所謂。現在知道了，愛情不取決於所愛之人擁有的美麗容顏。要是現在又見面的話，我們會如以往一樣像朋友一般交談。我所渴求的，就是我們之間的友誼不會僭越界限；那樣的話，話題也會隨之改變。

這也是我清醒之時所珍惜的夢想。總之，我從未如昨晚那樣快樂。

9 月 29 日，星期三

昨晚，我的皮膚嬌嫩欲滴，眼睛嫵媚含情。即使臉的輪廓，也比以

往柔美起來。可惜的是，沒有人看到這一刻的我。說起來有點傻氣，我站在鏡子前足足有半個小時，享受著自我欣賞帶來的滿足感。

這樣的事情許久沒有發生過了。

10 月 1 日，星期五

噢，法國人總會抱怨自己既不自由又不快樂！可同樣的事情又發生在了俄國，與白色恐怖時期的法國如出一轍——總之，一個手勢就可以給人帶來滅頂之災。啊，人要獲得幸福，還有多少事情要做啊！

10 月 3 日，星期日

今天，我很難過。

不，我無藥可救了。四年來，一直被最有名的醫生當喉炎治療，這段時間裡，我的身體狀況與日俱下。

頭四天，我還能聽見聲音，可現在，開始聽不見了。

那麼，我做個預測吧：

我要死了，但還不夠——那樣的話，我就太走運了——因為痛苦會一了百了；相反，我會繼續苟且殘喘過上幾年，不停地咳嗽、著涼、發燒，生各種各樣的病。

10 月 4 日，星期一

不久之前，給那不勒斯的音樂教師寫信，請求他給我寫曼陀林的曲子，剛剛收到他的回復。我承認，雖然自己有現實主義傾向（這個詞很難理解），也有共和主義情緒，但對這些義大利人浪漫多情的性格，還是非常熟悉的。

為什麼這兩種情感不能融合在一起呢？

這種浪漫多情的性格，專為義大利人所擁有，放在其他人身上，看起來就會非常滑稽。啊，我何時能去義大利？

與義大利相比，其他地方多麼平淡無奇啊！現在，單單想起義大利，就令我感慨萬千，這是任何國家、任何人都無法比擬的。

為什麼不返回義大利呢？我的繪畫呢？難道我已了解的夠多，不再需要進一步接受指導了嗎？我說不出來。

不，今年冬天我要留在巴黎，然後在義大利過狂歡節。1881 至 1882年的冬天，我將在聖彼德堡度過。如果沒有嫁給有錢人，我會在 1882 年或 1883 年返回巴黎或義大利。那時，我會跟一個擁有百萬家財的貴族結婚，他一定會樂意接受我的嫁妝和我本人。在做出讓步之前，給自己三年的自由時光，難道還不理智嗎？

10 月 5 日，星期二

我已回天無力，只好順其自然。更確切地說，我需要喚起所有的勇

氣，直面自己，問自己人生是否已無關緊要？以何種方式生活，很重要嗎？我必須學會控制自己的情緒，附和著愛比克泰德說：人需要擁有力量，才會把罪惡當成善行接受，也才會對一切都默默承受。順從這種方式的死亡，就是把死亡當成人生的出路。人所要遭受的痛苦，該多麼可怕啊！而且是在了然了一切之後，在遭受了不可名狀的痛苦之後，在陷入徹底的絕望之後，才開始理解人生怎樣才能生不如死。如果要努力生活下去，必須至少學會平靜地接受命運。這不是虛榮的幻想，而是一條出路。

身體遭受的痛苦，在達到一定程度之後，要麼變得麻木，要麼變得癲狂。思想的痛苦亦是如此。思想，在遭受一定的痛苦之後，靈魂就會得到昇華，就會開始蔑視之前的種種遭遇，像古時的烈士一樣昂首挺胸迎接命運。

還有五十年左右的光景要生活，無論囚於監獄還是高居宮廷，無論活於市井還是離群索居，又有什麼區別呢？結局如出一轍。我所煩惱的，不過是生活中感受到的情感糾葛。可人生過去之後，又會留下什麼呢？人生轉瞬即逝，過去之後又毫無蹤跡，為何如此煩惱呢？我有才華，所以我所關心的，就是如何發揮自己的特長，實現藝術追求──只有它，才會在我千古之後證明我曾經存在過。

10 月 9 日，星期六

這周無所事事，懶惰令我思想愚鈍。流覽了俄國之旅的日記，才讓我有了興致。

　　對喬治・桑這位作家，我毫無共鳴之處，她甚至不具備戈蒂耶[1]那種令人欽佩的生命力和勇氣，所以，根本談不上喜歡她。喬治・桑——好吧，她雖然不錯，但在當代作家中，我最喜歡都德。他的作品雖然只有小說，卻充滿了探索精神，揭示了現實世界，具有真實的情感，而且人物也生動鮮活。

　　對左拉，我並不十分崇拜。在《費加羅報》、《權利報》（Ranc）和其他共和黨的媒體中，他自認為恰如其分的攻擊，其實既品位低下，又與他這種天才及其崇高的文學地位難以匹配。

　　但是，在喬治・桑的作品中，大家看到了什麼呢？作品文筆優美，沒錯，可除此之外還有什麼呢？在我看來，她的作品內容無聊，與巴爾札克、大小仲馬、左拉、都德、甚至繆塞[2]永遠無法相提並論。維克多・雨果，即使在自由奔放的浪漫散文中，也永遠不會無聊，總會令人感受到他的天才魅力。但喬治・桑啊！三百多頁裡到處是名言警句，典範行為，有《瓦朗蒂娜》，有《本尼迪克特》，有她叔叔的，有園丁的，諸如此類的；可誰會有這個耐心都讀完呢？她的主題千篇一律：用愛——一種無恥的愛——實現階級的平等。

　　讓階級差別銷聲匿跡——很好，但不要用這種方式，以更為高貴的方式吧。

　　描寫女伯爵和男僕之間的私情，還就這一主題寫下了長篇大論——喬治・桑的天才呈現的就是這些。她寫過一些好作品，這是事實，但只是對鄉村生活的瑣碎描述，我所需要的作家遠不是這樣。

　　正在讀《瓦朗蒂娜》，這本書令我厭惡。雖然它很有趣，我也想讀完。可是，每次放下書來，都發現腦海裡除了模模糊糊的繁雜的印象之

① 戈蒂耶（Théophile Gautier，1811-1872），法國詩人、劇作家、小說家、藝術批評家。代表作：《莫班小姐》、《琺瑯與雕玉》等。

② 繆塞（Alfred Musset，1810-1857），法國貴族、劇作家、詩人、浪漫主義作家。代表作：《一個世紀兒的懺悔》、《埃梅林》、《弗烈特立克和貝爾納萊特》、《提善的兒子》等。

外，空空如也，感覺自己因這些瑣事降低了層次。然而，我會繼續讀下去，一直讀完，只為了證明它和她的《最後的愛》（Dernier Amour）一樣無聊之極。可不管怎樣，《瓦朗蒂娜》還是我所讀過的喬治‧桑的最好作品。《維爾梅侯爵》也還不錯，但我相信，裡面不會有馬夫愛上伯爵夫人的情節。

10 月 10 日，星期日

大清早就來到了羅浮宮，羅浮宮裡的繪畫令我眼花繚亂。之前從未理解的繪畫，現在豁然開朗。我像大多數人那樣看著，欣賞著。啊，要是像現在這樣可以感受藝術、理解藝術，靈魂就不再平凡了。感受到事物的美麗，知曉它為何美麗——這才是極致的幸福。

10 月 11 日，星期一

今天，還處於昨天的幸福和興奮之中。昨天得到的啟迪，讓我決心畫自己的作品。要是不能成功，簡直無法想像。

10 月 19 日，星期二

天啊！一切都要結束了。在苟延殘喘了幾年之後，終以死亡告終。總是感覺自己要以這種方式結束，擁有我這種思想的人是不會長壽的，就像那些早產兒，注定要夭折。為了自己的幸福，我要求的太多。而現實情況是，我被剝奪了一切，甚至包括自己的健康。

兩三年前——即使在半年前，為了治好嗓子，總要去見不同的醫生。每次醫生都會問我，是否感覺到有什麼症狀。我回答說沒有，他就會說：「好吧，支氣管和肺部沒事，是喉嚨感染了。」現在，我開始感覺到了之前醫生猜測到的所有症狀。因此，支氣管和肺部一定是感染了。當然，現在還沒事，或者說好像沒事。福韋爾訂購了碘酒和起皰膏，我自然嚇得大叫起來，寧願折斷胳膊也不願燙得渾身起皰。三年前，德國一家療養院裡的一位醫生發現了問題——不知道是什麼——它出在我肩胛骨下的右肺上，這讓我開心得要死。五年前，在尼斯，我又感覺到同一地方疼。然而，我唯一擔心的，就是自己要變成駝背，像我的兩個姑姑那樣醜陋。現在，又一次，像幾個月前一樣，醫生問我是否感覺到什麼了，我不假思索地回答說沒有。可是，咳嗽時，甚至深呼吸時，我都會感覺疼，在右肺的後邊。所有的這些症狀，讓我相信那裡真的出問題了。生病的症狀出現了，我感到自豪，卻並不開心。這是一種醜陋的死亡，非常緩慢——一年，四年，五年，也許十年，人會日漸消瘦，容顏衰老。

目前來看，我並沒有消瘦，跟以往沒什麼區別，只是看起來倦怠。我咳嗽得很厲害，呼吸也困難。過去的四年裡，一直是名醫生在治療我，連喝的水都是他們訂購的，可非但未恢復我清脆的嗓音——這清脆

的嗓音，我一想起來就會哭——反而令嗓音每況愈下，用一個可怕的字眼說，我甚至還有點聾了。

只要死亡早點降臨，我就停止抱怨。

10 月 22 日，星期五

下雨了，天冷，陰冷陰冷的，我的狀態亦如天氣，在不停地咳嗽。啊，多麼可悲啊，我過的是多麼可怕的日子啊！3 點半時，光線不夠畫畫的了，我也讀不了書，因為靠燈光讀書，眼睛會太疲勞，無法第二天畫畫了。我幾乎不刻意躲避任何人，只是因為擔心聽不到他們說的話。有些日子，我聽力很好；有些日子，聽的就模模糊糊；那時，會感到莫名的痛苦。上帝不可能允許這種情況繼續下去的，而且我已做好了遭受任何痛苦折磨的準備，只要不讓我去見人就好。每次門鈴響起，我都會顫抖。這個剛剛降臨的不幸，真是可怕，讓我對之前所渴望的一切都擔心起來。想一下，對於我這樣天性快樂、好開玩笑的人，這意味這什麼啊！我能像法國劇院的薩馬里小姐那樣盡情大笑，可我的笑與其說是出於習慣，莫過於說是為了掩蓋自己的情感。我會永遠笑下去。

一切都結束了，不但我相信一切都結束了，而且我也渴望如此，沒有任何語言可以表達我此刻憂鬱的心情。

10 月 25 日，星期一

正在讀《懲罰集》，維克多‧雨果真是天才。也許，我曾經妄加猜測，認為他的抒情詩過於華而不實。可是，我錯了，再不會說他無聊了。不，事實不是這樣的，他的詩優雅、高貴，即使有時表現手法誇張一些，可表達的是真實的人性，自然而然，充滿魅力。他的詩，樸實感人，這是我最喜歡的地方——比如說《歐那尼》的最後一幕，素兒小姐懇求老爺爺憐憫的那一情節，還有當孫子頭部中了兩槍時，老奶奶說的一番話兒。

11 月 1 日，星期一

我們的工作室和男人的工作室享有同樣的待遇了，就是說，男人每天畫的裸體模特兒，我們也一樣可以畫，而且模特兒的造型都一樣。所以，現在我們的構圖，比以前精細多了。要是幾個月前，這無關緊要，可現在我的畫技增長了，這可以讓我從中受益。現在，工作室裡只有八個學生；其他的學生，一直到 22 號，都會去朱利安位於薇薇安街 51 號的工作室；這間工作室，是他新開的，與之前的工作室條件沒有區別。

⊙ 2008 年美國現代圖書館出版公司出版的雨果《悲慘世界》英文版封面採用了
瑪麗婭‧巴什基爾采娃的油畫〈雨傘〉

11 月 2 日，星期二

過去的一周，我都是從家把飯帶到工作室。相比於在香榭麗舍大街和薇薇安街來回奔波，這更為理智，不會浪費掉一天中最好的時光。這樣，我就可以從早 8 點一直畫到中午，再從下午 1 點畫到 4 點。

11 月 10 日，星期三

整整三年，都在不間斷地畫畫，真是可怕；可到頭來，卻發現自己仍一無所知。

11 月 16 日，星期二

擔心幾天前談論教堂的時候有些誇大其詞了，感覺有點後悔，可要是讓我正式道歉的話，就得碰機會了。無可否認，教堂一直是上帝傳播真理的媒介，在野蠻民族中傳遞上帝的威名和文明，極大提高了人類社會的狀況。我無意冒犯宗教，只是認為，文明的傳播可以不需要天主教的說明——一般說來，教堂一直是有用的機構，如封建制度一樣，發揮過或者說差不多發揮過應有的作用。天主教裡有許多事情，超出了人們的理解力，讓人類震驚不已。這些事情談不上醜陋——可是，神聖卻與

幼稚的傳說糾纏不清。世界早已獲得了啟蒙，那些神聖卻虛偽的洞穴，不再受到尊崇。不幸的是，現在是過渡時期，大眾受到的啟蒙還不足以對付這些無聊的迷信，叫人們蔑視宗教，追隨無神論的腳步。

當然，有些人真心信教，但不是還有一些人是真正的君主主義者嗎？有人認為，君主制是實現國家富裕的必然途徑。且慢，幾天前我還沒想到這點；幾天前我還說，為了提倡君主政府，需要一個人骨子裡就是奴才。

12 月 5 日，星期日

波坦醫生今早來了，希望我在南方過冬，至少待到三月。否則，用不了多久，我就不能自由呼吸了，連床都下不了了。我真的在好轉啊！過去的四年，最好的醫生讓我做的事情，我都一一照辦，可病情卻日漸加重。我甚至遵照他們的醫囑，用殘忍的手虐待了自己美麗的身體，將碘酒塗在右胸上。那個地方，現在還感覺疼痛。我所遭受的持續不斷的折磨，會損害健康嗎？萬幸的是，喉嚨和支氣管，沒有受到精神狀態的影響。我不知道該怎麼想，他們告訴我做的，我都做了；輕率的事情，我都竭力避免，洗漱都只用溫水，可病情依然沒有好轉。

維勒維耶伊爾昨天告訴我，托尼週六來工作室改畫了。為了參賽，他特意過來看我們的畫。他談到了我的畫，說除了眼睛畫得古怪之外，還是有些優點的，比如，色彩就挺漂亮的。總體來說，他對參賽的畫不太滿意。如果沒有拿獎，真得好好琢磨一下。

1880 年

12 月 21 日，星期二

我不再耳鳴了，聽得非常清楚。

12 月 22 日，星期三

薇薇安街工作室的一名學生獲獎了，她是新來的——美國人。我第一次獲得了提名。

12 月 26 日，星期日

波坦希望我馬上出發，我斷然拒絕，半真半假地向他抱怨起了家人。我問他，經常生氣會不會影響嗓子，他肯定地說會。我不會走的，出門旅行固然好，可不能和家人一起，他們事無巨細的關心叫我心煩意亂。我知道該為他們定規矩，可他們煩透了——不行，不行，不行！

現在，我幾乎不咳嗽了。只是，所有的這一切都讓我快活不起來。我以為自己無法從中自拔了——從什麼中自拔呢？我根本毫無頭緒，但我可以抑制住自己的淚水。不要認為，這淚水是失望的淚水，是因為嫁不出去而流下的——不，這是與眾不同的淚水。也許，也是失望的淚水，可我認為不是。

周圍的一切昏昏沉沉，無處發洩自己的情感。可憐的索菲姨過著如此離群索居的生活，幾乎跟她見不到面。晚上，我不是讀書就是玩耍。

再也無法在寫到自己或說到自己的時候不流淚了，我真真切切地病了。啊，抱怨是多麼愚蠢啊！死亡難道不會終結一切嗎？

雖然有華美的詩句，雖然確定死亡會終結一切，可是，為什麼還要不停地抱怨疾病呢？

我知道，自己的生命跟其他人別無二致，都將以死亡告終──在灰飛煙滅中結束。在我眼裡，所有的生存，無論多麼想美化，都是卑微而可憐的。可是，我還是無法自甘沉淪，在渾渾噩噩中死掉！生命，是一種力量，擁有存在的意義，不是稍縱即逝的短暫芳華，無論在宮殿裡度過或在監獄裡熬過，難道都無所謂嗎？生命，還有更為廣泛的、比我們嘗試用愚蠢的語言所表達的思想更為高尚的意義嗎？這就是人生──不是短暫的一段，也不是毫無價值──是我們所擁有的最寶貴的東西；實際上，是我們所擁有的一切！

人們說，人生一文不值，因為它不能永恆。啊，蠢人啊！

人生就是我們自己，它屬於我們，是我們所擁有的一切，怎麼可以說它一文不值呢？！如果人生一文不值，那麼請告訴我，什麼才價值千金呢？

12 月 30 日，星期四

今天去看了托尼，回家後感覺寬慰了不少。我們海闊天空地談論了許多我的事情。他說，我只學習了三年，怎麼可能期望碩果累累呢？他

還說我想進步更大些,他確定我會成功的;還有許多諸如此類的話。總之,我要求他跟我講實話,想讓他把心裡話都說出來。此外,欺騙我,他也沒這個興趣,而且他說的話也無關緊要。我精神好了不少,準備開始畫畫了。

　　托尼,真是善良的好人!他說,只有經過十幾年的努力,最偉大的畫家才會有所成就;還說博納畫了七年還默默無聞呢,八年過後才展示出了才華。我當然知道這些,但我原本打算 20 歲之前出名的。你可以想像得到,聽到這些話時,我的感覺是什麼了。

渴望榮耀，烏克蘭天才女藝術家瑪麗婭·巴什基爾采娃的日記：

1873 年至 1880 年，一位年輕的天才令世人矚目的現實主義心理自畫像

作　　者：[烏克蘭] 瑪麗婭·巴什基爾采娃（Marie Bashkirtseff）

翻　　譯：[美] 瑪麗·簡·塞拉諾（Mary Jane Serrano），王少凱

注　　解：孔寧

編　　輯：林緻筠

發 行 人：黃振庭

出 版 者：崧燁文化事業有限公司

發 行 者：崧燁文化事業有限公司

E-mail：sonbookservice@gmail.com

粉 絲 頁：https://www.facebook.com/ sonbookss/

網　　址：https://sonbook.net/

地　　址：台北市中正區重慶南路一段六十一號八樓 815 室

Rm. 815, 8F., No.61, Sec. 1, Chongqing S. Rd., Zhongzheng Dist., Taipei City 100, Taiwan

電　　話：(02)2370-3310

傳　　真：(02)2388-1990

印　　刷：京峯數位服務有限公司

律師顧問：廣華律師事務所 張珮琦律師

- 版權聲明 ─────────

定　　價：750 元

發行日期：2024 年 01 月第一版

◎本書以 POD 印製

國家圖書館出版品預行編目資料

渴望榮耀，烏克蘭天才女藝術家瑪麗婭·巴什基爾采娃的日記：1873 年至 1880 年，一位年輕的天才令世人矚目的現實主義心理自畫像 / [烏克蘭] 瑪麗婭·巴什基爾采娃（Marie Bashkirtseff）；[美] 瑪麗·簡·塞拉諾（Mary Jane Serrano），王少凱 譯;孔寧 注解. -- 第一版 . -- 臺北市：崧燁文化事業有限公司 , 2024.01
面；　公分
POD 版譯自：Lust for glory.
ISBN 978-626-357-961-3(平裝)
1.CST: 巴什基爾采娃(Bashkirtseff, Marie, 1858-1884) 2.CST: 傳 記 3.CST: 藝術家 4.CST: 烏克蘭
940.99482　　　　112022814

電子書購買

臉書

爽讀 APP